KB024296

박동진 작품집

목마와 유목민

담아냄

박동진 작품집

목마와 유목민

작가의 말

　그림에는 나의 잠재의식이나 또는 억제되어 있는 무의식의 무엇인가가 표현되어 있다. 그것은 인지보다는 주로 감정의 단계에서 나온 것들로 주의를 기울인다 해도 자세히 알 수 없는, 마치 타자와도 같은 불안·당황·우연·기대·열광·무지 등이다. 이것은 자연 발생적인 것들로 때때로 작품 속에서 주어와 술어가 일치하지 않는 고통스러운 경험을 수반하는 원인이 된다. 불일치는 작품 속, 그리고 작품 밖 각각의 세계에서 조정 과정 없이, 폭발적으로 일어나고 있다. 이런 불가피한 불일치는 그림을 구성하는 여러 세계들 사이의 간극에서 그 모습을 선명히 드러낸다.

두 세계 I

혼성화

나의 그림에서 묘사하고 있는 배경, 사물, 말과 같은 일련의 오브제들은 단순히 현실의 재현이라는 사실 속에 갇혀 있지 않다. 배경들은 일상적이며 친숙한 형태와 소재의 연속임에도 이상적이고 몽환적인 모습으로 보인다. 이런 상반되고 모순된 세계는 내 그림 곳곳에서 찾을 수 있는데 이는 일련의 혼성화된 공간이다. 혼성화의 특징은 다층적 레이어에서 그 실마리를 찾을 수 있다. "레이어의 설정은 재현 미술이 가지는 일루전의 조건을 버림으로써 도입된 조형 요소가 서로 독립적으로 존재하도록 하려는 의도이다. 이를 통해 모방적 재현의 조화의 가능성은 완전히 무너지고 재해석에 의해서 그림이 읽혀지는, 이른바 시각적 그림에서 시지각적 그림으로의 전환이라고 할 수 있다. 이러한 혼성 표현 레이어는 저마다 제 목소리를 내는 상생의 결합을 도출한다."

혼성화된 레이어는 화면 속 시간성과 공간성의 두 가지 잣대를 모두 만족시킨다. 마치 사진처럼 하나의 레이어는 존재론적으로 그 시간 그 장소를 나타낸다. 그러나 이것은 필수불가결하게도 과거와의 괴리, 장소의 변화, 심지어 그 자체로 죽음을 상징하기도 한다. 지금은 사라진 사진 속 그 골목길이나 돌아가신 할아버지 사진을 보면, 찰나의 레이어에 담겨 있는 시간과 공간의 박제가 어떤 것인지 느낄 수 있다. 한 층의 레이어 안에서 형태와 색 등이 모두 개별 오브제로써 원형을 유지하며 두 겹, 세 겹 겹쳐가면서 공간의 층위를 만들고 다채로운 실루엣, 흐릿해진 개별 그림이 또 다시 하나의 망이 되어 층위를 만들어 새로운 형태를 나타낸다. 그리고 때때로 각 레이어 속 이미지들이 겹치면서 생득적 형태가 해체되고 무수한 파편들로 배치됨으로써 더 많은 형상들이 연성된다. 레이어의 중첩은 화면 바깥을 향하는 경우도 있어 다분히 확산적이며 입체적이다.

이런 저런 것들이 연속적인 시간과 공간 속에 놓일 때 형성되는 흔적은 사물의 부재와 존재를 함께 보여준다. 시간과 함께 사라져간 공간 속의 부재를 보여주면서 존재를 확인시켜 주는 것이다. 이런 부재와 존재 사이, 그리고 중첩된 시간 사이에 나의 감정이 자리 잡고 있다. 이전의 작업들이 주로 철학, 존재, 혁명과 같은 제명이 이야기하

듯 화면 위 거친 터치와 색감, 분절된 신체들로 대표되는 작업들이 주를 이루었다면, 현재는 각 레이어가 만드는 복층의 구조, 중첩 효과, 시야의 가림에 의한 한정의 효과를 내는 독특함을 지향하고 있다. 그리고 각각의 레이어의 흔적을 노출시킴으로써 나타나는 시간 경과의 흔적들을 전면에 드러낸다. 요약하자면 개별 시간과 공간을 점유하는 존재들이 여러 겹으로 중첩된 혼성효과로, 각 존재(레이어)들은 개별성을 유지한 채 그림에서는 종합된 하나로 나타나는 구조를 보이는 것이다.

중첩된 레이어는 마치 지층처럼 겹겹이 쌓여, 형식에서 뿐만 아니라 그 의미에서도 입체적인 효과를 노린다. 여러 세계의 층위 사이에서 아슬아슬한 줄타기를 하는 각 이미지들은 각 층의 의미를 보다 개방적인 상태로 간주하게 한다. 그리고 다층적 레이어로 이루어진 화면구성은 공간과 시간이 일상에 남긴 흔적들을 다각적으로 보여줌으로써 형식과 의미의 다중적 해석이 가능하도록 이끌어준다. 내 작품 속의 나무(사물)와 말, 그리고 비정형의 공간은 각자의 영역을 설정하며 개별 레이어를 이루면서 동시에 여러 타자에게 새로운 의미를 주고받는다. 이러한 관계 속에서 형식과 구조는 물론 의미까지도 작품 속에서 끊임없이 순환하고 있다.

이전의 표현들을 더 이상 지속할 수 없음을 깨달았을 때 오는 불안함과 퇴행적 분위기, 그리고 변화를 위한 싸움들. 그 잔혹한 동화 속에서 꺼내든 내 그림 속 다층적 레이어, 공간의 탐구, 말과 사물 그리고 몽환적으로 재현된 형상들…… 나는 작업 정체성의 균열을 위해 사이 공간 속에서 방황하고 있었고, 새로움을 위해 의미 없는 것들의 집합을 찾아 헤매고 선입견에서 자유로워지기 위해 노력했다. 그리고 지금, 그 근거의 빈약함에도 불구하고 나는 이러한 변화의 긍정적인 성과와 가시적인 업적에 한숨 돌린다. 다층적 레이어 사용을 통한 혼성화된 화면 실험은, 조형적 필요성의 인식과 표현의 한계에 닿은 현실적 연유에 의한 불가피한 선택이라는 입장을 동시에 가지고 있다. 재치와 본능적인 감각 그리고 비난과 새로운 과제로의 떠밀림이 달라진 그림을 통해 절충적인 효과로 나타난다.

두 세계 Ⅱ

세계와 나

작가는 관찰자이다. 일련의 사건을 기록하고 그 주변을 감시하는 자이다. 작업의 전경을 한눈에 바라보기도 하지만 주로 전경 속에 들어가 붓, 캔버스, 이젤이 되어 주변을 두리번거린다. 이질적이고 생소한 화면의 구성을 위해서 우리는 언제라도 관찰자가 되어 사건을 인식하고 다양한 차원에서 관찰을 시작해야 한다. 작가는 관찰을 잘 해야 한다. 물리적 시공을 초월해서 사건을 바라보고 인식하는 것은 모든 작가의 꿈이다. 그리고 작가에게 매순간, 모든 공간에 유일하게 존재하는 것을 빠짐없이 기억하고 재빠르게 그릴 수 있는 충분히 날렵한 손이 있다면 모든 한계를 넘은 표현은 이론상 가능할 것이다.

의식은 언제나, 어디에나 있다. 나는 모든 것이 되어 사건을 인식하고 싶다. 나와는 다른 차원에서 사건을 의식할 수 있다면 좋겠다는 생각을 한다. 이제까지의 내가 아닌, 순수한 의식으로 관찰하고, 새로운 감각으로 화면 속 여러 좌표를 채워갈 수 있기를 기대한다. 아마 공간 속의 찍혀진 이런 좌표는 마치 우주가 팽창하는 것처럼, 모든 점에서 모든 곳으로 무한히 확장해 나갈 수 있을 것이다. 과거의 사건들을 하나씩 하나씩 되뇌고 제외시켜나가면서 지금 이 순간 실재하는 것이 무엇인지, 무수히 많은 과거의 파편 중 현실에서 허상이 아닌 것은 무엇인지, 이 시간 속에 나를 위치시킬 수 있는 주제를 찾아 독립적인 나로 되돌아간다.

관찰을 통한 나의 인식은 종국에는 독립적인 주체의 탄생을 야기한다. 주체의 인식은 실존의 해명이며 신체, 언어, 그리고 타자 및 제도의 차원에서 주체가 설명됨을 의미한다. 독립적인 주체는 스스로의 의지로 세계와 자신의 의미를 새롭게 일깨울 수 있으며 자신을 표현하는 매개물을 선택하거나 탄생시킬 수 있게 된다. 이것은 현실을 더 세게 물어뜯는 행위가 가능해졌다는 것을 의미한다. 이렇듯 관찰을 통한 세계의 인식은 나의 인식과 맞물려 있다.

신화와 이미지

작가 뒤샹은 작품을 제작하는 주체와 관람하는 주체가 공동으로 작품을 완성한다는 기본 개념 아래, 제작자, 작품, 관람자 간에 관계를 비인과적인 것으로 설정함으로써 작품에서 제작 주체의 개성을 배제하였다. 뒤샹의 비인과 관계에 근거한 예술 개념에서 제작자와 관람자는 독립된 주체이면서도 공동으로 작품을 완성시키는 유기적 존재가 된다. 아마 레디메이드를 통해 작업을 했던 뒤샹에게는 꼭 필요한 의식의 전환이었으리라. 그리고 대상을 새롭게 인식하기 위한 방법으로 뒤샹은 논리적 문맥 전환뿐만 아니라 그 대상을 바라보는 시각 변화를 가져오는 물리적 문맥 전환을 채택했다. 이것 역시 오브제를 일상적인 환경으로부터 떼어내어 전혀 관련이 없는 장소로 옮겨 놓음으로써 그 오브제가 일상적으로 인지되는 시각을 전복시키고자 하는 의도였다. 이 오브제들은 낯선 환경과 결합해 시적인 분위기를 만들어내, 새로운 이미지를 낳게 된다. 의외의 관계 속에서 전과 다른 이미지를 갖게 된 대상은 전혀 새로운 문맥을 형성하게 되었다.

"내가 만든 작품은 내가 아니며 나의 감정과 동일하지도 않다."라며 작품과의 분리를 이야기 했던 재스퍼 존스의 이야기를 상기한다. 나는 언젠가 필연적으로 나의 존재와 기호, 주체와 신화의 분리가 필요한 때가 올 것이라 생각한다. 어떤 육상선수는 자신의 유일한 희망은 지구의 중력이 자신을 놓아주는 것이라고 했다. 분리에 대한 인식은 내가 알고 있던 무엇인가를 해체하고 새로운 메시지를 던지는 것이 보다 쉬워짐을 의미한다고 할 수 있다. 물론 나의 그림은 아직 내 존재와 완전히 분리되지 못했다. 다만 작품과의 일정한 거리두기로 인해 해체와 변형이 용이해지고, 다른 세계로의 일탈이 용이해지는 경험은 내 흥미를 끌기 충분하다.

문장이나 글이 독자에 의해 텍스트의 위치에 오르듯이, 내 그림 속에서 부유하는 이미지들은 나를 벗어나 보는 사람들에 의해 조형력을 갖게 되고 이런 조형력은 다시 나를 탈신화의 세계로 이끈다. 난 언제나 어린 손녀의 낙서처럼, '의미 없음'을 무심히 그리고 싶은 충동을 느낀다. 그리고 내 손이 그 목적 없는 취향을 의지가 개입할 수 없을 만큼 빠르게 그려나가기를 희망한다. 꼭 그렇게 되길 바란다.

(2018년 어느 날)

Artist's Note

My paintings depict something of my subconsciousness or repressed unconsciousness. It is something that comes from the level of emotion rather than cognition, and that cannot be further elucidated despite giving it much attention — that is, anxiety, embarrassment, coincidence, anticipation, enthusiasm, ignorance, etc., which feel like the other. These spontaneous things sometimes bring to my works painful experiences, where subjects and predicates do not match. This inconsistency is happening in my works and in each world outside the works, explosively and with no coordination process. This inevitable inconsistency reveals itself in the gaps between the various worlds that make up the paintings.

Two Worlds I

Hybridization

The series of objects such as backgrounds, things, and horses depicted in my paintings are not simply confined to the fact that they are representations of reality. The backgrounds may seem idealistic and dreamy, although they are a combination of ordinary and familiar forms and materials. These contrasting and contradictory worlds are present throughout my paintings, and form a series of hybridized spaces. The characteristics of such hybridization can be found in multiple layers. The purpose of setting layers is to abandon the condition of illusion that representational art has, so that the introduced formative elements can be independent of each other. With this, the possibility of the harmonization of imitational representations is completely gone, and a transition from visual painting to visual—perceptive painting takes place, allowing the reading of paintings through reinterpretation.

Hybridized layers satisfy both the criteria of temporality and spatiality in the canvas. Like a photograph, a layer represents a time and a place in an ontological manner. This, however, is indispensably symbolic of a divergence from the past, changes in the place, and even death itself. Looking at a picture of the alleyways of bygone days or your deceased grandfather, you can understand how time and space are stuffed into momentary layers. Within each layer, forms and colors all retain their original properties as individual objects, and when overlapped by two, three or more, these layers create levels of space. Then, various silhouettes and blurred individual paintings become a sort of net again, to make a new level and a new form. And sometimes, images in each layer are superimposed and their innate forms are disassembled and rearranged as countless fragments, leading to the creation of

more images. Layers may often be overlapped outwards from the canvas, making them quite diffusive and stereoscopic.

The traces formed when various objects are placed together in successive times and spaces show both their absence and presence. They display their absence in space due to the passage of time, thereby emphasizing their presence. My emotions are between these absences and presences, and among superimposed times. If most of my earlier work was characterized by rough touches, wild colors, and segmented bodies, as reflected in their titles related to philosophy, existence, revolution and the like, my recent works pursue uniqueness achieved by a multi—level structure composed of each layer, superimposition, and the creation of limits by the blocking of views. They express the traces of the passage of time to the fore through the exposed traces of each layer. To summarize, it is a hybridization effect, in which the beings occupying individual time and space are superimposed in multiple layers. While each being (layer) maintains its individuality, together, these layers show a structure that appears to be a synthesized one in the painting.

Overlapped layers are piled up like strata, seeking a stereoscopic effect not only in forms but also in meanings. Each image that walks a fine line between the layers of different worlds causes the meaning of each layer to be considered more widely open. And the multi—level canvas composition enables multiple interpretations of forms and meanings by showing the traces that spaces and time have left in everyday life in a multifaceted way. The trees (things), horses, and atypical spaces in my works set up their own areas, while forming individual layers and exchanging new meanings with many others. In this relationship, meanings, as well as forms and structures, are constantly circulating in the painting.

Anxiety and a regressive mood from the realization that the previous expression can no longer be sustained, and struggles for changes. Multiple layers, exploration of space, words and things, and images represented in a dreamlike way in my paintings amidst this cruel fairy tale. I was wandering in an in—between space to break up the identity of my work, searching among a set of the meaningless for newness and striving to free myself from all prejudices. And now, despite the paucity of the evidence, I am relieved of the positive consequences and visible achievements of these changes. This experiment of hybridized canvas through the use of multiple layers is a result of the recognition of formative needs and an inevitable choice because of the realistic reason— the limitation of expression reached. Wit, instinctive senses, criticism, and a push to new tasks together produce eclectic effects in changed paintings.

Two Worlds Ⅱ

The World and I

The artist is an observer. He is a person who documents a series of events and monitors the surroundings. Although he can look at the view of his work at a glance, he usually enters the view, becomes the brush, the canvas, and the easel, and looks around. To construct a heterogeneous and unfamiliar canvas, we must be observers at any time to perceive events and begin to observe at various levels. The artist needs to observe well. Every artist dreams of the ability to look at and perceive events transcending the physical limitations of time and space. And if the artist is agile enough to be able to memorize and draw all the beings existing alone in every moment and every space, without missing any detail, expression beyond all limits would be theoretically possible.

Consciousness exists anytime and everywhere. I want to be everything, to perceive all the events happening. I would like perceive the events from a different dimension than myself. I expect to be able to observe as pure consciousness, not myself, and to fill in various coordinates on the canvas with a new sense. Perhaps these coordinates taken in a space will expand infinitely to everywhere, just as the universe keeps expanding. Looking back at the events of the past one by one, asking myself what is present at the moment and how many of the fragments of the past are not illusions in reality, I search for the themes that will allow me to locate myself in this time, and return to myself as an independent being.

My perception through observation eventually leads to the birth of an independent subject. The perception of the subject is a clarification of existence, which means that the subject is explained at the levels of body, language, and others and institutions. An independent subject can renew the meanings of the world and himself with his own will, and can choose or create media to express himself with. This means

that he is now able to bite reality much harder. In this way, the perception of the world through observation is connected to the perception of myself.

Myths and Images

My favorite author, Marcel Duchamp, set the relationship among the creator, his work, and viewers as a noncausal one, based on the basic idea that the subject who creates a work and the subject who views it together complete it, and excluded the personality of the subject of creation. In the concept of art based on the noncausal relationship, creators and viewers are independent subjects, but organic agents who collectively complete their works. This was probably a necessary shift in consciousness for Duchamp, who worked with the ready—made. He adopted not only a logical contextual shift but also a physical contextual shift, which brings about changes in the viewpoint towards objects. His intent was also to overturn the perspective from which objects were usually perceived by separating them from their routine environment and moving them to totally unrelated places. These objects, combined with the unfamiliar environment, create a poetic atmosphere and give birth to new images. In these unexpected relationships, objects that have achieved different images than the past form a totally new context.

Let us recall Jasper Johns' emphasis on the separation between the artist and his works: he stressed that the works he created are neither himself, nor his feelings. I reckon that I will someday inevitably need to separate my existence and signs, and subjects and myths. An athlete said his only hope was that the gravity of Earth would let him go. The perception of separation means an easier disassemblage of something I have known, and an easier conveyance of new messages. Of course, my paintings have not yet been completely separated from my existence. However, keeping a certain distance from my works makes it easy for me to dismantle and transform, and the experience of easily deviating into another world is enchanting enough to attract my interest.

Just as sentences and writings are given the status of "texts" by the readers, the rich images floating on my paintings gain formative power by the viewers, separated from myself, and this formative power leads me to the de—mythic world again. I always feel an urge to paint "meaninglessness" with disinterest, just as my little granddaughter does when she scribbles. And I hope that my hand will complete what this purposeless taste commands so fast that it cannot be intervened in by will. I truly hope so.

(One day in 2018)

혁명의 시간

— 목마

박동진과 그의 그림 이야기

오병욱
화가

몇 해 전인가 난 어느 월간지에 그의 전시평을 쓴 적이 있다. 잘 기억이 나진 않지만 그 글의 마지막은 대강 이런 모양이었다. '대도시 한복판에 버려진 사슴 한 마리가 온전히 살아갈 수 있다고 믿는 사람이 어디 있겠는가. 예술가들이 현실에서 실패하는 이유 중 한 가지는 그 사슴이 온전히 살아갈 수 있다고 믿는 데 있다.'

그는 자신에 대한 기사를 좋게 해석했고 고마워했지만 난 그 글이 내 기분에 치우쳤음을 고백하고 언젠가 기회가 닿는 대로 내 미안함을 만회하겠노라 약속을 했었다. 그러나 막상 글을 쓴다고 생각해 보니 그간의 공백도 공백이지만 도무지 감이 잡히는 게 없었고 감이 잡힌다손 치더라도 단어 하나 문장 한 줄 명쾌히 떠오르는 게 없었다. 버릇처럼 간단한 메모부터 시작했다.

박동진. 188cm. 94kg. 약간의 고혈압과 전형적인 다혈질.

그는 꾸미지 않는다. 있는 그대로 솔직할 따름이다. 말이 그렇고 옷 입는 것이 그렇고 행동이 그렇다. 그는 빨리 걷는다. 그 큰 키에 코트 자락 휘날리며 앞장서 걷는 모습

은 장관이다. 그는 밥도 엄청난 속도로 먹어치운다. 약간의 비만과 고혈압 기미는 식사 속도와 관계있는 듯. 당연히 바둑도 빨리 둔다. 그만큼 후회도 빠르다. 거창한 욕심이나 웅대한 포부, 음험한 술수도 없고 모든 건 그때그때 부딪혀 나가고 되는대로 밀어붙인다. 때론 수십 수를 물리고도 미안해하긴커녕 쳐다보지도 않는다. 물려달라 떼쓰지도 않고 그냥 왕창 들어내고 다시 둔다. 우린 그걸 재미있어 한다. 낚시터에서도 그는 기다리질 못한다. 잔 비오는 강변 백사장의 한가로운 기다림을 그는 견뎌내지 못한다. 끊임없이 걷어올리고 확인하고 투덜대며 안달을 낸다. 그는 아이들처럼 물고기에 집착하고 있었다. 그는 확실히 성미가 급하고 참을성이 모자란다. 그러나 시원시원하고 꾸밈없이 대담한 성격 탓에 우린 늘 편하다. 그의 바둑과 그림은 잘 닮아 있다. 속도감과 박진감은 타의 추종을 불허한다. 그는 그만큼 빨리 그린다.

빨리 그릴수록 본능의 역할이 증대한다. 이성적 사고와 판단이 채 작용할 시간이 없는 것이다. 본능적 에너지와 감각에 의존하게 되면서 붓자국은 격렬해지고 다듬어

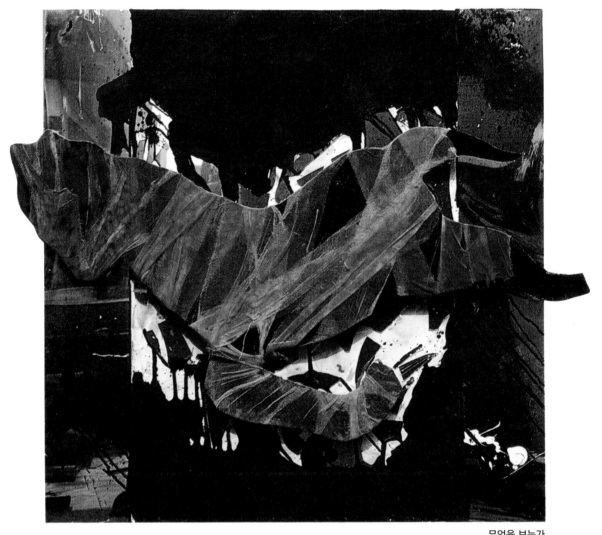

무엇을 보는가
90×90cm, Mixed Media, 1989

지지 않게 되며 큰 붓을 사용할수록 화면에서는 거칠게 부수어진 파편화의 양상이 두드러지게 된다. 그러나 그의 화면이 활력을 얻고 기운이 넘치는 대신 화면 내부의 밀도가 약해짐으로써 상대적으로 공허한 느낌이 생겨나기도 한다. 속도와 밀도는 반비례하는 것일지도 모른다. 큰 소리를 내며 굴러가고 있지만 어딘가 겉도는 듯한 느낌은 확실히 그리는 속도의 양면적 성격일 것이다. 왠지 허전한 다이내믹.

어둡고 무거운 색채에 대한 기호는 이런 허전함을 부분적으로나마 보충한다. 이런 색채 기호는 혹 그의 혈액순환장애와 관계있을지도 모른다. 실제로 화면 위에 어지러이 교차된 붉은 선들은 부푼 혈관을 연상시키기도 한다. 이런 색채는 그의 초기 회화에서도 많이 보여진다. 저명도·저채도 위주의 색감에서 가끔씩 선명한 붉은색이 불쑥 불쑥 나타나는 것이.

어두운 색감과 격렬한 붓자국의 만남으로 화면은 자주 침울해진다. 불안·우울한 열정·일렁이는 자의식·우울증이나 강박성 신경증의 기미·예측 불가능성·묵시록적 혼돈에 대한 세기말적 징후까지.

속도감과 비례하는 화면의 저밀도 상태를 그는 몇 개의 이미지 도입으로 처방한다. 토르소·신체로부터 분리된 두상이 주는 고립감·현실과 이상, 정신과 육체의 상호 모순·부조화·매끄럽지 못한 세계와의 관계·내 마음대로 되지 않는 나·일상적 삶의 한복판에서도 문득 문득 피어오르는 알 수 없는 괴리감·소용돌이·도피와 참여의 상반된 유혹·고립에 대한 동경과 두려움·구원에 대한 희망과 절망의 무분별한 교차·반짝이는 푸른 구슬·아무것도 바라보지 않는 눈동자·베일·파도·밀물·완성에 대한 초조감·자신과 작품 사이를 맴도는 공허감에 대한 지속적 공포·권태·깊어지는 심연·점점 크고 무서운 수술을 혼자서, 자기 자신을 상대로 해야 할지도 모른다는 강박·그러면서도 여름 한낮 텅 빈 거리를 어슬렁거리는 집 없는 개처럼 한가로운 배회와 느긋한 소요에 대한 부단한 욕구·또다시 소용돌이·밤 부둣가를 일렁이는 미련들·파도.

세계는 본질적으로 어둡다. 변화무쌍한 세계의 한복판에서 작가들은 자주 고립된 이상의 모습으로 자신을 형상화한다. 변화를 따르기에는 너무 피곤하고 자신만을 믿기에는 불안하다. 젊은 작가들의 긍정적 세계관은 아주 희귀한 것이 되어버렸다. 마치 내다 버려야 할 구시대의 유물이기나 한 것처럼. 아무도 '황금시대'의 기억을 간직한 사람은 없다. 세계는 언제나 뛰어들어야 할 대상보다는 그저 똑바로 가로질러 가야 할 장애물에 불과한 것이었고 진정한 예술적 자유의 실현은 이 세계의 '저편'에만

존재하는 것이었다. 예술가들의 끊임없는 동경과 미련과 절망들은 상당부분 두 세계 사이의 회복할 수 없는 거리감에서 비롯되는 것이다. 이런 종류의 세계관은 이제 따분한 것이 되어버리고 말았지만 아직도 설득력을 갖고 있다. 대부분의 작가들은 아직도 그 날카로운 경계선을 의식하고 있으며 칼날 위를 걸어가야 한다는 불안감에 여전히 치를 떠는 것이다. 그러나 그 칼날은 확실히 자신의 생각 속에서 존재한다. 그 칼날에 몸을 다친 예술가들보다는 자기 생각의 사슬 속에서 절망한 예술가들이 더 많다.

박동진에게는 무거운 생각의 사슬이 어울리지 않는다. 실로 아무런 사슬이 없다. 난 그가 왜 걸리적거려 하고 거추장스러워 하는지 모르겠다. 그는 사슬 없음을 오히려 두려워하고 있는지도 모른다. 있다면 그 사슬뿐이다. 그러나 이젠 뒤돌아볼 필요가 없다. 이젠 뛰어내릴 수 없으므로, 미련 가질 필요도 없고 불안해 할 필요도 없다.

"나는 미지의 종국으로 떠밀리는 느낌을 받고 있다. 내가 그곳에 이르는 순간, 내가 불필요하게 되는 순간, 나를 갈갈이 찢는 데는 한 입자의 원자면 충분하다. 그러나 그때까지는 전 인류가 모두 힘을 합치더라도 나를 해칠 수 없을 것이다."

이제 박동진에게는 활달하게 떨치고 가는 길만이 남았다. 자신의 성격에 좀 더 충실함으로써 시원시원하게 부수고 거침없이 내닫는 길밖에 없다. 꼼꼼하게 만지작거리는 그림은 자신의 성격에 맞지 않고 혈압에도 좋지 않다. 완전한 본능에 이르기까지 그림 앞에서 폭발시키고 휘둘러 버려야 한다. 그것이 완전한 자유인지, 이제 완성된 자유인지 가서 확인해 보아야 하다. 그건 그만이 할 수 있는 일이다.

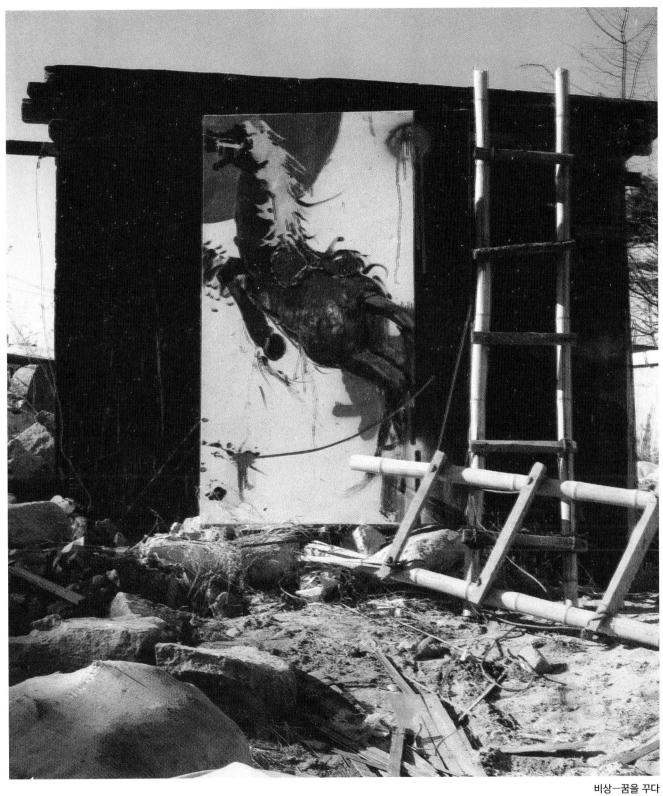

비상—꿈을 꾸다
162.2×97㎝, Variable Installation, 1989

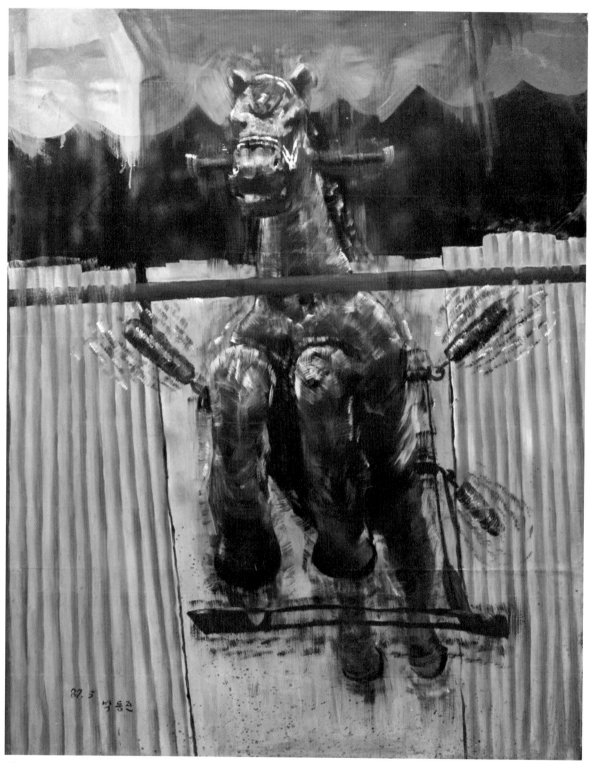

Vibration—흔들목마
164×133cm, Mixed Media, 1987

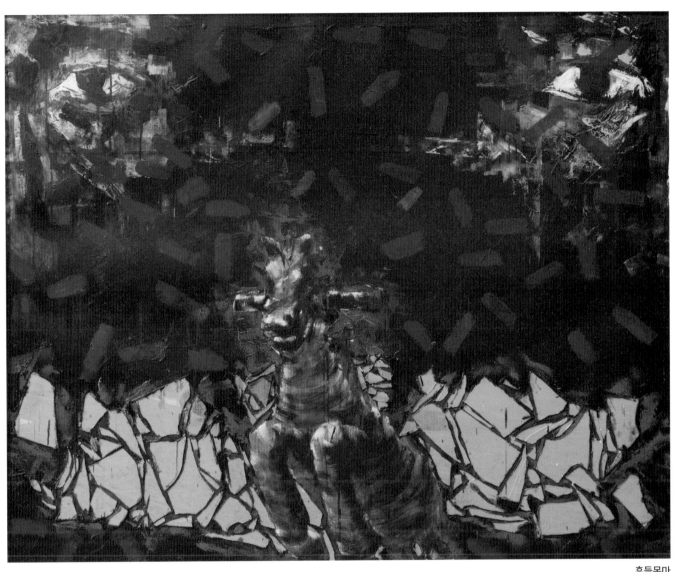

흔들목마
162×130㎝, Mixed Media, 1993

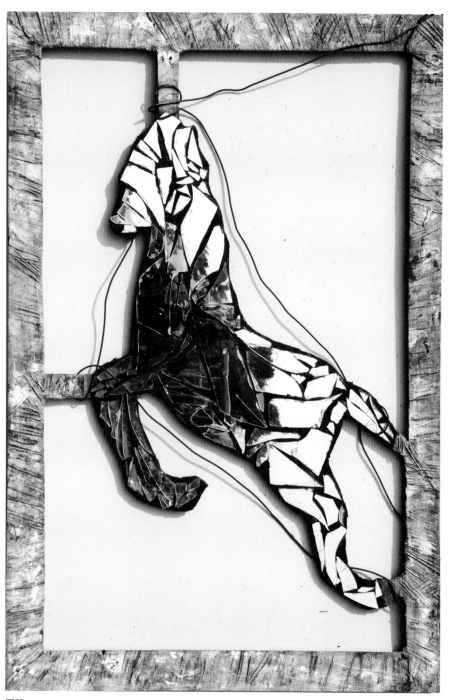

回歸
162.2×130.3cm, Mixed Media, 1989

무정부주의자의 길
72×53cm, Oil on Fabric, 1998

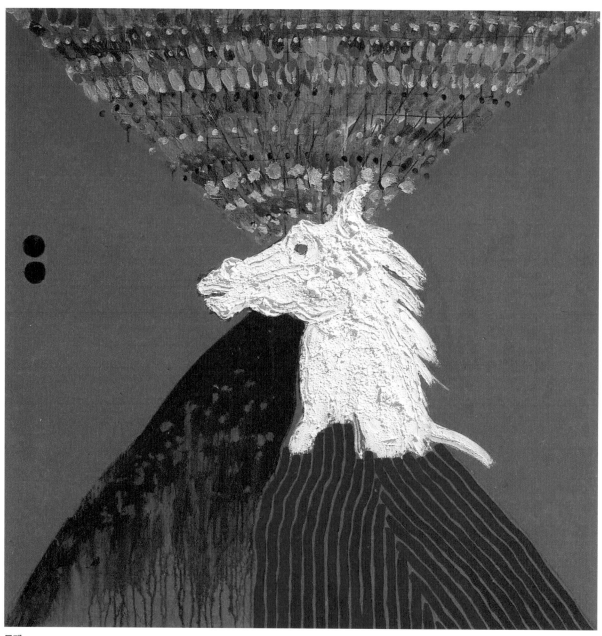

무제
112×112cm, Mixed Media, 1998

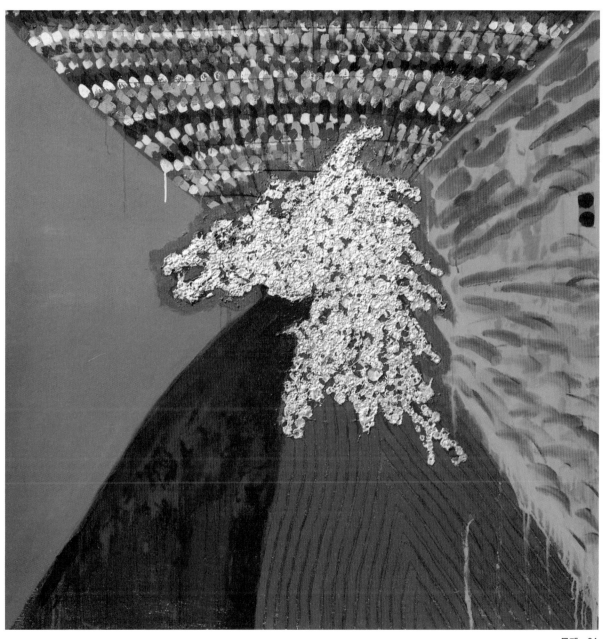

무제—01
112×112cm, Mixed Media, 1998

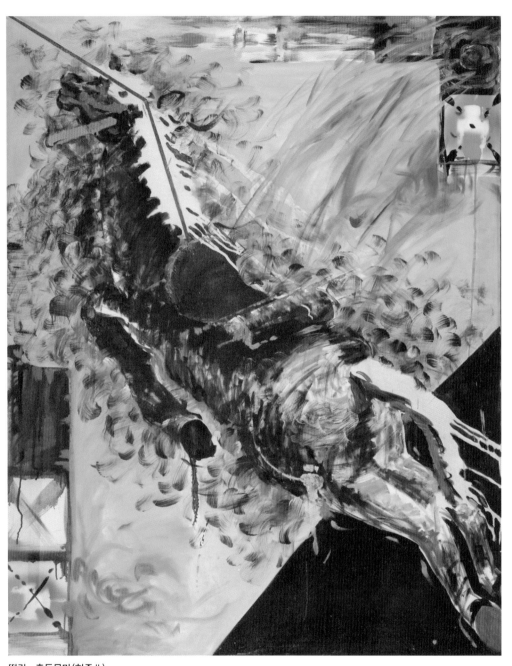

떨림-흔들목마(현존Ⅱ)
162×130cm, Mixed Media, 1998

떨림—흔들목마(무한)
240×120cm×2, Mixed Media, 1988

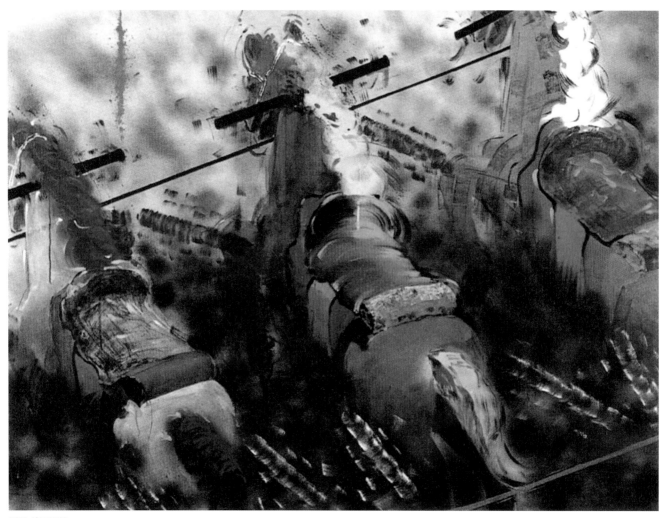

떨림, 흔들목마
135×180cm, Oil on Canvas, 1988

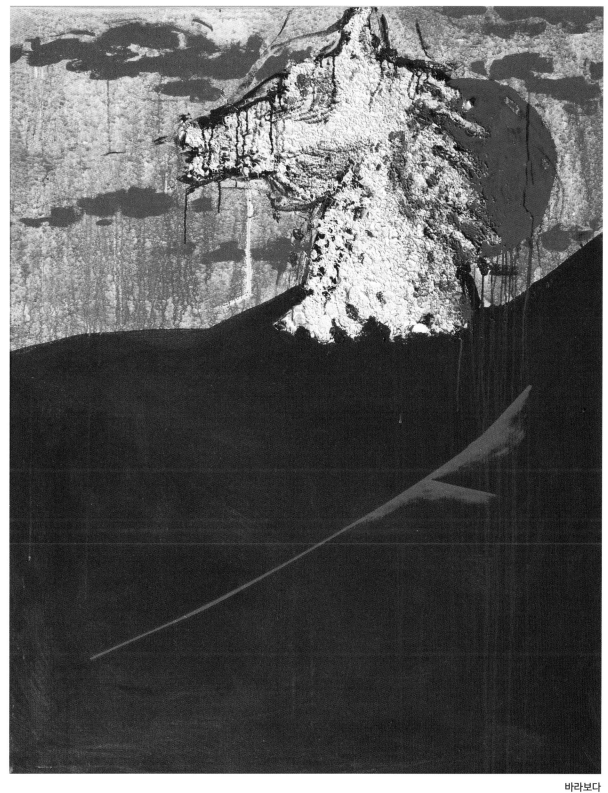

바라보다
162×130.3㎝, Mixed Media, 1993

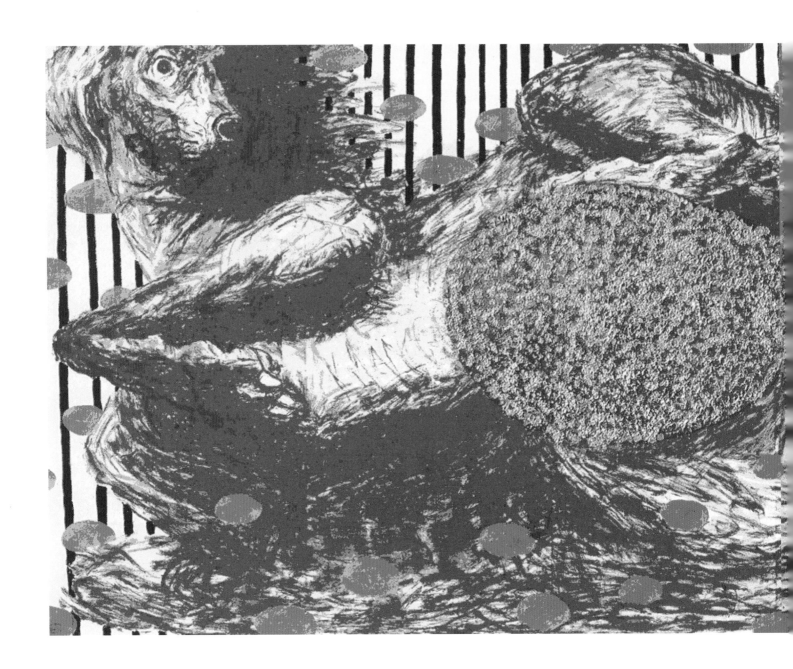

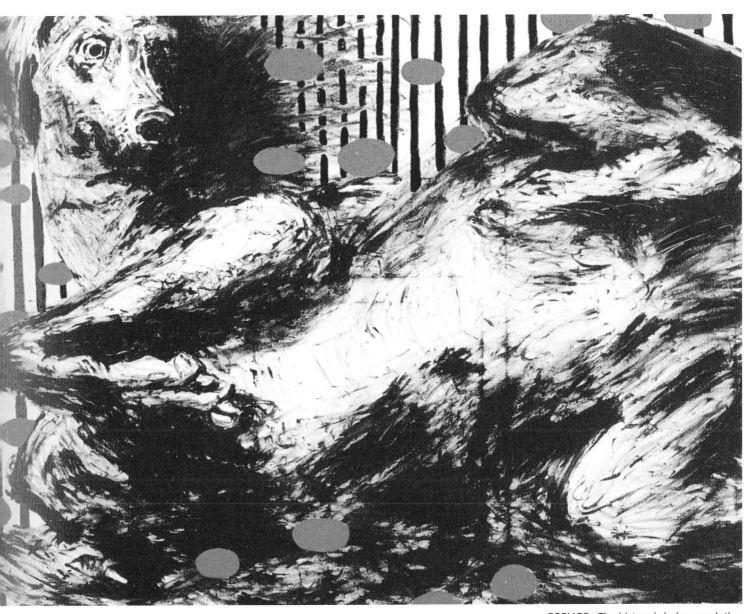

COSMOS—The history is being revolution

454×182cm, Mixed Media, 1998

역사의 場 I

162×130cm, Mixed Media, 1999

역사의 場 Ⅱ
162×130㎝, Mixed Media, 1999

2장

소요의 시간

— 갯벌, 풀

박동진의 '사슬 끊기'

공성훈

성균관대학교 예술대학 미술학과 교수 / 화가

1

내가 형이라고 부르는 한 조각가가 '우리 세대는 월남 다녀온 병장이 제대 말년일 때 갓 입대한 신병의 정서가 있다'는 말을 했었다. 우리는 70년대 학번들의 유유자적(悠悠自適), 그들의 무용담, 자칭 소요파(逍遙派) 운운을 어깨 너머 보고 들었으며, 최루탄에 충혈된 몇몇 동기들의 눈도 보았다. F학점 몇 개 정도는 명예 훈장과도 같은 것이라고 생각하면서도 한편으로는 졸업정원제에 짤릴 걱정을 해야 하기도 했었다. 술자리에서는 노래를 부르자는 건지 고함을 지르자는 건지 민중가요라나 운동가요라나 하는 것들을 꼬인 혀로 불러재껴 목이 쉬어야 직성이 풀렸으며, 거의 모두가 나이키 신발을 신고 해방춤을 추곤 했었다.

나는 요즈음의 애들이 부럽다. 물론 나도 아직은 어린 축에 낀다고 생각하지만 그래도, 논리가 없어도 되는 요즈음의 애들이 부러운 것은 사실이다. 그들은 욕망만 가지고 있다 해도 부끄러워할 필요가 없다. "솔직한 건 좋은 거 아니에요?"라고 내 학생 중의 하나가 당돌하게 말했었다. 그러나 우리는 부끄러웠다. 더군다나 때로는 욕

망을 교묘한 논리로 은폐하거나 합리화하려고 하기까지 했다. 충돌하는 논리들에 끼겨 있던 우리는, 논리를 갖지 못하면 의식이 없는 놈과 동격이었기에(의식화란 단어가 말해주듯이) 그 중에 하나는 선택하라는 무언의 압력을 받고 있었고 자신의 행위를 항상 변명해야만 했었다. 아무도 현실에 대해서는 이야기하지 않았다. 아니, 모두가 이야기했지만 어느 누구도 먹고사는 삶을 포함한 통속적이고 단순한 현실에 대해서는 이야기하지 않았다. 우리가 이야기했던 현실은 논리에 짜맞춰진 현실뿐이었다. 하지만, 확고한 신념을 갖는다는 것은 얼마나 어려운 일인가. 그 논리들이 어떤 이즘을 꼬리에 달고 있든 간에….

불과 몇 년 사이에 참 많은 것이 변했다.

나는 워크맨이 싫었다. 워크맨이야말로 개인주의의 표상이라고 생각했기 때문이다. 혼자 듣기. 거기에 자가용이 덧붙여졌다. 창문을 올리고 에어컨과 카스테레오를 크게 틀면 그건 나만의 세상이다. 대기와 상관없는 혼자 숨쉬기. 노래방에 처음 갔을 때, 그곳은 워크맨을 뒤집어 놓은 곳이라고 생각했다. 모두가 화면만 쳐다보며 자신의

차례를 기다린다. 어둠 속에서 혼자 부르기. 그러다가 노래방의 재미를 알게 된 후에도 석연찮은 점은 남아 있었다. 그곳은 개인주의의 관대한 양보일 뿐이었다. 서로 살을 부딪히며 춤을 추는 락 카페에서도 그 많은 타인들은 존재하지 않는다. 커다란 음악 소리가 젤(Gel) 상태의 차단벽 역할을 한다. 혼자 허우적거리기. 이젠 아무도 광장(아크로폴리스, 서울역 광장, 도청앞 광장…)에 모이지 않는다. 방(노래방, 소주방, 비디오방)에 들어 앉아 끼리끼리 논다.

싸울 거리도 별로 보이질 않는다. 군정은 종식되었고 소련은 망했다. 현실 사회주의가 몰락하는 것은 상관없지만 그 부작용으로 이상주의가 몰락하는 것은 슬프다. 현실과 이상과의 있을 수 없는 일치에 대한 환상보다 더욱 위험한 것은, 이상을 아무도 믿지 않는다는 사실이기 때문이다. 모든 거창한 것들은 사라졌다. 아니, 어떤 잡식성 공룡이 먹어치웠다. 반항의 표현으로 보였던 찢어진 청바지가 상품화되는 시대를 상대로 싸운다는 것이 도대체 가능하겠는가.

2

재작년의 개인전에서 박동진은 주로 '이상한 논리'라는 제목이 붙은 난해한(?) 그림들을 보여주었다. 한 화면에 추상의 배경과 구상적 이미지를 그리고 녹여 붙인 날까지 구겨 넣은 절충주의적 성향의 그 그림들은, 서로 대립되는 가치들 사이에서 이러지도 저러지도 못하고 갈등하고 고민하는 그의 복잡한 머릿속을 그린 듯했다.

"박동진에게는 무거운 생각의 사슬이 어울리지 않는다. 실로 아무런 사슬이 없다. 난 그가 왜 걸리적거려 하고 거추장스러워 하는지 모르겠다. 그는 사슬 없음을 오히려 두려워하고 있는지도 모른다. 있다면 그 사슬뿐이다."

먼저 개인전의 서문에서 오병욱이 말한 "무거운 생각의 사슬"을 나는, 미술이 사회를 변혁시킬 수 있다는 순박한 믿음이 관통했던 시절에 미술대학을 다닌 박동진이 자신의 그림에 집어넣고 싶었던 어떤 논리(혹은 의미) 같은 것들로 이해하였다. 그리고 "있다면 그 사슬"이란, 논리가 없으면 부끄러웠고 그렇다고 신념을 갖기에는 단호하지 못했던 80년대 초반 학번들이 흔히 가지고 있는 원죄의식 비슷한 것이었으리라. '이상한 논리'들 사이에서 갈팡질팡하는 자신을 드러낸 그때의 그림들은, 자신이 논리를 가지고 있지 않음을 태연자약하게 자백하지도, '이상한 논리'들을 헤치고 나아갈 자신만의 논리를 공표하지도 않았었다. 그래서인지 그의 그림을 보면서, 작가가 많은 이야기를 하고 싶어 하는 것은 느끼면서도 투명하게 와닿는 목소리를 들을 수 없었기에 난해하게 느낀 것은 나 혼자만이었을까?

3

어제 영종도에 갔었다. 그곳에서 박동진이 이번 작품들의 소재로 삼고 있는 바로 그 풀들을 보았다. 이름도 모르겠고 별로 아름답지도 않은, 그저 넓은 개펄 위에 군생하고 있는 못생긴 풀일 뿐이었다. 그 풀들을 박동진은 유화로, 별로 낯설지 않은 기법으로 그리고 있다. 거기에는 별로 논리도 없어 보인다. 오병욱이 권한 대로 사슬을 버리고 떨쳐 일어난 것일까?

박동진은 그림의 소재가 되는 풀과 자신을 동일시하고 있다. 개펄에 뿌리를 박고 있는 그 풀은, 보잘 것 없고 불쌍하기까지 하지만, 자신의 환경에 인내하면서 한편으로는 매립지를 재생시키는 기능까지 한다고 말한다. 그는, 자신의 풀이 독야청청하고픈 마음을 세한도의 소나무보다도 더욱 잘 나타내 주기를 바란다. 그리고 한 걸음 더 나아가, 풀을 통해 매립지가 재생되듯이 자신의 그림도

찾고 싶은 추억
545×227.3cm, Mixed Media, 1995

재생되기를 바라고 있다.

　일반적으로 작가들은 잘 그리고 싶은 욕망과 이야기를 잘 하고 싶은 욕망을 가지고 있다고 생각한다. 예전의 그는 자꾸 뭔가를 이야기해야만 할 것 같은 생각에서 그림을 그려나갔다면, 지금은 그저 풀이나 하나 '잘' 그려보고 싶어 한다. 이제야 '이상한 논리'를 이상하다고 논리적으로 말하려 하기보다, 이상한 것은 버리는 편이 현명하다는 생각을 하게 된 것 같다. 그래서 공부하는 마음으로 원점에서 다시 서려 한다. 자신의 그림이 욕심 많고 성급했었다고 말하며 이젠 버릴 줄 알고 싶다고 한다. 색조도 중간색을 많이 써보고, 손맛에 몰두하고, 화면의 완성도를 높이기 위해 다듬어도 본다. 유화 물감이 그를 저지한다. 참게 만든다.

　박동진의 화실에서 그림들을 보면서 나는, 그답지 않게 너무 조심스럽게 그려나가는 게 아니냐고 물었다. 그는 자신의 그림을 만들기 위해서는 반대편으로 가보아야 할 필요가 있다고 말한다. 돌아가는 길이 빠른 길이라는 것이다(右直之間). 나로서는, 그의 말대로 자신에게 부족한 면을 보충해야 하는지 아니면 자신의 기질을 믿고 따르기만 해야 하는지에 대해 확신이 서지 않는다. 어쩌면 그는 욕심을 버렸다고 하면서도 그림의 완전성이라는 더 큰 욕심을 부리고 있는지도 모른다. 나는 단지 스스로에 도취되어 자신의 심연에서 헤어나오지 못하거나 자신의 체질과 상극인 극약을 복용하는 것은, 내공을 수련하다 주화입마(注火入魔)에 빠지는 격이라는 일반적이 얘기만을 할 수 있을 뿐이다.

　그러나 그가 '진정한' 작품을 만들어 내기 위하여 자신을 변화시키는 용기를 가지고 있다는 점만은 인정해야 할 것 같다. 그리고 그러한 용기는 소중하다. 그림은 갑각류가 성장하듯이 도약을 통해서 계단식으로 성장하기 때문이다. 껍질이 찌는 속살을 감당할 수 없는 때가 오면 항상 탈바꿈을 해야 한다. 그런 탈바꿈이 없으면 미술은 창조가 아니라 생산으로 전락할 뿐이다. 환경과 시대가 빠르게 변할수록, 돌연변이의 가능성이 가장 큰 종(種) 즉, 자신을 변화시킬 줄 아는 자만이 살아남는 적자(適者)가 될 것이다.

　박동진은 지금 막 새로운 껍질을 갈아입었다. 나로서는 그가 갈아입은 그 껍질이 어떻다는 것에 대한 평가는 유보하고 싶다. 그보다는 그가 껍질 속에 담아낼 속살, 마침내 살찌워 낼 그 속살을 지켜보고 싶다. 그래서 박동진이 변신의 용기뿐만이 아니라 갈고 닦은 인내마저도 가지고 있다는 사실이 증명되는 날, 우리는 비로소 미술관에서는 보기 드문 진검승부를 구경하게 될 것이다.

(1995. 9)

조용한 생성

162.2×130.3cm, Mixed Media, 1995

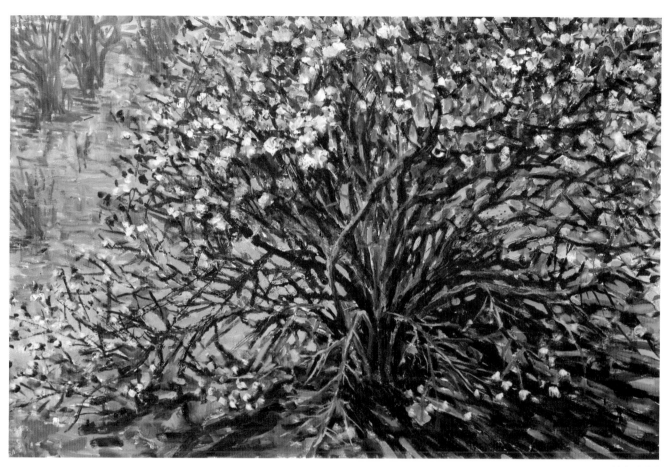

살아 있기에
145.5×97㎝, Mixed Media,1995

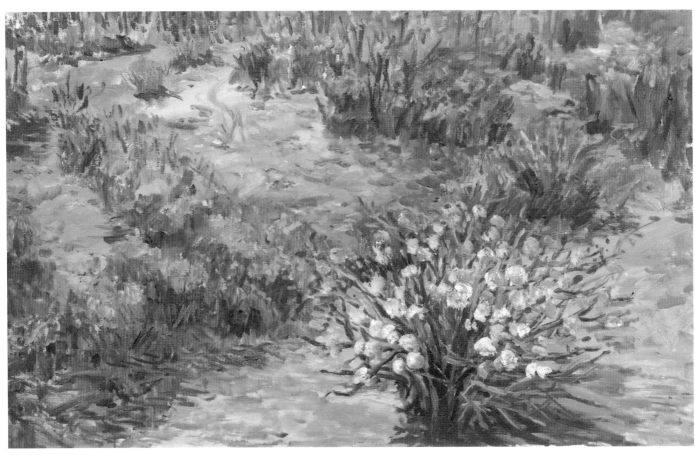

삶—고요
116.8×72.7㎝, Mixed Media, 1995

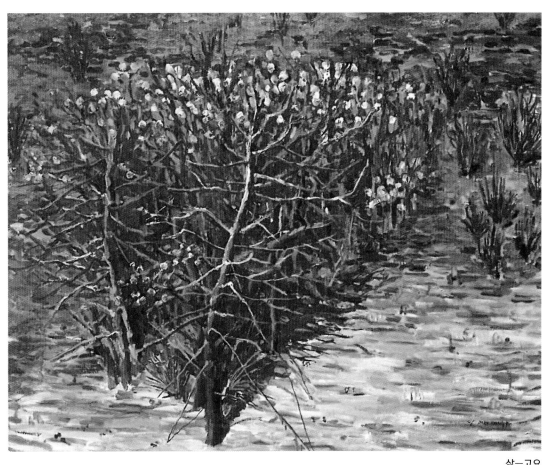

삶—고요
162×130㎝, Mixed Media, 1996

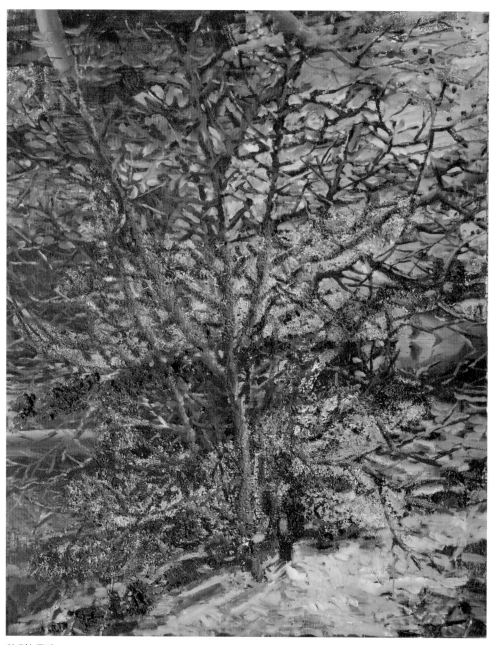

위대한 풍경
227.3×181.8㎝, Mixed Media, 1995

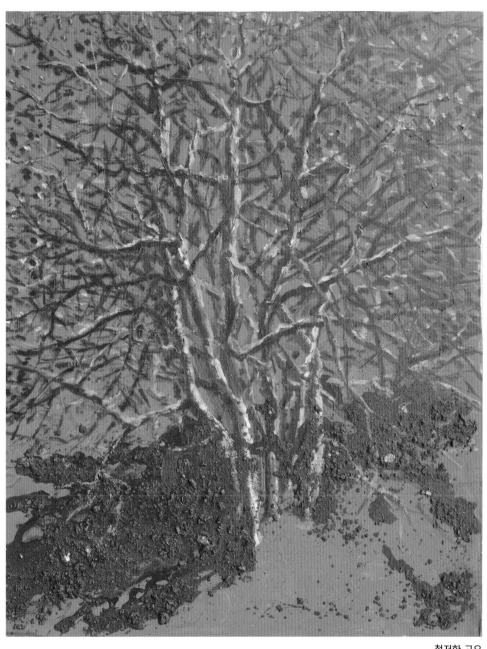

철저한 고요
227.3×181.8cm, Mixed Media, 1995

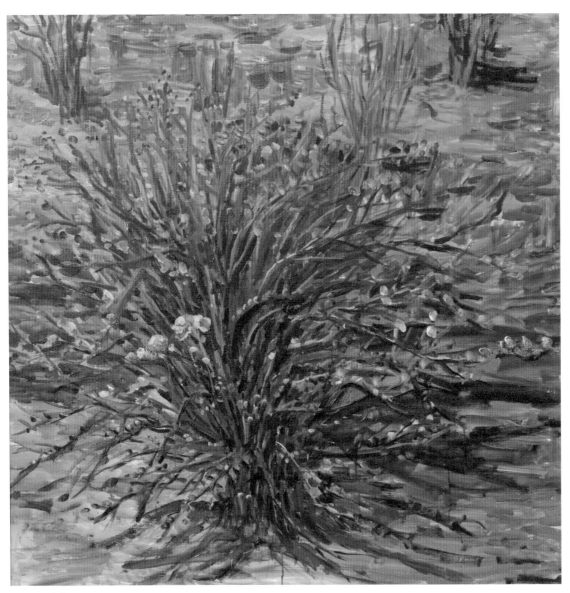

순수—그날에도
116.8×116.8㎝, Mixed Media, 1995

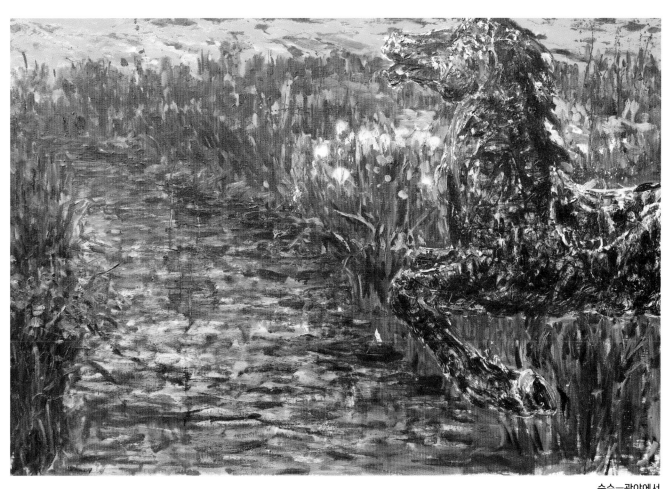

순수—광야에서
130×97㎝, Mixed Media, 1996

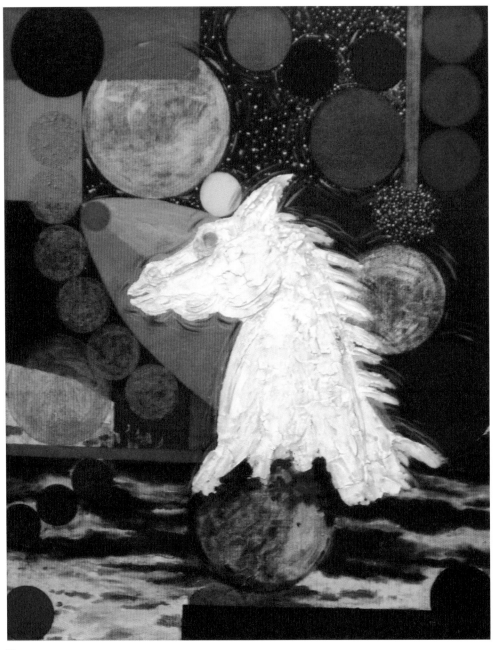

Harmony
162×130cm, Mixed Media, 2003

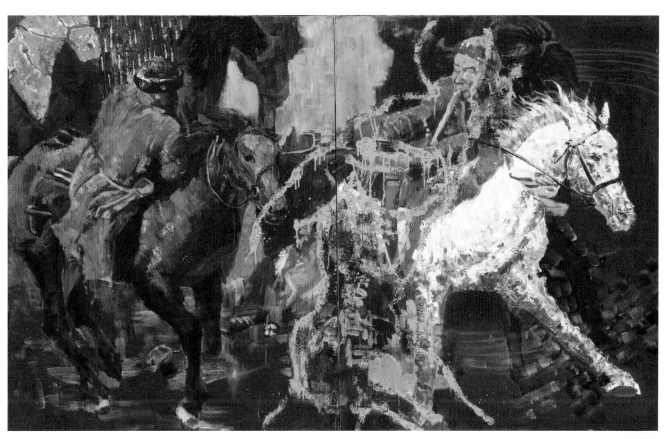

Untitle
162×390cm, Mixed Media, 1998

존재의 시간

— 몸

낙천주의적 역설
박동진 회화에서 인물의 역할

이희영

미술비평가

1988년에 박동진에 의해 제작된 [떨림, 흔들 목마]가 그 해 한 공모전에서 대상작으로 선정되었다. 그것을 주최한 신문의 기사는 "현대인의 고립을 역동적으로 표현했다."는 선정 이유를 달았다. 젊은 미술가들의 제작에 대해 일정한 완성도는 요구해 온 그 때까지의 공모전의 심사평들을 견주어 볼 때, 그 그림은 분명 수준 미달로 보였다. 여기에 당시 표현주의적 칠의 속성을 자신의 회화적 기획으로 삼고 있던 상당수의 미술대학생들과 젊은 화가들은 고무되었다. 곧 회화의 가장 육감적이고 직접적인 제작 방식으로 간주되어온 칠의 속성이 갖는 느슨함이 미완성의 염려와 완성도의 주문으로부터 해방될 수 있다는 기대를 낳았다.

그 후 수업기를 마친지 얼마 되지 않는 '1990년대'의 또 다른 젊은 미술가들의 예술적 기획은 시각적 견고함과 조형적 완결성의 요구를 테크놀로지와 환경의 기대로 대체시키는 양상으로 뚜렷하게 나타났다. 이처럼 전문 미술가로서의 박동진의 첫걸음은 '1980년대' 이전의 한 특징

들을 요약하는 지점과 '1990년대'의 특징들 사이에서 출발한 것으로 보인다.

이번에 걸리는 박동진의 회화 연작, [작은 혁명, 그 순수를 위하여]를 구성하는 연작과 버전들은 그 출발로부터 정확하게 10년 이후의 결과물들이다. 수업기에 인접한 지금의 젊은 세대들뿐만 아니라, 대부분 그의 동세대들도 이미 현대 회화의 진화론적 측면에서 칠의 속성(Painterlity)과 화면의 속성(Pictoriality) 사이의 양극단 중 한 쪽을 선택해 가는 탐구의 과정을 보이고 있음에도 박동진의 회화는 여전히 이들 극단이 한꺼번에 혼재해 있다. 가령 최근작, [혁명에 실패한 사람들]에서 세 개로 병렬된 화면의 결합과 그 표면의 붓 자국의 공존은 환경으로 확대된 회화 공간에 익숙해져 가는 지금의 세태에서는 공성훈이 지적한 바와 같이 넉넉히 '절충주의'로까지 보일 법하다.

여기에서 나는 박동진 회화의 애매함에 주목한다. 그와 같은 타협의 징후는 주제에 대한 박동진의 집착에서 유래

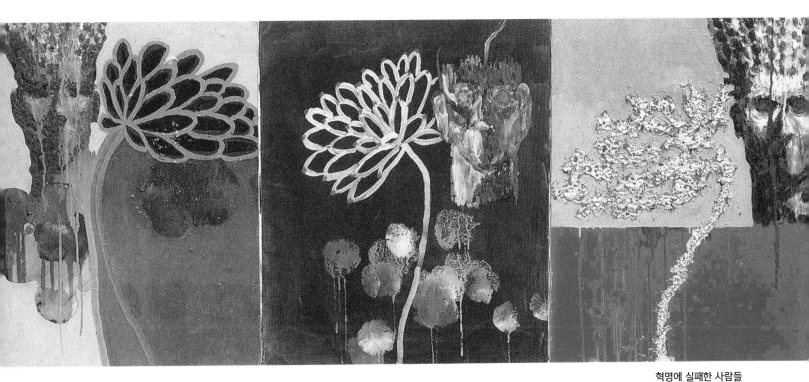

혁명에 실패한 사람들
189×72cm, Mixed Media, 1998

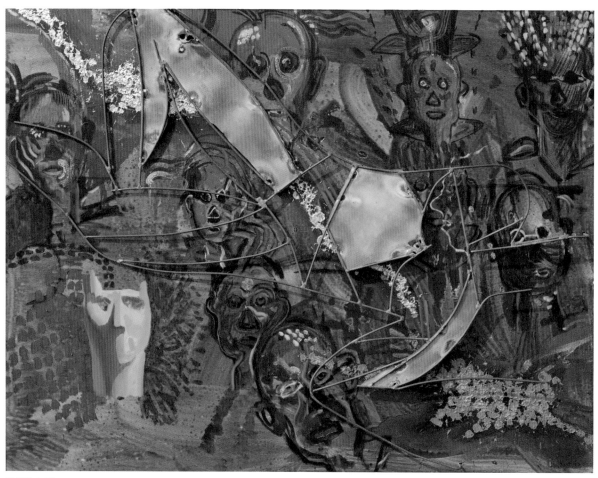

이상한 논리
145×112cm, Mixed Media, 1998

하는 것으로 감지된다. 그는 자신의 회화가 자신의 마음을 대리한다고 믿고 있다. 또한 그 마음을 분출하는 매체로서 회화의 기능과 그 가능성을 탐구해왔다고 한다. 박동진은 그 기능들이 충분히 자신의 주제를 나타낼 것이라는 희망에 자신의 예술적 전략을 걸고 있는 듯하다. 회화의 속성들과 결합한 주제의 애매성은 지난 10년간에 걸쳐 2, 3년 간격으로 발표된 그의 개인전 모두를 포괄한다.

이 주제를 박동진은 "순수"라는 말로 요약하고 있다. 순수 그 자체는 독자적이고 고립된 특성을 지시한다. 어떠한 것이 순수하다면 그 이외의 것들은 모두 불순한 것

으로 판독되기 때문이다. 이와 같은 이상주의가 금세기 초두에 휴머니즘으로 현실에 적용된 사례들을 누구나 기억한다. 그 기억은 물론 러시아 혁명이나 나치의 민족주의와 같은 당위론에서 보듯이 순수가 실현된 때 목격되는 유혈과 폭력에 관한 것이다. 결국 박동진의 '작은 혁명'은 회화의 세계에서 한정될 수밖에 없다. 회화는 현실에 실재하는 삶의 영역과 한정되는 한, 얼마든지 폭력과 같은 인본주의적 상상력이 허용되는 공간이기 때문이다. 따라서 박동진의 칠과 화면의 조건은 그 순수의 희망이 갖는 극단주의와 현실의 구속 사이의 아슬아슬한 완충지

대로 설정되고 그 애매성은 바로 여기에서 비롯된 것으로 보인다.

1992년 그의 두 번째 개인전을 구성했던 회화들을 포함해서 그 이전까지의 제작물들에서 이 완충지대에는 인물이 부재한다. 특히 오병욱은 이점에 주목하여 그의 화면을 요동치는 '텅 빈 목마'를 통해 예술적 순수성의 도전에 대한 현실의 억압을 읽어내고 있다. 이 인물 부재는 박동진의 회화에서 수평적 구조의 화면에 사건의 징후들을 재현하는 서사적 제스처를 통해 한 층 더 부각된다. 마치 영웅이 부재하는 영웅전의 한 장면처럼 화면의 구성물들은 고립된 기다림 속에서 불안해하는 꼴이다.

그런가 하면 [이상한 논리] 연작이 걸린 1993년 이후의 제 3회 개인전에서 그 기다림은 불완전한 신체의 부분들을 만난다. 이 회화들에서도 역시 영웅은 나타나지 않은 채 오히려 정면을 향해 잘려진 머리들과 몸통들만이 서사적 풍경을 지킨다. 그럼에도 불구하고 희망은 지속된다. 왜냐하면 곧 사건이 일어날 것 같고 아니면 막 무슨 일이 벌어졌던 듯한 화면의 제스처 때문이다.

그 반면에 이번 개인전에서 주인공은 몇몇 캔버스에 얼굴들을 내어 비치기 시작한다. 그것들은 그 이전에 등장했던 절단된 두상에서 유래하고 금년 여름 거리의 시민들이 즐겨 입은 티셔츠에서 곧 잘 눈에 띠었던 피도 디도(Fido Dido)의 표정이나 고대 페르시아의 우상의 표정과 같은 의미론으로 환원되어 보인다. 이들 이미지는 기대했던 위풍당당한 영웅의 모습이 되지 못한 채 다소 멍청한 침묵으로 전방의 관람자를 응시한다. 서사적 풍경과 입이 생략된 가면과 같은 두상은 이내 유머레스크를 야기한다.

유머레스크는 최근에 제기한 서사적 풍경에서 또 다른 형상들 즉, 말과 개에게서도 똑같이 발견된다. 영웅을 태울 말이 우렁차게 울부짖지 못한 채 막연히 벌어진 입으로 요동치거나 허공에 떠 있는가 하면, 화면 전체를 가득 매우는 개의 교태는 현실적 크기를 반전하는 규모로 관람자를 향해 뒷다리를 벌리고 있다. 영웅은 아직 나타나지 않은 것일까? 10년 간 기다린 영웅의 모습이 오직 이들 뿐인가? 결국 유머레스크가 순수를 실현할 초인과 같은 영웅의 자리를 대신하고 있다. 최근의 연작들이 제작되기 바로 이전인 1995년의 [개펄, 풀, 손맛] 연작에서 박동진이 다소 견고한 화면 구성과 칠을 시도했지만 그것을 구성하는 개별형태들은 결코 완전하게 마무리된 것으로 보이지 않는다. 그와 같은 느슨함과 여유는 최근의 화면을 구성하는 초목에서도 마찬가지이다.

이들 여유와 유머레스크는 그의 "순수"가 회화라는 매체적 현실에 실현된 예술적 소산이다. 그것들은 지난 10년간 부재의 고립 시기와 해체의 시기를 관통해서 새로운 종합화의 국면에 걸쳐 있다. 영웅은 회화의 속성들로부터 멀어져 가는 최근 세태 속에서 그것들을 미술가의 마음으로 통합함으로써 회화의 복권을 꿈꾸고 있다. 결국 영웅은 이미 부재의 외관과 해체의 외관 그리고 웃음과 화면의 빈틈 속에 숨어 있는 박동진의 회화적 이상으로 판독된다.

무엇을 보는가!
194×112cm, Mixed Media, 1989

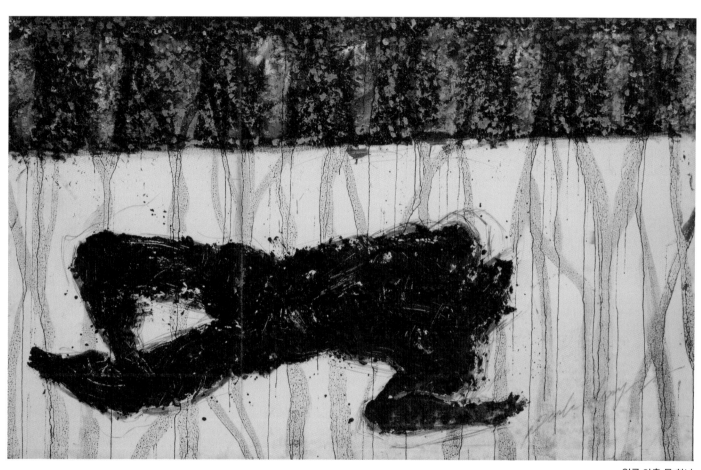

얼굴 아홉 몸 하나
259×162㎝, Mixed Media, 1993

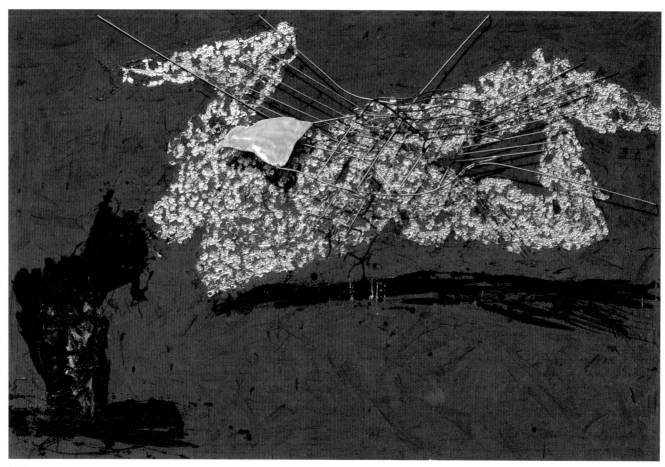

무제
130×193cm, Mixed Media, 1994

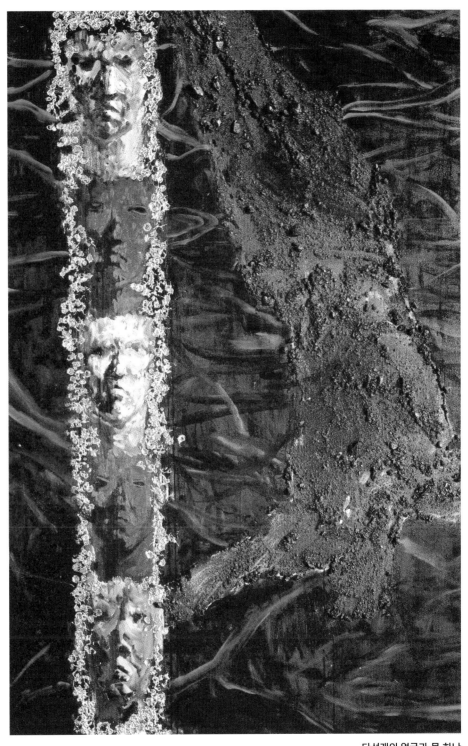

다섯개의 얼굴과 몸 하나
194×130.3cm, Mixed Media, 1993

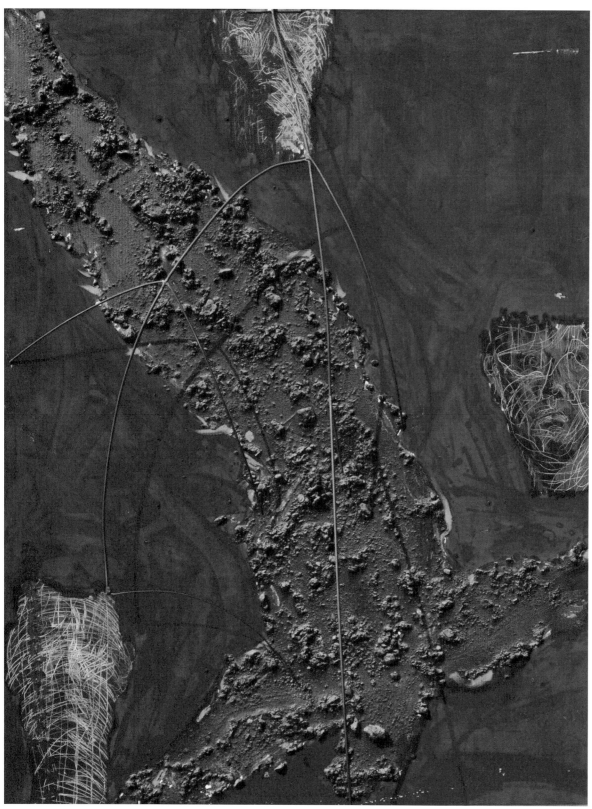

세개의 얼굴과 몸 하나
162×130cm, Mixed Media, 1993

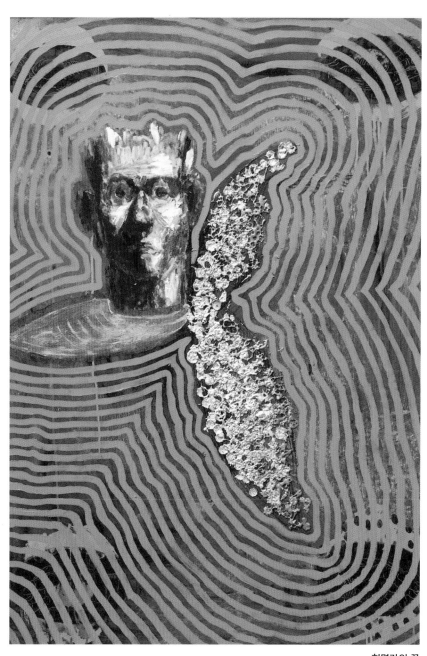

혁명가의 꿈
11×82cm, Mixed Media, 1998

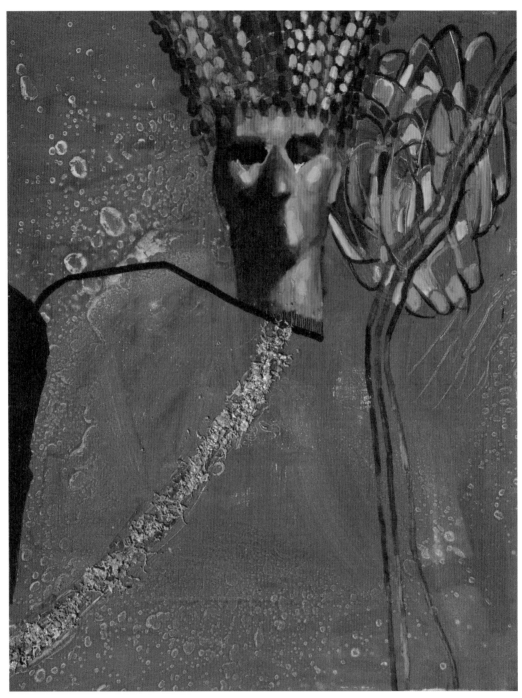

돌이킬 수 없는 나날
116.7×91㎝, Mixed Media, 1994

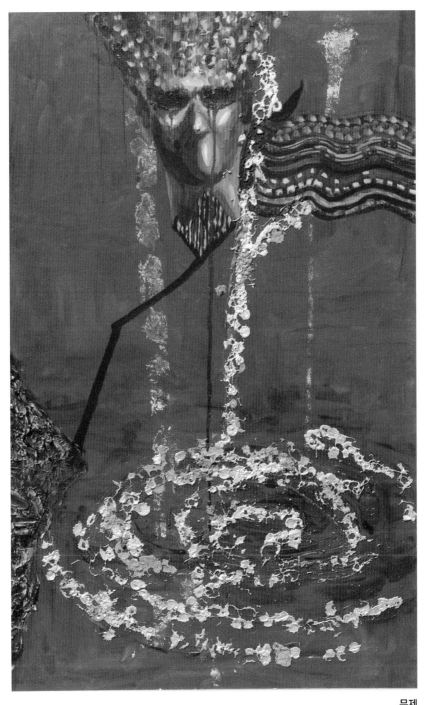

무제
157×169cm, Mixed Media, 1998

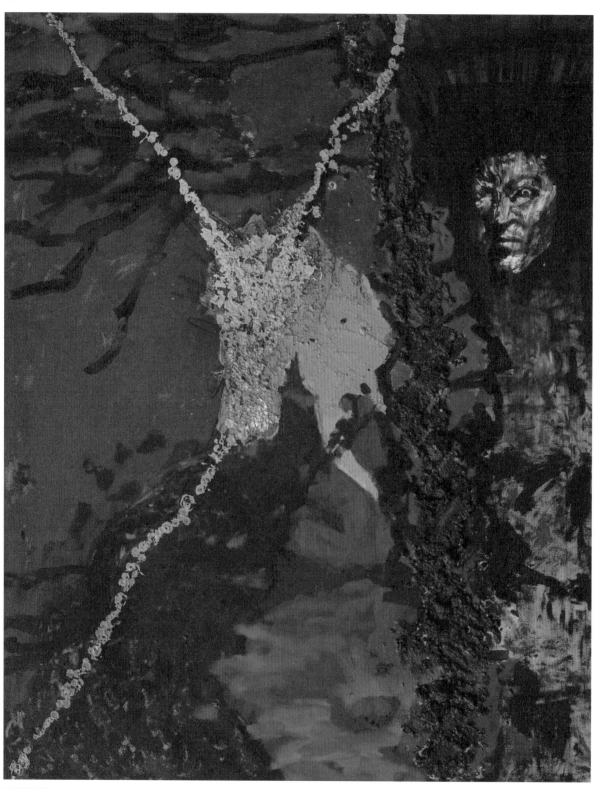

또다른 배반
162×130.3cm, Mixed Media, 1993

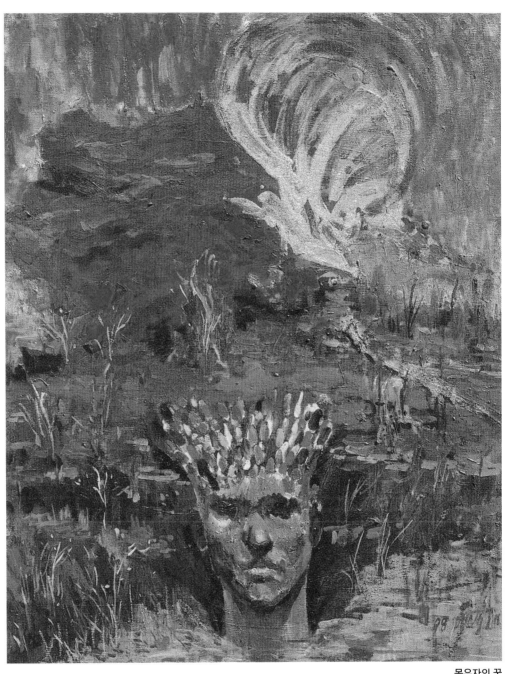

몽유자의 꿈

91×73cm, Mixed Media, 1998

무제
214×150.5cm, Mixed Media, 1991

무제─01
214×150.5cm, Mixed Media, 1991

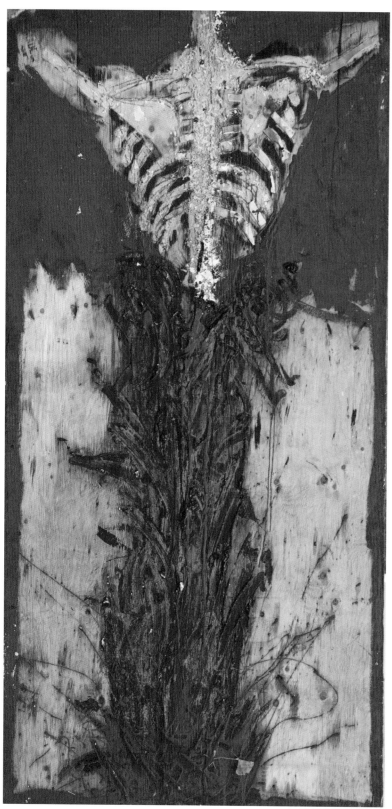

존재―몸
240×120cm, Mixed Media, 1990

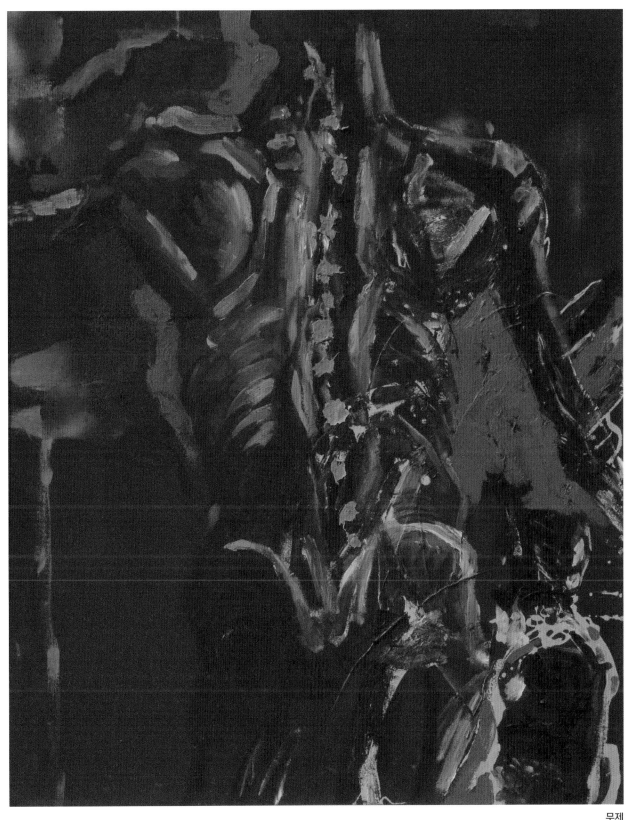

무제
91×72cm, Mixed Media, 1995

회귀의 시간

— 혼성, 사이 공간

욕망의 제어, 순수의 표현

이경모
미술평론가

박동진의 그림을 보면서 새삼 작가가 부여한 형태와 선택한 대상의 의미에 대하여 생각한다. 그것은 분주하지 않게, 그러면서도 묵묵히 자신의 길을 걷는 구도적 삶, 또는 욕망이라는 기관차를 타고 목적지를 향해 돌진하는 사회적 삶 같은 것이다. 이 두 부분은 상충되는 가치일 것 같으나 사실은 무언가를 이루고자 한다는 점에서 동일성을 갖는다. 공사석에서 드러나는 작가의 태도 역시 그렇다. 작가는 부단히 작업실을 지키는 근면성과 자신이 욕망 주체라는 점을 공공연히 드러내는 솔직함을 지니고 있다.

은폐된 욕망의 지표―말

박동진의 그림에는 늘 말(혹은 목마)이 존재한다. 한국 화단에서 그를 언급할 때 늘 말과 결부시키는 것을 보면 말은 박동진의 아이콘으로 확고히 자리매김되어 있는 듯하다. 그런데 그가 그린 말에서 욕망이라는 코드를 추출해 내기란 쉽지 않다. 그의 말은 마치 목적지를 잃은 것처럼 무심하게 걷던가, 목마 같은 형태로 패턴화된 채 화면

일부에 자리할 따름이기 때문이다.

물론 그가 그린 말의 형태는 늘 변화의 주기에 있어 왔지만, 초기 몇몇 작품을 제외하고 말을 절대 주인공으로 선택한 경우는 많지 않았다. 그래서 그의 화면에서 말은 화면을 구성하는 하나의 요소 내지는 소재로 등장하고 있는 것처럼 보인다. 말과 연관된 박동진의 작가적 이력이나 테크닉에 비추어 보자면 적어도 이 동물은 낭세녕(郎世寧, G. Castiglione)의 「백준도(百駿圖)」나 제리코(Géricault)의 「경마」에서 보이는 풍부함과 역동성을 지닌 채 그의 화면에 등장해야 하지 않을까?

그러나 그가 구사하는 언어와 표현 형식은 그리 간단치가 않다. 이를테면 그가 10여 년 전 말의 형태를 빌려 작품의 주인공으로 등장시킨 「무정부주의자」, 「혁명가」 등은 주관화된 자아 또는 객관화된 비자아의 모습으로 관객 앞에 선 일종의 가상 존재였다. 정치적이고 무거운 의미론적 개념을 하나의 소모품처럼 가볍게 사용함으로써, 작가는 모더니즘과 리얼리즘 사이에서 교묘한 줄타기를 즐

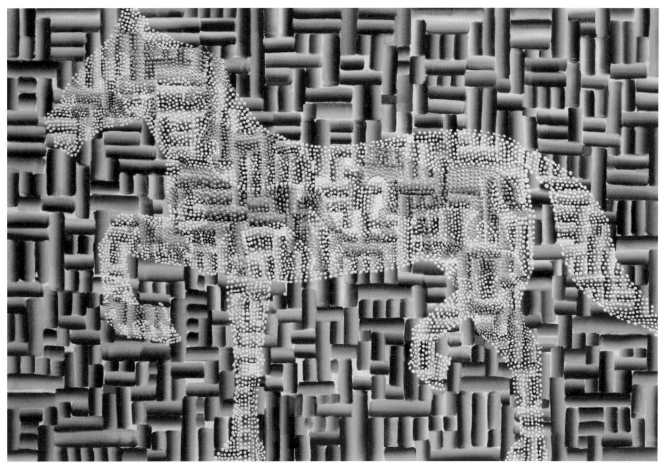

졌던 것이다. 마찬가지로 그는 거친 붓질에 의해 드러나는 말의 동적인 요소, 스티로폼처럼 허약해 보이는 말의 정적인 요소, 추상과 재현, 격정과 제어 등 상충된 형식 개념을 여러 매체를 사용하여 말의 외형과 본질을 나타낸다. 이러한 방식은 풍부한 회화적 가능성을 보여줌과 동시에 다양한 해석적 여지를 열어둠으로써 사실적인 표현보다 더 많은 공감을 확보하게 된다.

과연 작가에게 말이 갖는 의미는 무엇이기에 20여 년간 지속적으로 이에 천착하는 것일까. 그에게 있어 말은 단순한 소재 이상의 의미를 갖는다. 그것은 혁명, 명상, 자아 등의 지표로 등장하기도 하고 형식 실험의 모티브가 되기도 하는데 이를 볼 때 말은 그에게 하나의 대상이

기 전에 주제이자, 사유의 근간이고, 욕망의 지표이기도하다. 그의 화면에서 말은 다양한 형태와 재료의 실험으로 이루어진다. 과거 화가들이 그린 말은 이에 대한 애정 또는 관심의 반영이었다면 박동진은 이에서 진일보하여 이의 의미를 파격적으로 전이시키고 그의 작가적 형식 실험에 이를 개입시킨다. 이는 또 하나의 형식 혁명으로 과거 박동진은 역동적인 형태와 앵포르멜적인 화면 구성을 통하여 관객의 감성을 일깨우고 혁명, 무정부주의와 같은 정치적 언어로 감성을 제어했으나 지금은 '등가적 대상물'을 통하여 이를 보강하고 있다. 여기서 등가적 대상물이라 함은 말과 동등한 비중으로 화면에 자리 잡고 있는 나무나 기하학적 형태 등을 말한다.

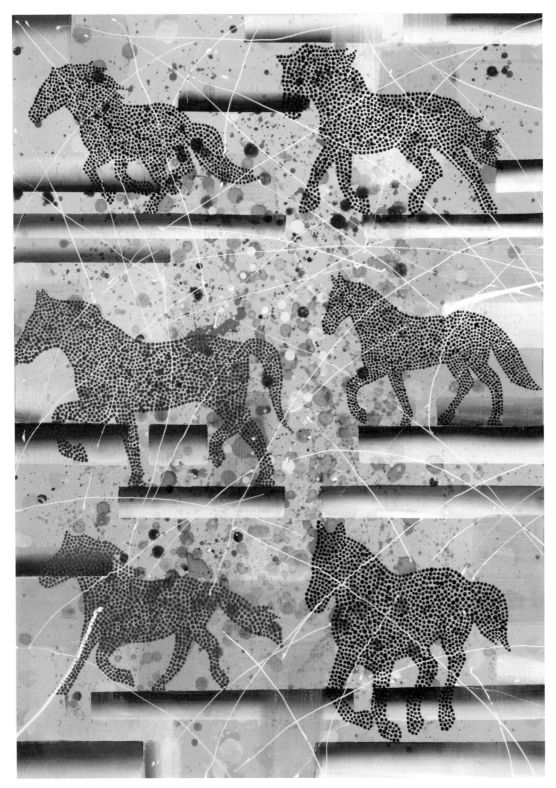

Take a walk—Space Travel
65×91cm, Mixed Media, 2012

가독성의 붕괴, 혹은 열림

이번 개인전에서 작가는 말을 주인공으로 내세우기도 하지만 어떤 다른 환경과 서로 어울리도록 배려함으로써 서로 조화시키거나 충돌하도록 방임한다. 그의 그림에서 말은 여전히 걷는 형태를 띠며 화면의 주인공으로 존재하나 마치 화면 속 풍경을 소요하는 영혼처럼 가까이 가고자 하면 멀어질 것 같이 소원하다. 실체로서의 말이 지니는 표정이나 감정, 그리고 역동성은 작가의 관심에서 멀어진 지 오래고, 잠재태(潛在態)로써의 말, '순수함 혹은 모호함' 그리고 이 말이 거처하는 공간이 지닌 '미지의 역사성'을 일깨우는 모티브로 작용될 뿐이다.

사실 예술적 형상화란 이러한 시공간적 상상력을 일깨우는 방법적 수단임에는 분명하다. 그러나 박동진은 대상의 응시 가능성, 혹은 촉지 가능성의 일부를 배제시킴으로써 그의 회화를 지각 영역에서 정신 영역으로 확장해 가고 있다. 이러한 시도는 많은 예술가들이 관심을 가졌지만 성공한 예는 많지 않다. 왜냐하면 예술의 성패는 작업 진행의 시공간적 서사 과정은 물론 그 결과가 주는 인식적 측면뿐 아니라 실제로 수행될 때 드러나기 때문이다. 부연하자면 존재의 양극, 즉 감성적 지각과 이성적 지각, 외연과 내포, 상상력과 분별력의 구분과 결합을 통해서 양자의 벽을 허물어야만 능동적 상상력이 작동할 수 있다는 말이다. 이러한 경우 이성적 판단은 근거를 상실하게 되고 관객의 인식적 지평에 따라, 또 감성적 직관의 발달 정도에 따라 풍부한 해석적 여지를 제공할 수 있게 된다. 이에 따라 작가는 불확실한 형태, 몽환적 분위기, 서툶의 미학, 비규정의 규정성을 화면에 적용시킴으로써 그의 회화를 열린 개념으로 이끌어 가고 있는 것이다.

한편 말은 여전히 순수주의의 영역에 머무르며 박동진 그림의 주된 모티브로 작용하고 있다. 이를테면 「Cosmos―공간순례」나 「Cosmos―존재」는 말을 중심에 두고 탄탄한 기하학적 형상들로 하여금 말의 확고부동성을 지탱하도록 배려하고 있다. 불안전한 형상을 안전한 형상으로 보강하고자 하는 욕구는 모든 조형 예술가들의 생래적(生來的) 성격일 것이다. 그러나 박동진의 사고(思考)는 이에 그치지 않고 개성적인 공간 연출과 형태 실험을 전개하고 있다. 그리고 에토스(Ethos)라는 말로 형태와 지각을 규정한 그리스인들처럼 그 표현 의도는 본질적으로 고전적이다. 예컨대 플라톤이 자연적 사물에서 인식을 거쳐 이데아에 이르는 도식을 만들어 냈듯이 작가는 감각적 요소를 차례로 제거하면서 로고스(Logos)적으로 순화하고 상승해 가는 존재의 층에 자신의 미의식을 대응시켜 형태와 공간을 만들어 가는 것이다. 그러나 역설적이게도 그 결과물은 '트로이 목마(Trojan horse)'보다는 '메리고라운드(Merry―go―round)'를 닮아 있다. 이 지점에서 필자는 그의 첫 번째 개인전에서의 『객석』지 인터뷰를 떠올리게 된다. "목마는 어린아이들이 타기 때문에 순수하다."

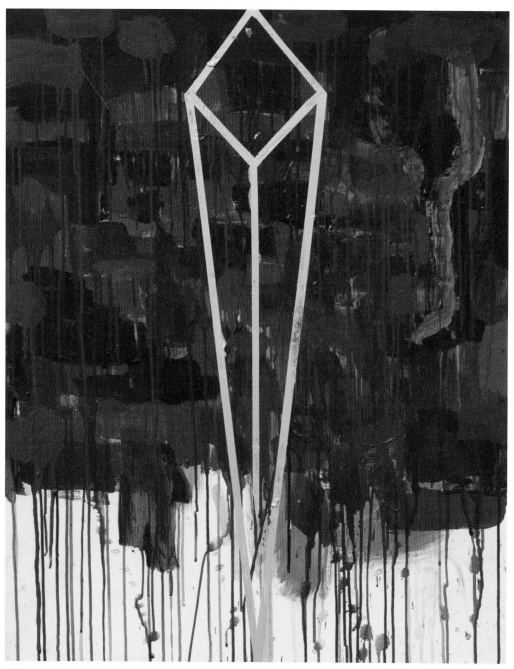

무제
116.8×65cm, Mixed Media, 1996

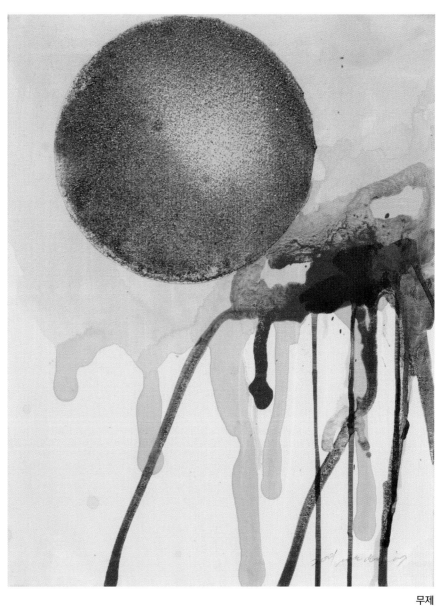

무제
55×46cm, Mixed Media, 2001

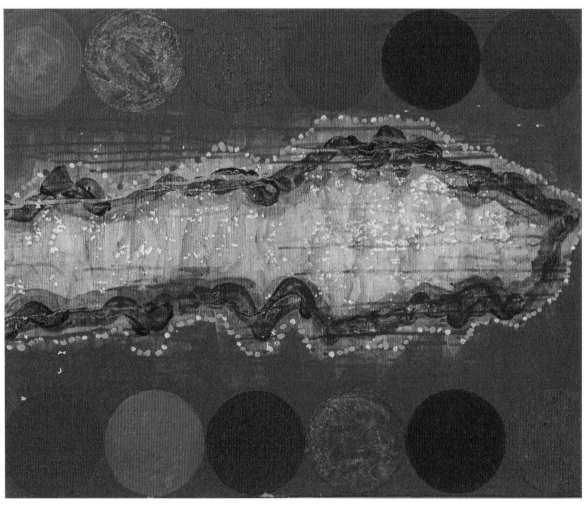

무제
90.9×72.7㎝, Mixed Media, 2001

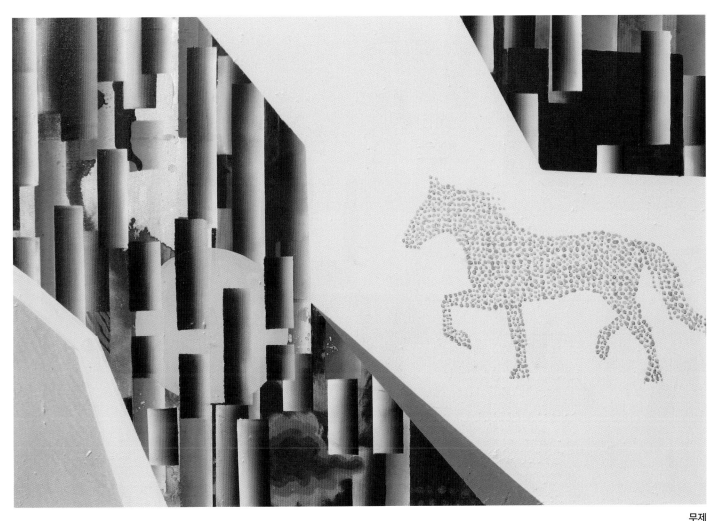

무제
116.8×91cm, Mixed Media, 2007

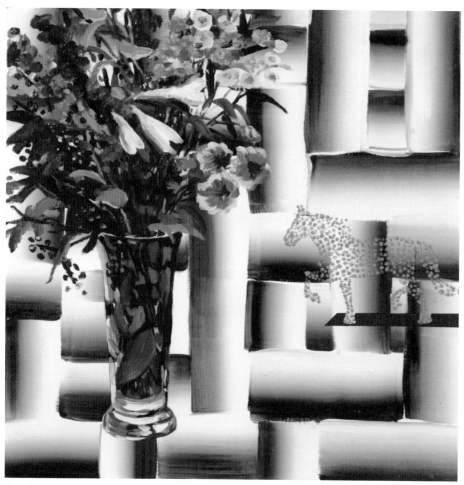

우주 속 정물—망각
53×53cm, Oil on Canvas, 2006

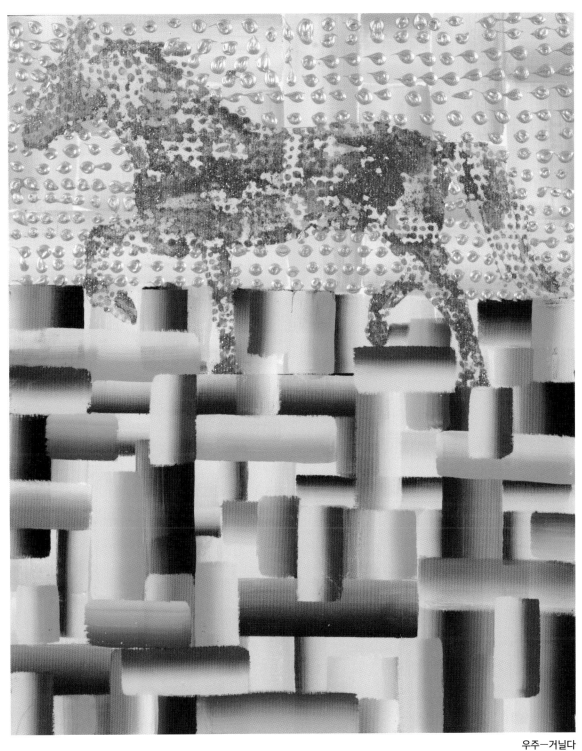

우주—거닐다
72.7×60.6cm, Mixed Media, 2006

COSMOS—존재
193×112cm, Mixed Media, 2008

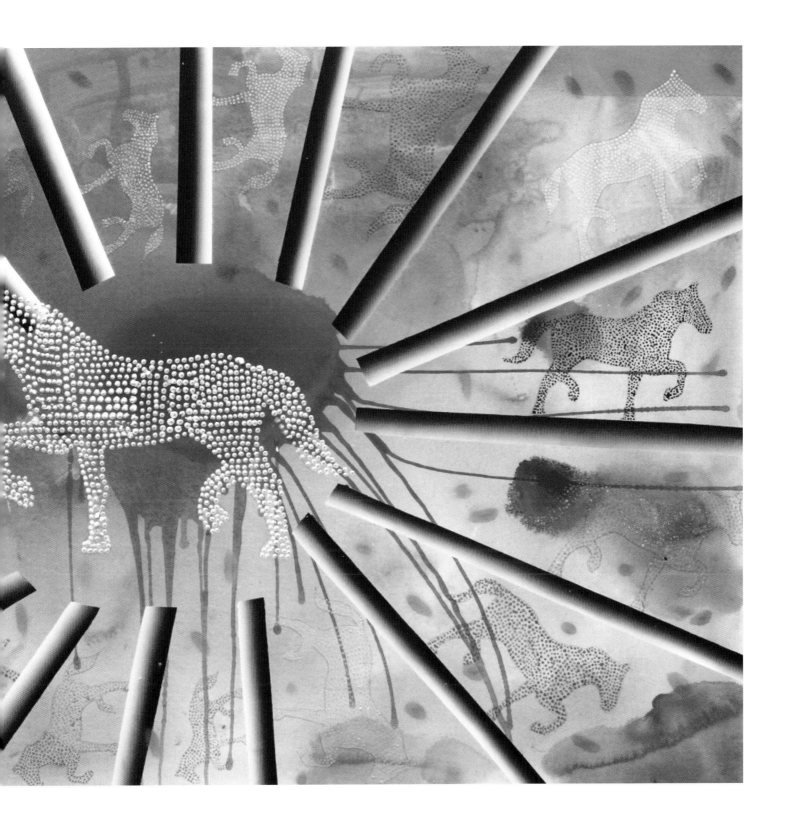

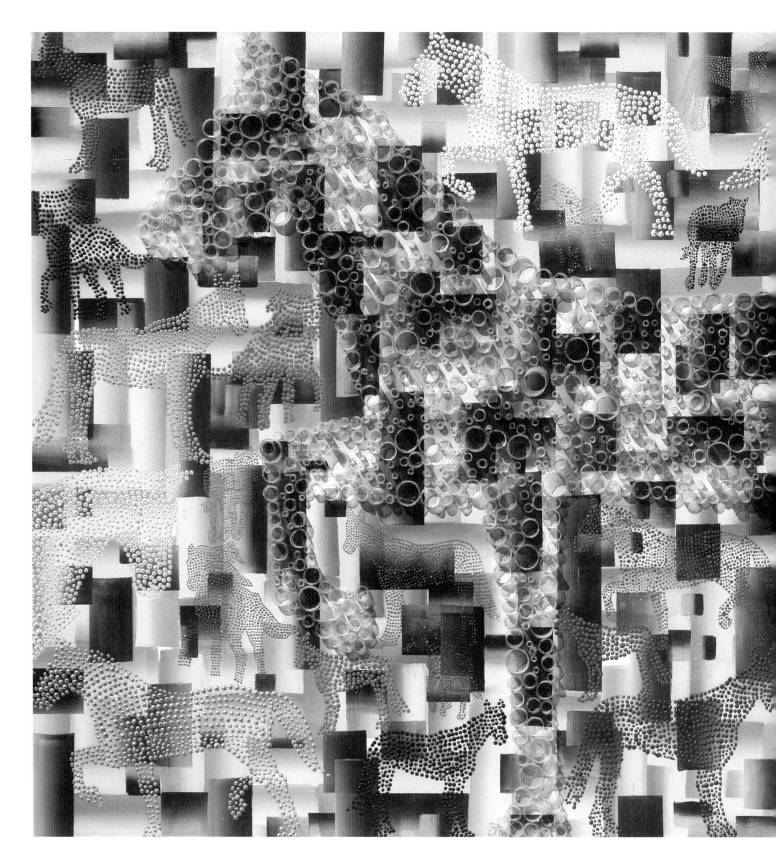

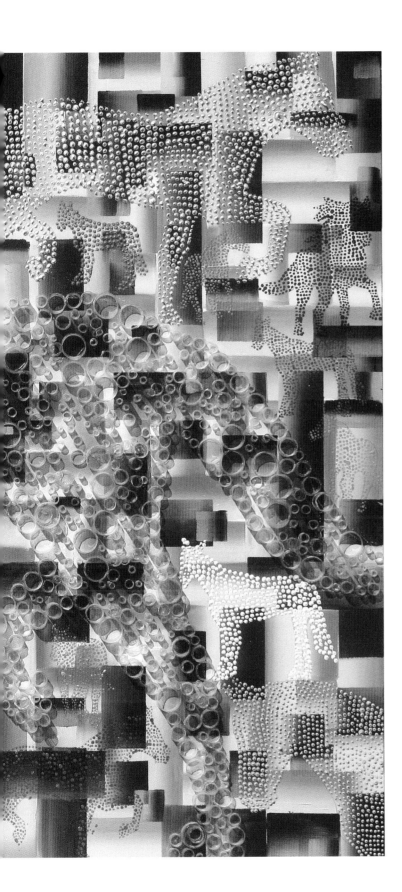

거닐다—존재
194×130cm, Mixed Media, 2010

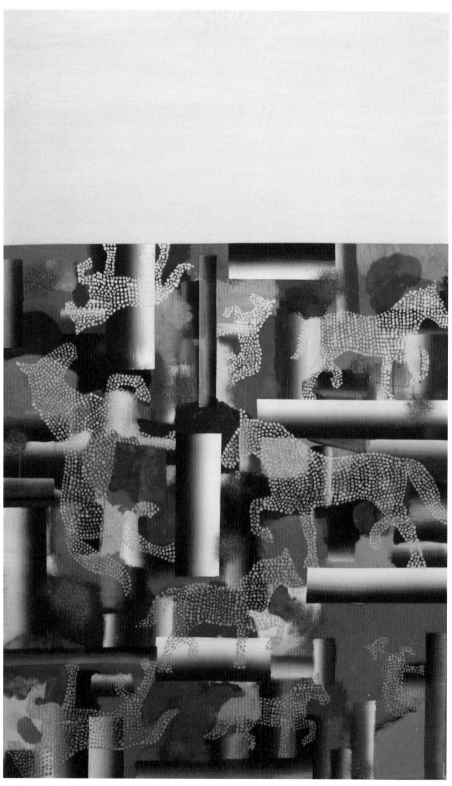

COSMOS—존재 II
145×89.4cm, Mixed Media, 2007

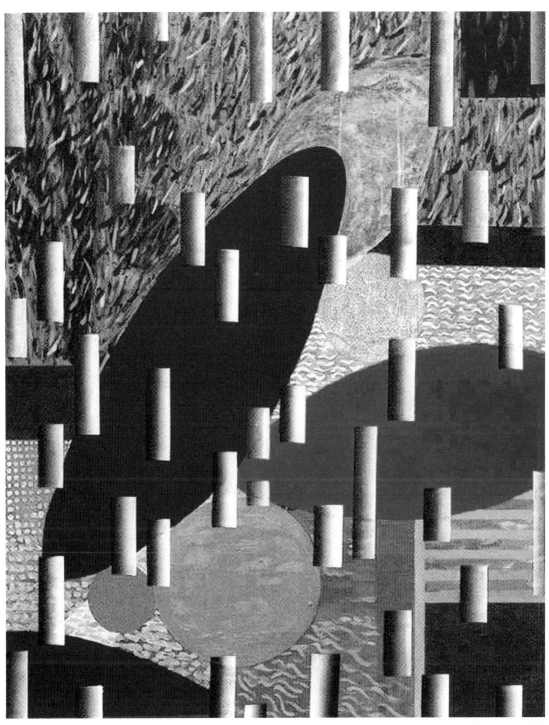

COSMOS—하늘정원
162×130cm, Mixed Media, 2006

거닐다─파란 여름
45.5×37.9㎝, Mixed Media, 2012

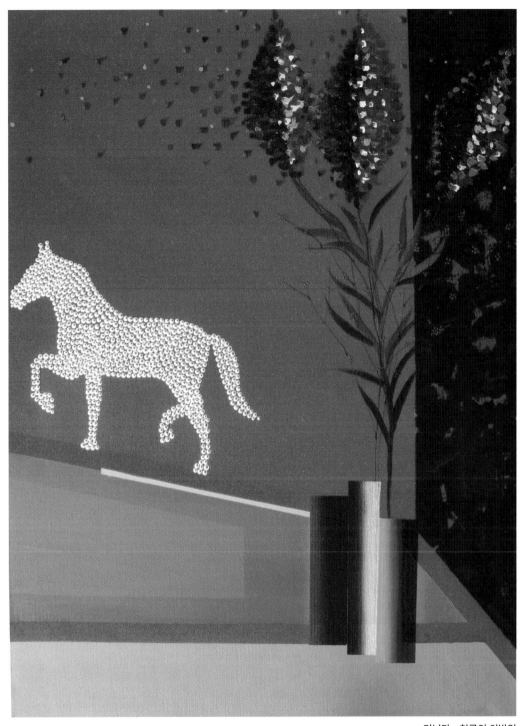

거닐다―천국의 이방인
90.9×72.7㎝, Acrylic on Canvas, 2012

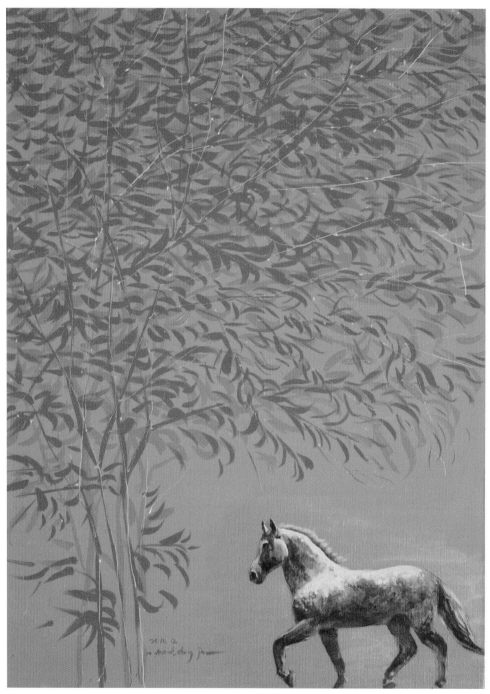

산책—빨강에 물들다
80.3×60㎝, Mixed Media, 2010

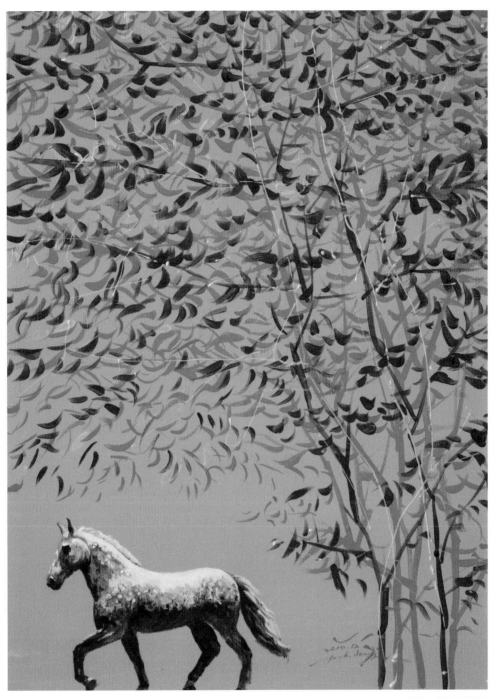

산책―파랑을 꿈꾸다
80.3×60㎝, Mixed Media, 2010

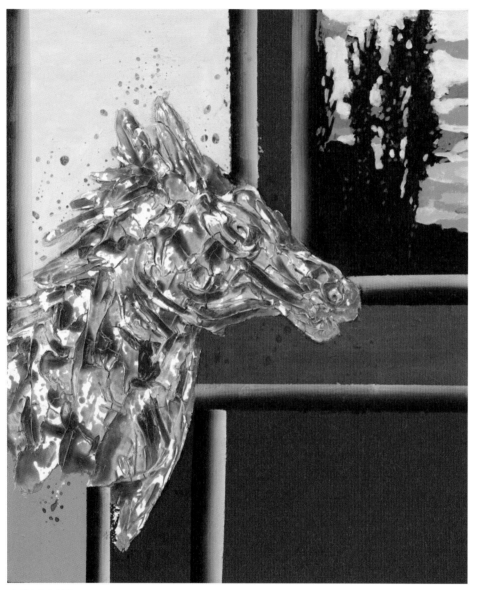

카파토키아 인상
73×60.5㎝, Mixed Media, 2006

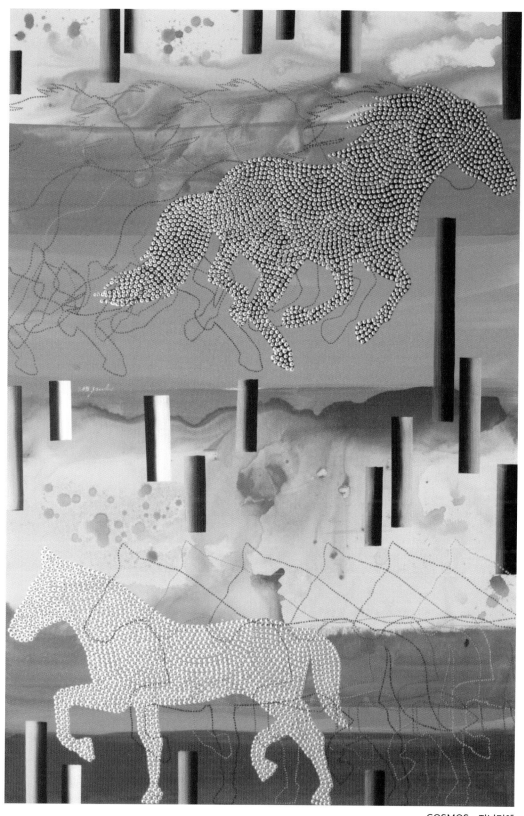

COSMOS—저너머에
145×97cm, Acrylic on Canvas, 2013

5장

연성의 시간

— 말, 단일자

유연성을 지닌
우리 시대의 또 다른 조형

장준석
미술평론가

박동진의 그림은 마치 한 편의 서사시와 같은 이야기와 상상을 담고 있다. 또한 작가의 미적 감흥이나 추억까지 그대로 담겨져 있을 것만 같은 그림에는 여러 점들과 정형화된 직사각형 등이 말(馬)이나 나무와 함께 등장한다. 그의 그림은, 창작 의지나 방향과 관계없이 단순히 외적으로만 볼 때, 구조학적으로 도무지 어울릴 것 같지 않은 형상들이 서로 긴장감을 조성한다. 무언가를 해체하고 새로운 메시지를 던지는 듯한 느낌으로 이 세상 것과는 전혀 다른 또 하나의 세계로의 일탈을 꿈꾸는 것 같아 흥미로움을 더한다. 문장이나 글이 그 사람의 생각을 조곤조곤히 표현하듯이, 박동진의 그림 역시 보는 사람으로 하여금 알 수 없는 무엇인가를 마음으로 느끼게 하며 쉬지 않고 어떤 상황을 생각하고 설정하도록 한다. 작가는 이러한 조형력을 바탕으로 자신만의 세계를 구축하며 새로운 세계를 맛본다. 더 나아가 무한한 시공간에 자신을 내던지며 가식 없는 절대적 세계로의 일탈을 꿈꾼다.

이처럼 그림을 통하여 새로운 세계에 자신을 던지며 꾸밈없이 무언가를 보여준다는 것은 참으로 쉽지 않은 일이다. 말이나 글이 아닌 하나의 평면 속에서 단 한 번의 조형으로 자신을 나타내며 자신이 꿈꾸는 세계를 보여주는 것은 용기를 필요로 하는 어려운 일인 것이다. 또한 감성으로 집약된 매우 섬세하고 민감한 이미지를 단 하나의 화면으로 거침없이 드러내는 특별한 과정도 쉽지 않은 일이다. 시대를 바탕으로 하면서도 타고난 감수성과 감성이라는 천재성이 있지 않고서는 표현할 수 없는 조형 세계라 하겠다. 이처럼 작가의 그림에는 현대적 삶을 바탕으로 하면서도, 표출된 감성으로 함께 느낄 수 있는 미묘한 감흥과 심미성이 있다. 이 감흥은 그만이 지닐 수 있는 순수 미적 감흥으로서 매우 독특한 느낌을 주며, 일정 부분은 형상을 지닌 구체성을 지니면서도 무한한 상상력과 이지력 그리고 내면으로부터 변화된 많은 꿈같은 이미지들과 공존하고 있다.

이처럼 환상적이고 꿈같은 이미지들을 위하여 작가는 사각의 캔버스를 하나의 거대한 우주로 여긴다. 끝없이

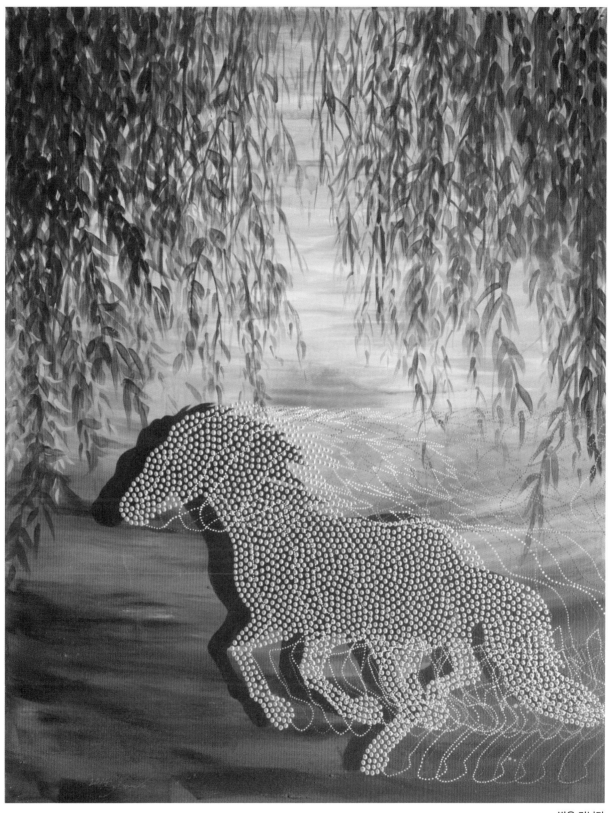

빛을 거닐다
116.8×91㎝, Acrylic on Canvas, 2014

COSMOS—몽중환
162.2×130.3cm, Mixed Media, 2009

펼쳐지는 코스모스 속에서 무한한 존재의 알 수 없는 신비로움 속에 자신을 맡긴다. 사각 캔버스 안의 여기저기에 찍혀 있는 많은 돋을새김의 점들은 끝없이 펼쳐지는 우주 공간 속을 유영하는 또 하나의 실체들이다. 이 공간은 미세한 미물들이 존재하는 또 하나의 소우주일 수도 있고 가공의 우주일 수도 있다. 또 한 가지 흥미로운 것은 앞서도 잠깐 언급했듯이 작가의 그림에는 구조적으로 어울릴 것 같지 않은 이미지들이 이지적이면서도 감성적으로 함께 어울리고 있다는 점이다. 딱딱하고 정형화된 사각형 혹은 대각선의 구조 속에서 어디론가 걷고 있는 듯한, 조금은 어눌해 보이는 하얀 말도 그러하고 아무 생각 없이 툭툭 찍어 놓은 듯한 수십 개의 투박한 점이나 꽃들도 그러하다.

그의 그림은 부조화의 구조적 표현들이지만 평온하면서도 감성적인 느낌을 주어 시공간을 초월하는 것과 같은 여운을 던져준다. 특이한 공간감과 색다른 형태로 이루어진 말은 보는 이들로 하여금 무한한 상상력을 불러일으키게 한다. 이 말을 보면서 돈키호테가 타던 말을 연상하는 사람도 있을 것이고, 꿈속에서 보았던 신비스러운 말을 생각하는 사람도 있을 것이다. 또한 샤갈의 초현실주의적 말을 연상하는 이들도 있을 것이다. 혹은 과거 즐거웠던 꿈속의 한 순간을 연상하거나 공허한 우주 속의 천마(天馬)를 생각하는 사람도 있을 것이다. 이처럼 박동진의 일련의 그림들은 엄청난 양의 이야기를 이지적이면서도 환상적으로 펼쳐놓은 것만큼 전달력이 강하며 무한한 상상력을 던져준다. 이런 점에서 볼 때 일단 그의 그림에는 조

104

형적 공간을 통해 자신을 또 다른 거대한 존재와 서로 소통시킬 수 있는 변증법적 에너지가 흐른다.

이처럼 단순해 보이면서도 상상력이 풍부한 작가의 그림에 등장하는 말은 대단히 큰 의미로 다가오며 큰 비중을 차지한다. 그가 그린 말은 단순히 과거 화가들처럼 묘사 형식을 빌려 그린 말이 아니다. 내면으로부터 충만한 말에 대한 회화적 이미지는 여러 그림에서 나타나듯이 다양한 각도와 느낌을 담은 실험성 진한 말의 형상으로부터 비롯된다. 우리의 정서를 중시하면서도 여기서 비롯된 새로운 현대적 감성을 바탕으로 표현된 그의 일련의 말들은 상징적인 면에서뿐만 아니라 기호학적인 측면에서도 관심을 끌 만하다. 그러기에 그가 그린 말은, 말의 형태와 형식을 통해 이루어진 또 하나의 절대적 존재로 나아가는 표현의 수단이자 또 다른 세계와 연결되는 고리라 할 수 있다. 우리가 세상에서 흔히 볼 수 있는 말들을 매개체로 하면서도 이를 통해 더 많은 시지각적인 상상과 가능성을 보여줌과 동시에 다양한 관점에서 다양한 예술 세계로 통할 수 있는 연결고리로서의 역할을 충실하게 해내고 있는 것이다.

따라서 작가가 그린 말은 단순한 말이 아니다. 말 본연이 아닌, 현실에서 벗어난 상상과 자유함의 근원이라 하겠다. 현실을 벗어난 자유함 속에서 비롯된 말인 만큼 드러나는 형식도 자유자재다. 잘 그리려고 하지도 않고 남들의 뜨거운 시선도 아랑곳하지 않는다. 그저 본인 스스로에게 족하면 그만이다. 사실 말의 형체만 있을 뿐이다. 엄밀히 말하면, 진짜 말을 그리려 했는지 의심스러울 정도이다. 처음부터 말을 그리려는 의지가 없었던 것처럼 말의 밑그림의 흔적조차도 보이지 않는다. 이처럼 박동진의 그림은 현실에 안주하지 않는다. 현실과 나(我)가 아닌 현실 너머의 진실만이 있을 뿐이다. 이 진실을 그리고자 박동진은 기존의 표현 방법을 뛰어넘어 관조(觀照)적 자세로 온갖 상상력을 동원하기를 주저하지 않는다. 작가가 표현하는 말이나 꽃, 혹은 나무 역시 이런 기조로부터 시작된 중요한 결과물들이다. 이들은 자연스럽게 인공의 세계 혹은 자연의 세계나 현실의 세계와 이론적으로 대립되는 또 다른 세계를 부유(浮遊)하는 초월의 세계로 가는 수단일 수 있는 것이다. 이들은 현실에서 볼 수 있는 것들이 아닌, 우주처럼 큰 또 다른 공간에서 만날 수 있는 또 다른 존재로서의 실체들인 것이다.

한 가지 환기해야 할 것은 박동진이 추구하는 이런 일련의 예술적인 현상들은 과거 동양에서 펼쳐보이던 심제좌망(心齊坐望)으로 시작되는 관조(觀照)나 사의(寫意)적인 세계와는 그 성격이 다르다는 점이다. 어떤 대상이나 실체에 대해 특별한 이지적인 체험을 하고 이를 자신의 예술 작업에 흡수시키는 경우라 하겠다. 그는 이러한 특별함을 현실로부터 스스로의 성찰을 통해 일어난 초월적 체험에 하나의 시점을 부여하고 영혼의 격정이나 의식의 충격이나 꿈의 몽환에도 유연하게 대응하는 조형적인 결투를 벌이고 있다고 할 수 있다. 따라서 작가는 현대인의 한 사람으로서, 모던한 문명의 이기로부터 비롯된 각박함과 비인간화된 삶의 현장, 대도시의 파편화되어 가는 상황 등을 인식하지 못한 대중들과는 달리, 그 모순적인 것들을 정확히 꿰뚫고 있다고 하겠다. 자신의 손에 들려진 현대로부터 튕겨져 나온 파편 조각을 놀라움으로 응시하며 우수에 잠긴 알레고리(Allegory)의 예술가가 되어 있는 것이다. 그는 모더니즘 시대를 살면서도 모더니즘을 일탈하는 특별함을 지닌 유연한 예술가라 하겠다.

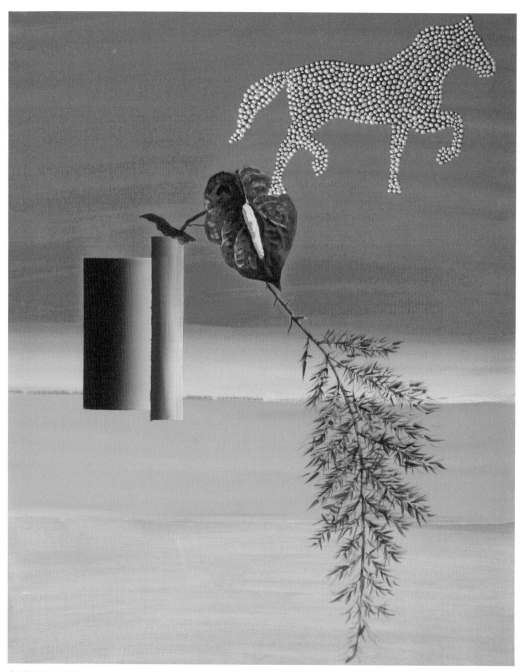

COSMOS—순례
90.9×72.7cm, Mixed Media, 2008

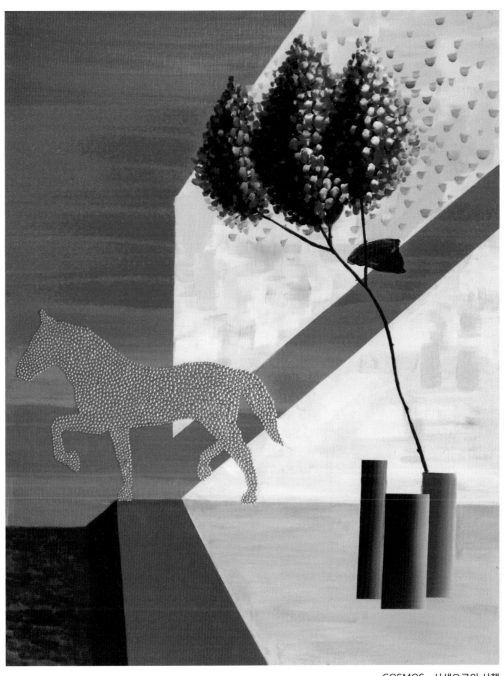

COSMOS—사색으로의 산책
116.8×91㎝, Mixed Media, 2009

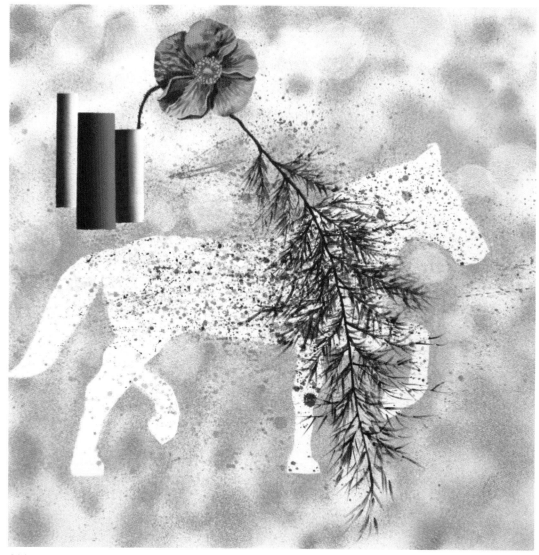

COSMOS—애상

72.7×72.7㎝, Mixed Media, 2009

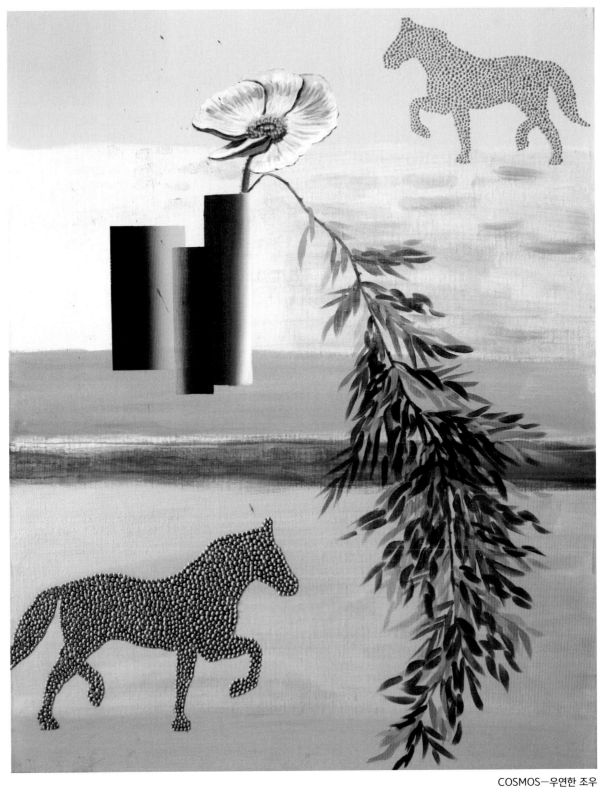

COSMOS—우연한 조우

90.9×72.7㎝, Mixed Media, 2009

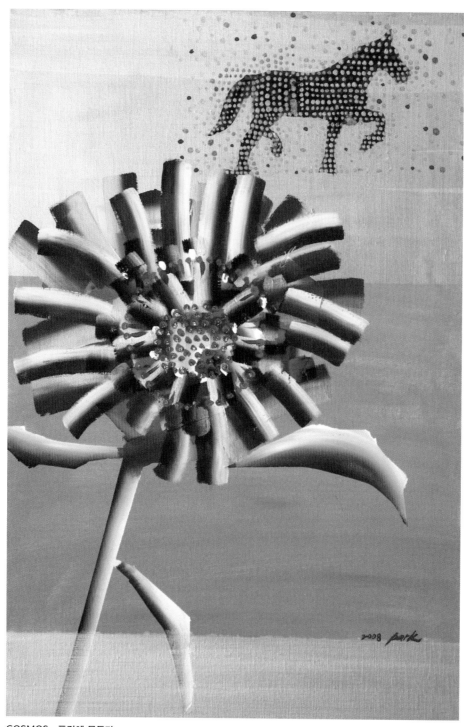

COSMOS—풍경에 물들다
72×53cm, Mixed Media, 2008

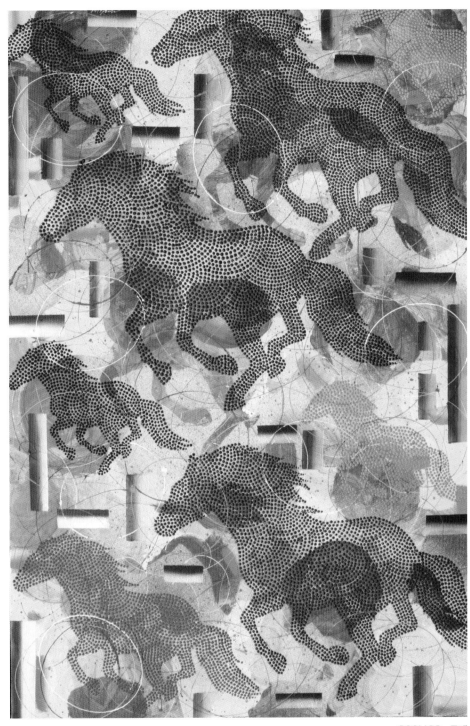

COSMOS—존재

145×97cm, Acrylic on Canvas, 2012

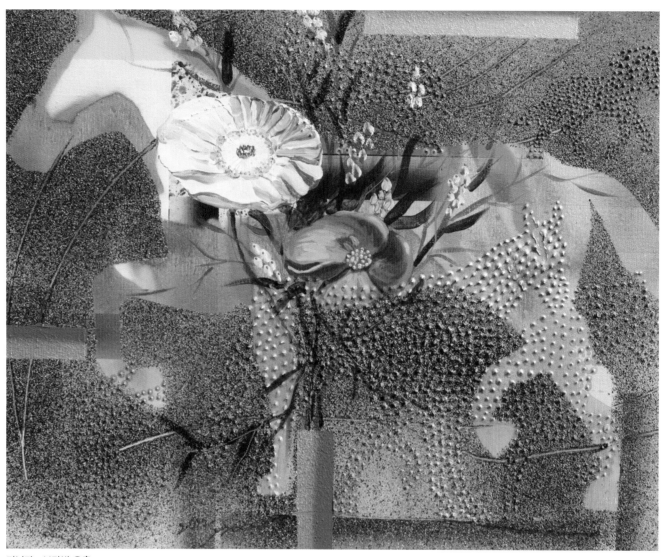

거닐다―보라빛 유혹
65.0x53cm, Mixed Media, 2012

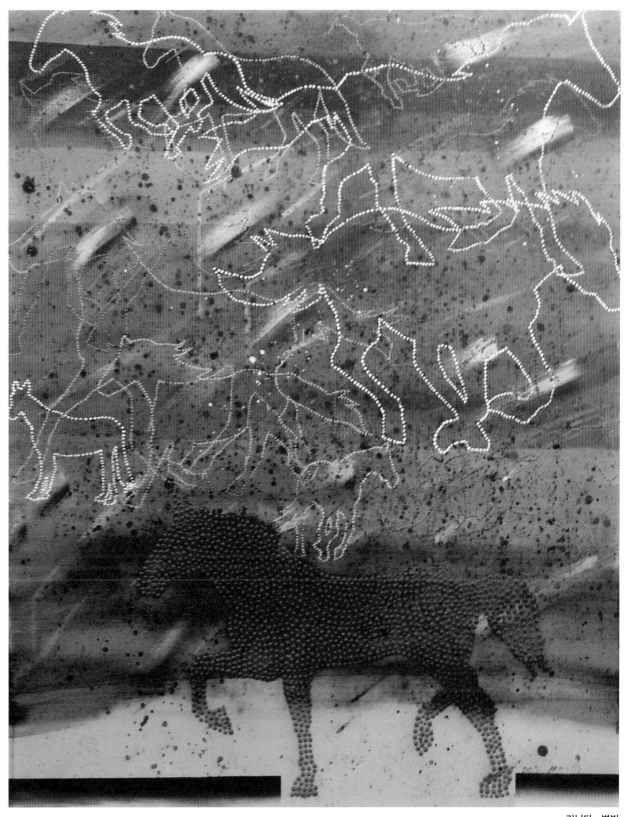

거닐다―별빛
90.9×72.7㎝, Acrylic on canvas, 2012

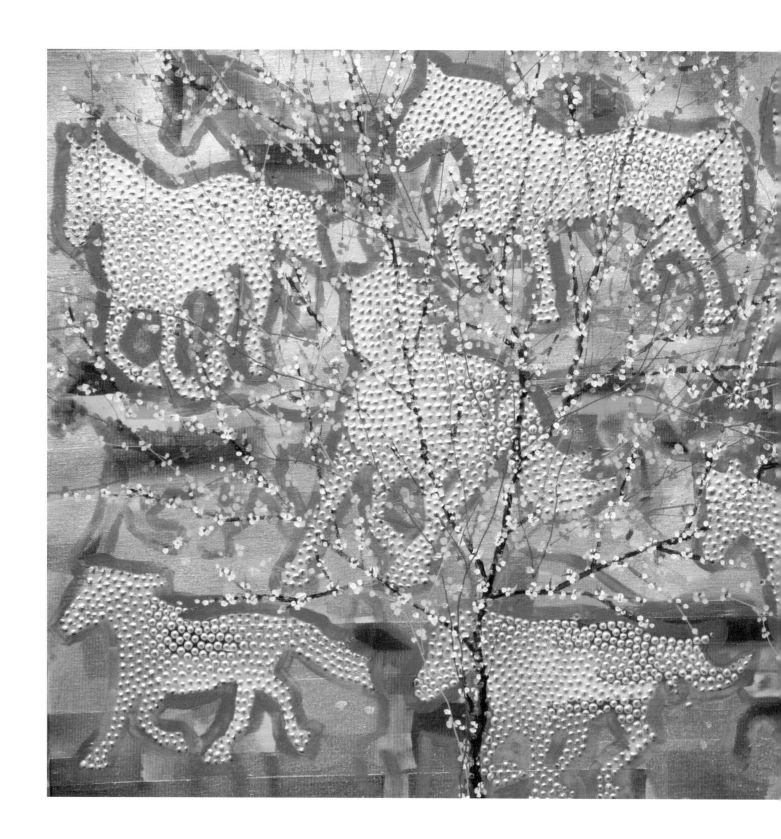

114

거닐다—생명
72.5×91㎝, Acrylic on Canvas, 2013

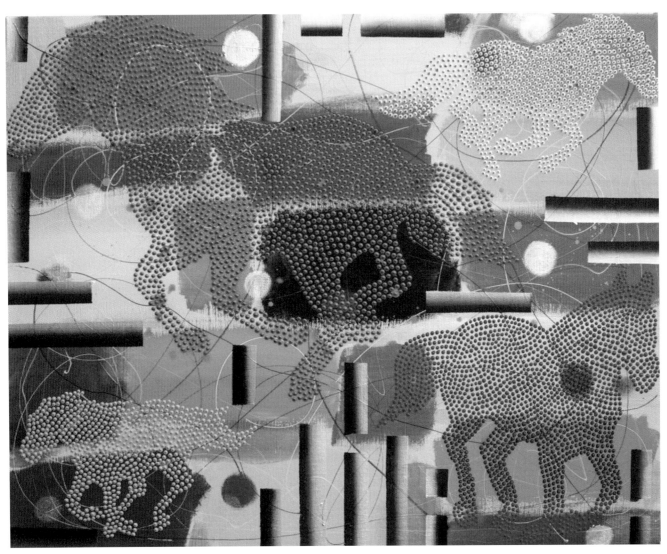

거닐다—질주

90.9×72.7cm, Mixed Media, 2011

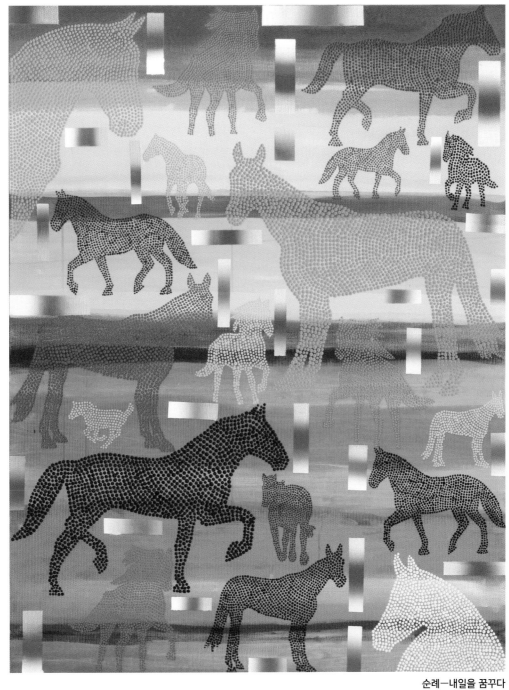

순례—내일을 꿈꾸다
117×91㎝, Mixed Media, 2010

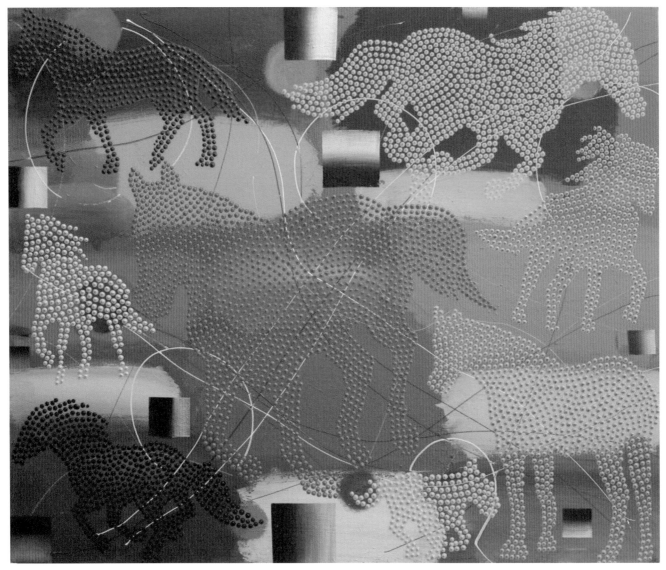

거닐다―야상곡
72.7×60.6㎝, Mixed Media, 2011

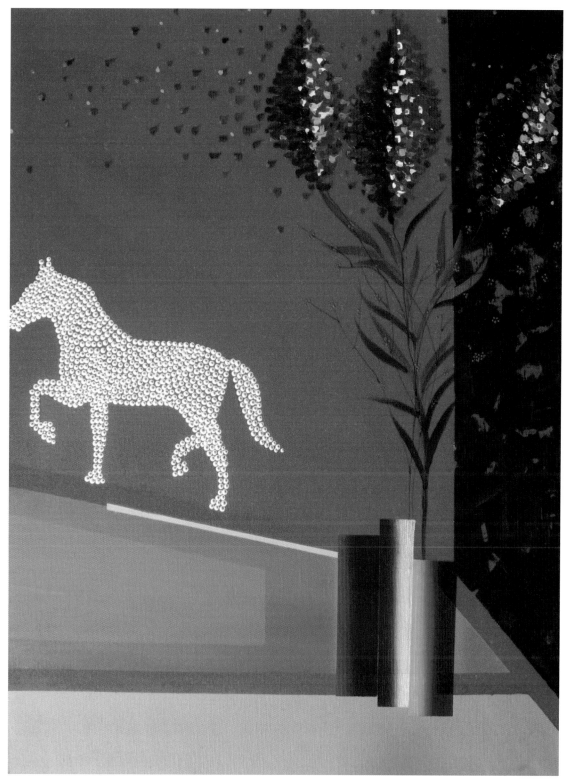

거닐다—천국의 이방인
90.9×72.7㎝, Acrylic on Canvas, 2012

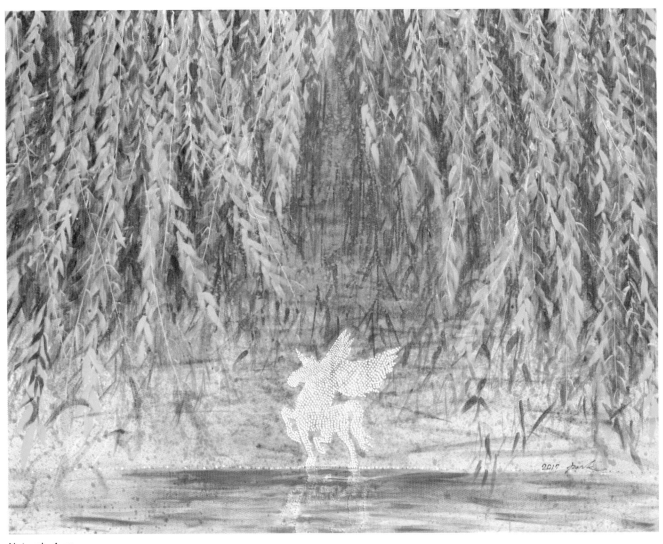

Natural—Aura

116.8×91cm, Acrylic on Canvas, 2017

Run—비현실적 존재
73×61㎝, Acrylic on Canvas, 2017

새벽―광야에서
116.8×91㎝, Acrylic on Canvas, 2017

Take a walk—시간여행
116.8×91㎝, Acrylic on Canvas, 2009

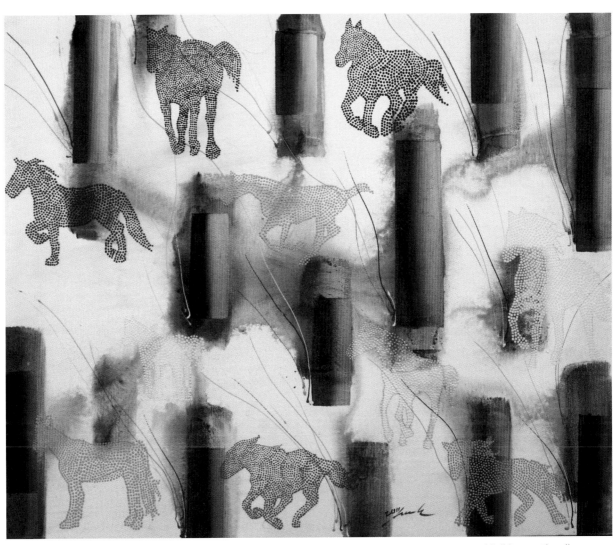

Walking on the silver wave

72.7×60.6cm, Acrylic on canvas, 2011

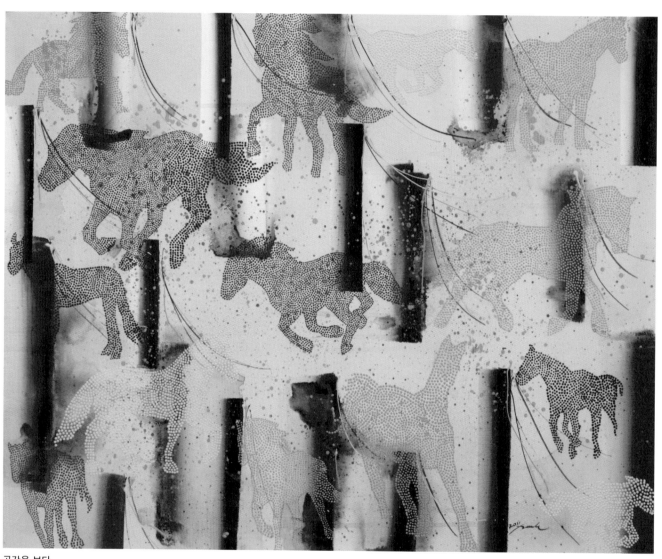

공간을 보다
90.9×72.7㎝, Acrylic on Canvas, 2011

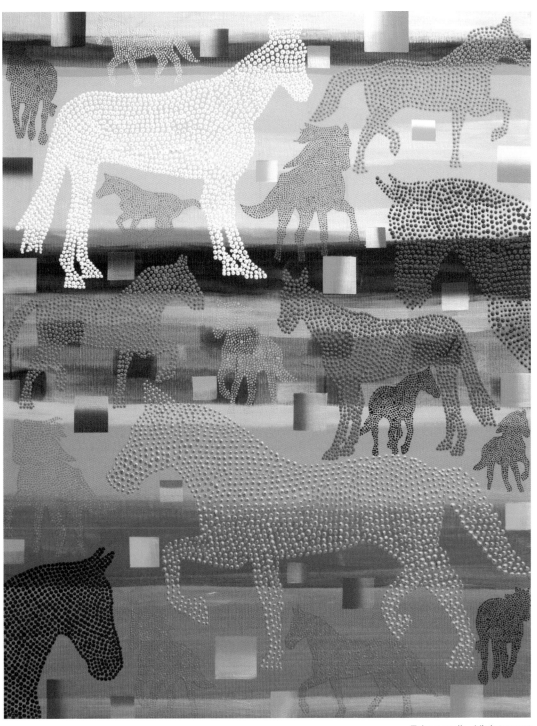

Take a walk—Violet scent
116.8×91㎝, Mixed Media, 2010

6장

거닐다

― 이원성, 순수 공간

박동진의 오상아(吾喪我)를 통한 환아(還我) 미학

조민환

성균관대학교 교수, 동양미학

1 작가의 말을 빌려 문자 유희를 해보자.

"저 너머에, 코스모스(COSMOS)."

"생성 공간, 사유 공간, 순수 공간, 명상의 공간."

"철학의 시각, 철학자의 사유, 철학자의 고독."

"생명, 존재, 존재를 찾아, 존귀함에 대하여."

"우리가 찾는, 이방인, 또 다른 자아를 찾아."

이번 전시회 작품에 붙어 있는 제목 혹은 부제들을 나름 연관된 것들을 거칠게 묶어 본 것이다. 대부분 철학시간에나 접할 수 있는 현학(玄學)적이면서 조금은 '낯선' 용어들이다.

"그대의 봄, 봄날에, 봄바람."

"거닐다, 몽상의 공간, 달콤한 꿈, 글로리."

이것은 좀 쉽다. '몽환'적이지만 '언뜻' 문학적이고 감성적인 면이 담겨 있어 무엇을 말하고자 하는지 약간 느낌이 온다.

이상은 작가가 예술이 '가야할 길'을 '몸부림'치면서 고민한 일종의 메타(Meta)적 언표(言表)들이다. 작가는 무

엇 때문에 이렇게 왁자지껄 떠들어대는 것일까?

'자유?'.

아님 '만남?'

2 문인화와 화원화를 구분한 명대 동기창(董其昌)은 뛰어난 예술가가 되려면, 좋은 작품을 창작하려면 "수없이 많은 책을 읽고, 많은 곳을 찾아다니며 여행을 할 것(讀萬卷書, 行萬里路)"을 요구한다. 동기창의 이 말은 다양하게 해석될 수 있지만, 단순히 말하면 뛰어난 예술가라면 기교적 측면 이외에 우주와 자연 그리고 인간에 대한 심도 있는 사유를 담아낼 수 있는 정신적 역량을 갖추어야 한다는 말이다. 한정된 인간의 삶에서 우주와 자연 그리고 인간의 다양한 삶을 이해하는 데 책 이상의 것이 없다.

작가는 항상 손에서 책을 놓지 않는다. 그런 다독(多讀)의 결과는 감상자로 하여금 작품 속에 침잠하게 하고 아울러 다양한 상상력을 불러일으키게 한다. 특히 이번 전시회에서는 정면을 응시하는 인간의 얼굴, 촛불, 계단 등과 같은 '의미 있는 형상'들을 적절하게 부여하여 이런 점을

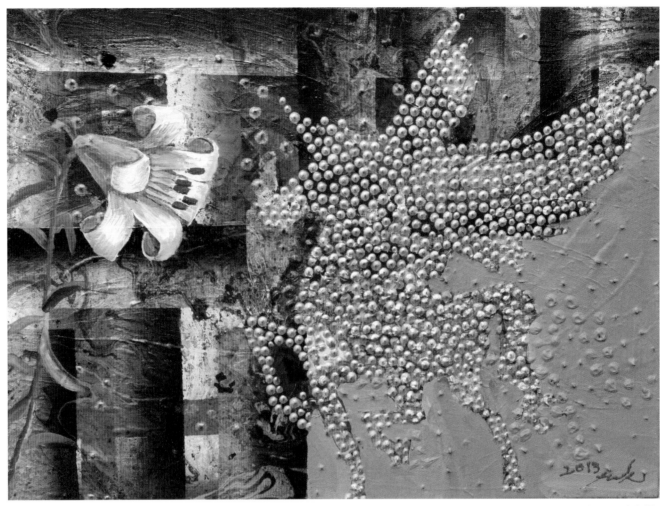

순수—우리가 찾는
45.5×35.5cm, Acrylic on Canvas, 2012

부추긴다. 물론 그의 트레이드 마크처럼 되어버린 말(馬)처럼 보이나 실질적으로는 말이 아닌 '말'은 기본이다.

작가는 자신의 '그림을 보는 것(看畵)'에 그치는 것이 아니라 '그림을 읽을 것(讀畵)'을 주문한다.

3 일단 인간에 의해 재갈 물리지 않은 고삐 풀린 천방(天放)의 말에 대해 말해보자. 마치 중국 송대 미불(米芾)의 미점(米點)을 연상시키는 많은 점으로 이루어진 말의 형상은 실체로서의 말을 거부한다. 작가가 도를 닦는 수도승처럼 찍어댄 올록볼록한 점은 단순 정지태로서의 점

이 아니다. 점을 평면적으로 그린 것이 아니라 입체적 형상으로 드러낸 점에 주목할 필요가 있다. 심상(心象)으로서의 점, 실존적 삶이 투영된 점이다. 아울러 우주의 기를 심득(心得)하여 자신의 예술창작에 응용한 기운(氣韻)이 함축된 활발발(活潑潑)한 점이다.

일단 말의 형상처럼 생긴 것에 초점을 맞추면 실체로서의 말로 이해될 수 있는 여지가 있다. 하지만 이런 이해는 제한적이다. 왜냐하면 형사(形似)적 차원의 말이 아니라 신사(神似)적 차원의 말이기 때문이다. 작가는 모호한 형상을 통해 진정한 실체가 무엇인지를 고민하게 한다. '뜻

을 얻었으면 그 뜻을 전달하기 위한 도구로서의 상을 잊어버려라(得意忘象)'라는 것을 주문한다. 작가는 이처럼 유(有)이면서 무(無)이고 무이면서 유인, 고정된 실체로 규정되지 않는 '황홀(恍惚)'하면서도 몽환적인 말의 형상을 통해 무하유지향(無何有之鄕)에서 천유(天遊)하고자 한다. 노마드(Nomad)적 삶을 상징적으로 보여주는 말은 실상과 허상, 나와 타자, 미와 추의 경계를 넘나든다. 특히 용마지몽(龍馬之夢)을 통해 물아일체의 물화(物化) 경지를 표현하고자 한다.

작가는 소요(逍遙)하는 말, 자연을 호흡하는 말, 물끄러미 대상을 응시하는 말, 사유하는 말, 때론 천마(天馬)의 형상을 통해 — 나무 그늘에 벌렁 드러누워 긴 양물(陽物)을 드러내놓고 낮잠 자는 말의 형상도 있었으면 하지만 — 그 어떤 것으로부터 얽매임이 없는 '자유'를 추구한다. 이런 다양한 형상을 통해 왜 그림을 그리는가 하는 질문에 대해 작가 스스로가 답을 하고 있다.

4 알고 보면 고정화된 실체를 거부하는 말의 형상은 작가 자신이다. 이번 전시회는 허상으로 존재하는 말을 실상으로 만들고자 한다. 이번 전시 작품의 특징 중에 하나는 이전 전시회와 달리 인간의 얼굴이 자주 등장한다는 것이다. 일종의 자화상처럼 보이는데, 그 얼굴이 심상치 않다. 조금은 놀란 듯한 모습, 마치 해골 아니 기계처럼 느껴지는 얼굴이다. 눈을 크게 뜨고 정면을 똑바로 응시하는 형상은 감상자로 하여금 불편함을 느끼게 하는 도발적인 얼굴이다. 그런데 군더더기가 별로 없고 전혀 꾸밈이 없는 듯한 이런 모습은 도리어 순수한 인간 본연의 모습에 가깝다. 실상으로서의 말의 다른 형상이 바로 얼굴인 셈이다. 작가는 이런 얼굴 형상을 통해 그동안 '만들어진 나', '가짜인 나(假我)'가 아니라 '참된 나(眞我)'를 되찾고자 한다. 일종의 '환아(還我) 미학'이다.

이밖에 '저 너머'에 있는 이상향을 찾아가는 도구로서의 계단은 이미 놓여있고 문도 열려 있다. 이 세상을 비쳐줄 참된 진리가 무엇인지에 대한 고민과 어둠 속에서 헤맨 기존의 미망(迷妄)적 삶은 촛불을 통한 반성적 고찰로 표상된다.

계단이나 촛불, 얼굴은 실상으로서의 말과 더불어 모두 '참된 나'를 찾는 환아 미학의 상징체다.

5 나는 왜 그림을 그리는가?

무엇을 표현해내고자 하는가?

작가는 그것을 '오상아(吾喪我)'를 통한 환아로 귀결 짓는다. '나'는 '잊어버려할 부정적인 나(我)'가 있고 '되찾아야 할 긍정적인 나(吾)'가 있다. 기존의 이미 있었던 것에 길들여진 나, 가짜인 나는 잊어버려할 '나'이다. 타고난 자연본성을 지닌 순수한 나는 되찾아야할 '나'이다.

환아 공부를 통한 진아를 만나는 '만남' 그것이야 말로 예술가가 추구해야할 궁극적 지향점이라고 본다. 작가는 이제 다양한 형상을 통하여 그것을 실천하고 있다.

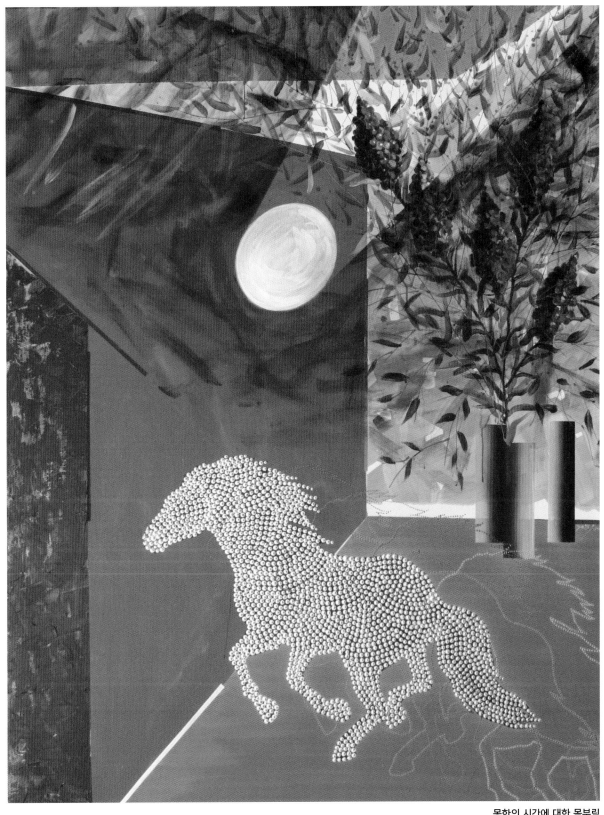

몽한의 시간에 대한 몸부림
146×112㎝, Acrylic on Canvas, 2013

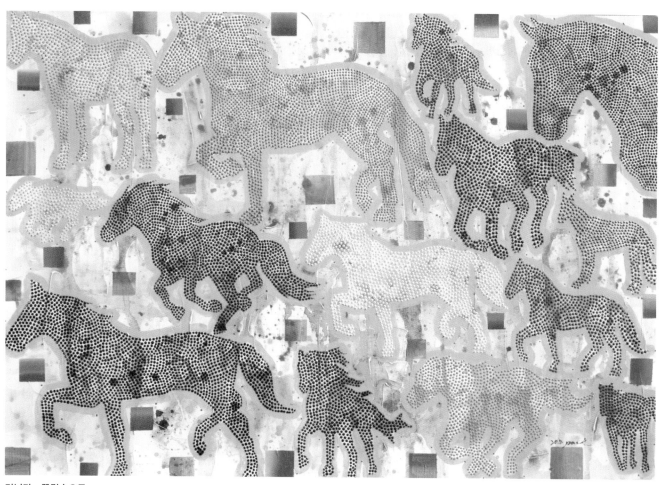

거닐다─꿈결속으로
116.8×80.3cm, Mixed Media, 2012

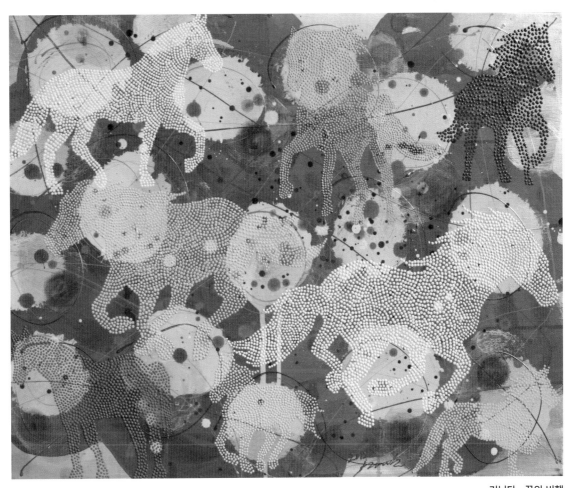

거닐다—꿈의 비행
65×53cm, Mixed Media, 2012

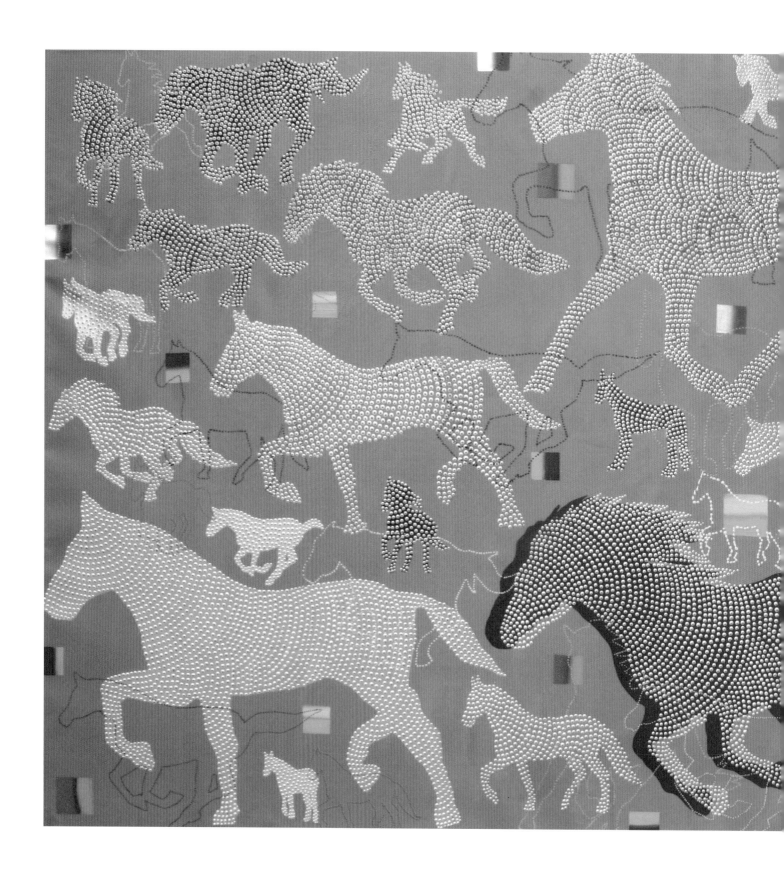

136

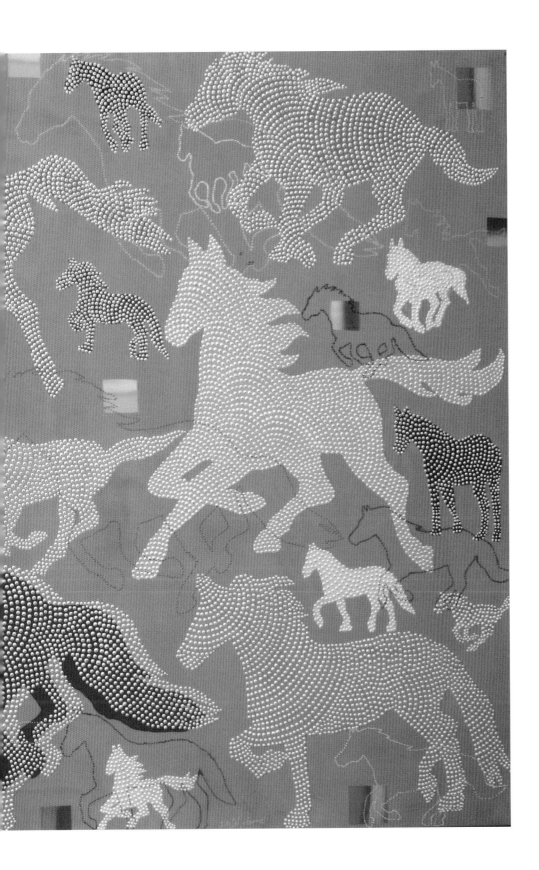

거닐다—Concentric
194×112cm, Acrylic on Canvas, 2016

거닐다—자유를 꿈꾸며
162.2×130.3㎝, Mixed Media, 2011

거닐다—보랏빛 자유
162.2×130.3㎝, Mixed Media, 2011

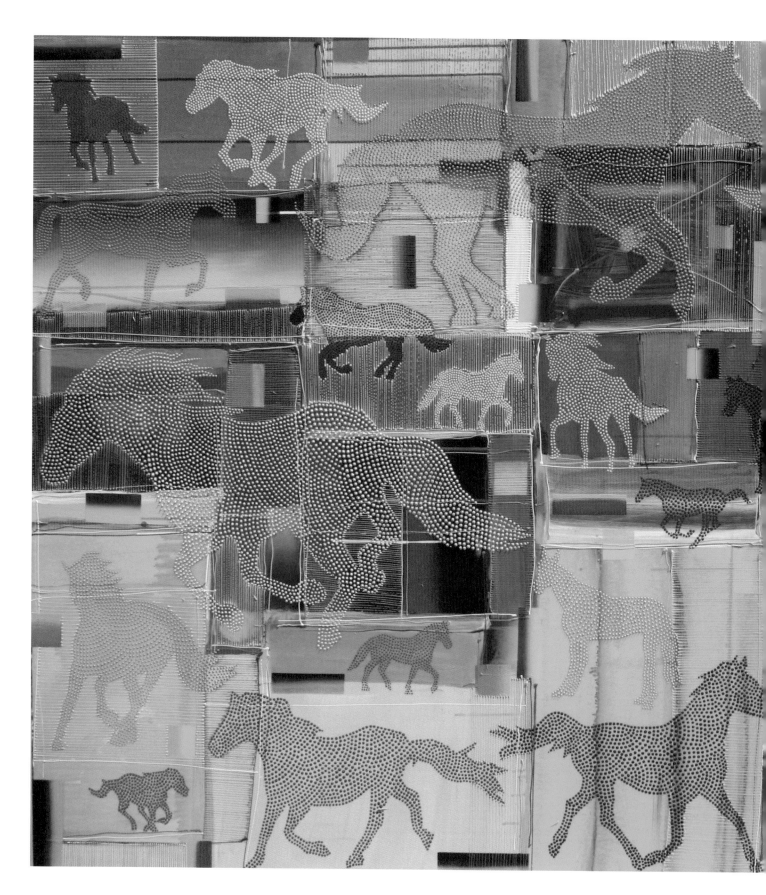

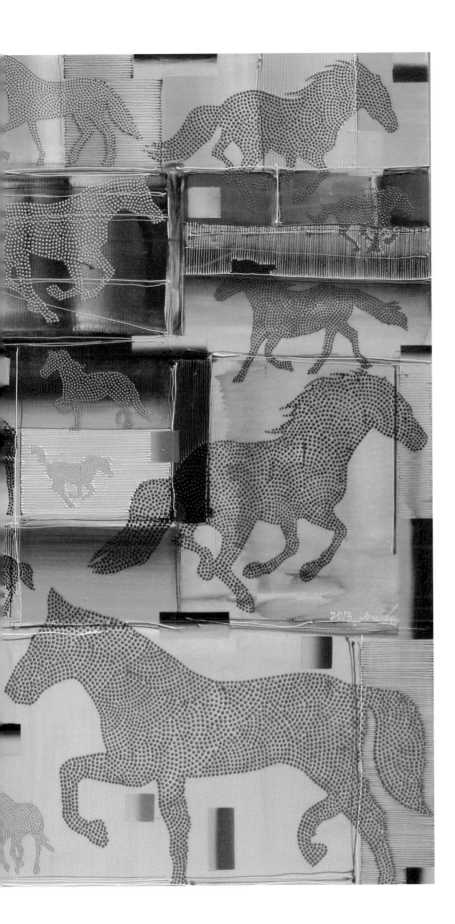

시간여행—꿈결을 거닐다
193.9×130.3cm, Acrylic on Canvas, 2014

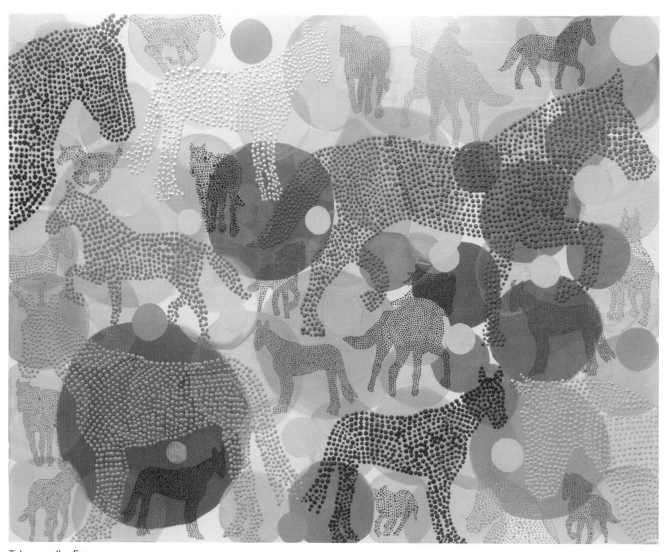

Take a walk—Funny

227×182cm, Acrylic on Canvas, 2010

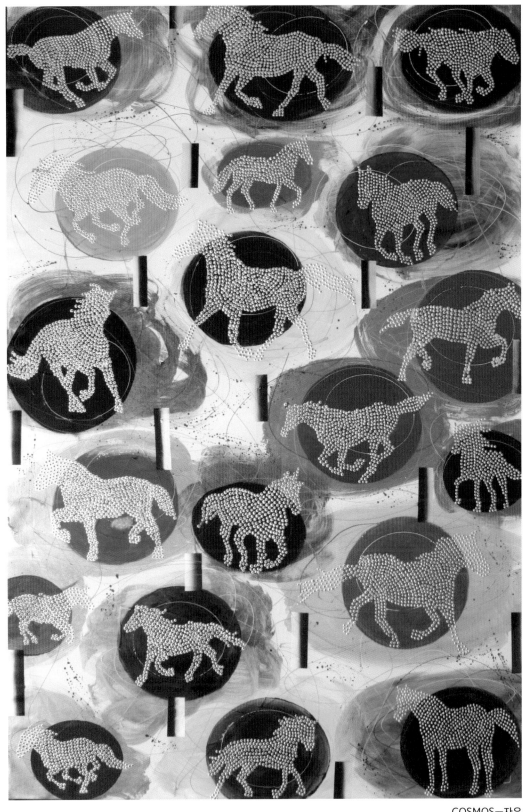

COSMOS—자유
194.5×130cm, Acrylic on Canvas, 2013

COSMOS—Go up
162×130cm, Mixed Media, 2007

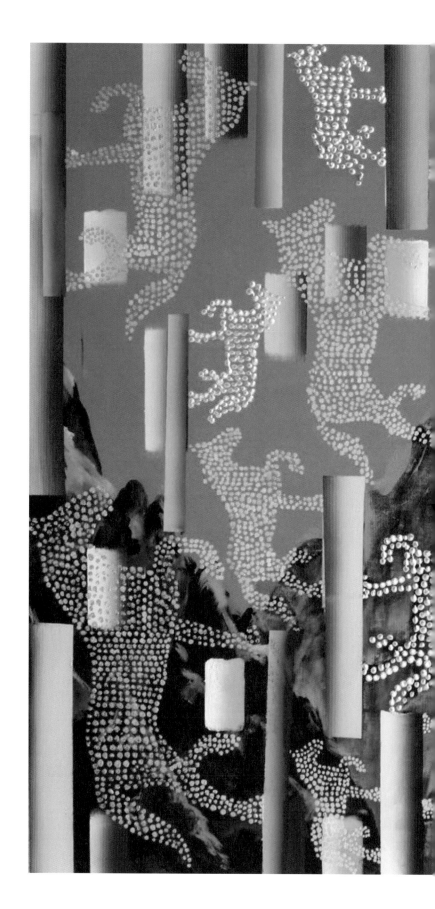

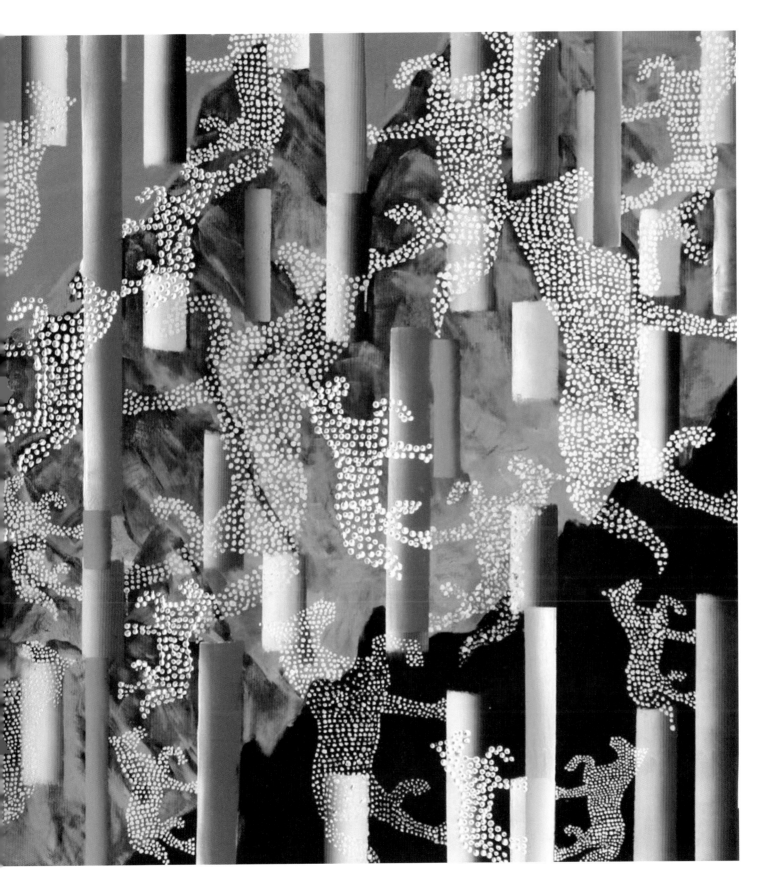

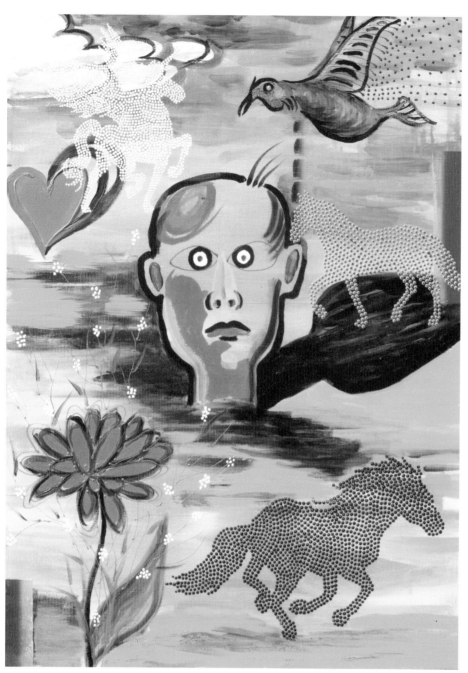

거닐다—자아를 찾아서
65×91㎝, Mixed Media, 2012

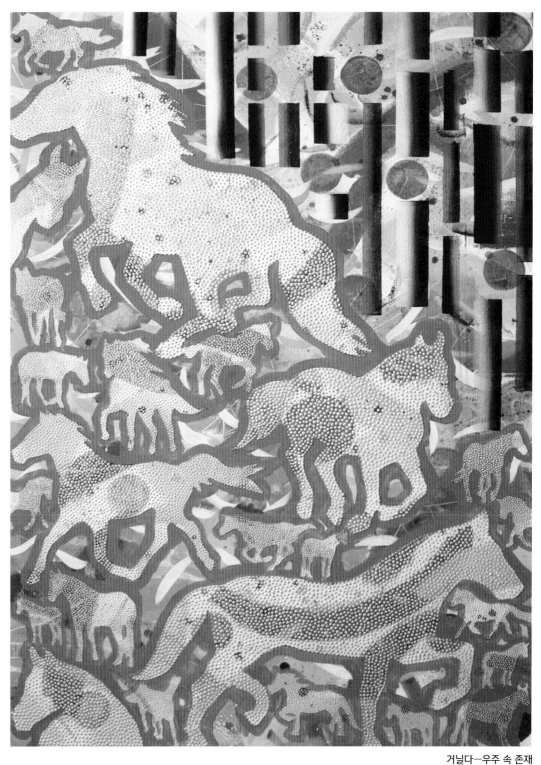

거닐다—우주 속 존재
162.2×130.3㎝, Mixed Media, 2011

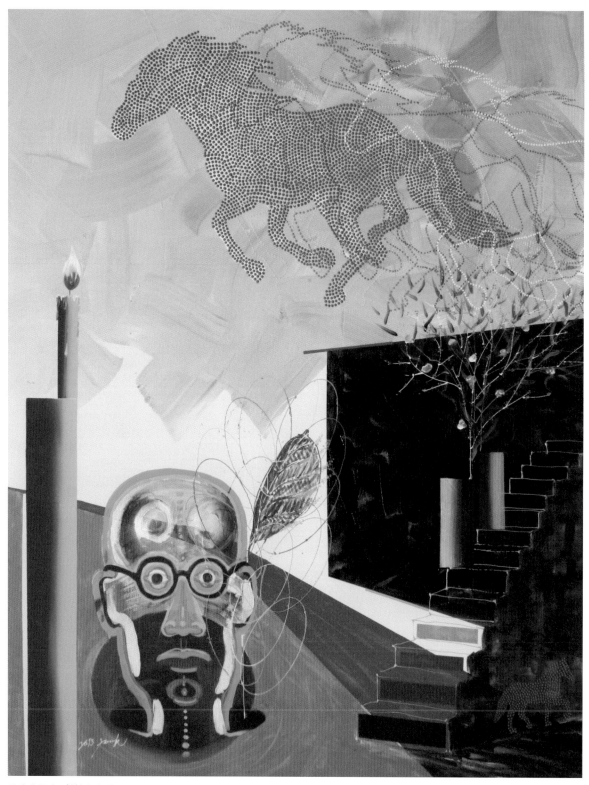

몽상의 공간—철학자의 사유
145×112cm, Acrylic on Canvas, 2013

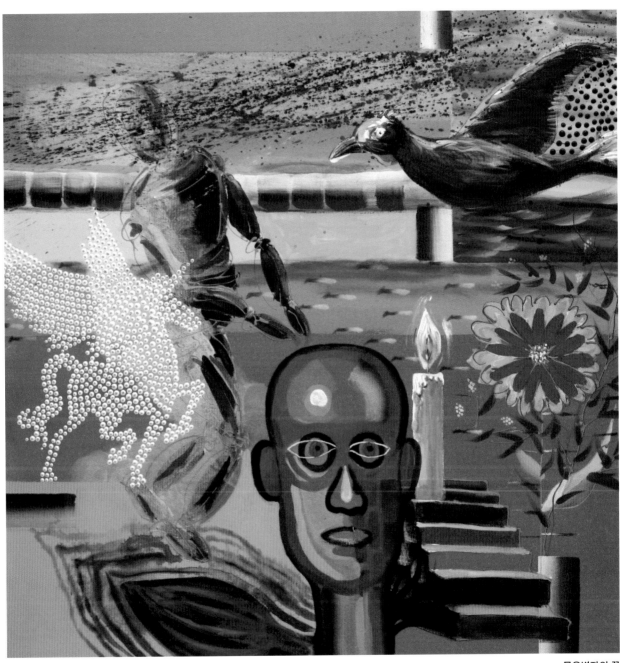

몽유병자의 꿈
91×91㎝, Mixed Media, 2014

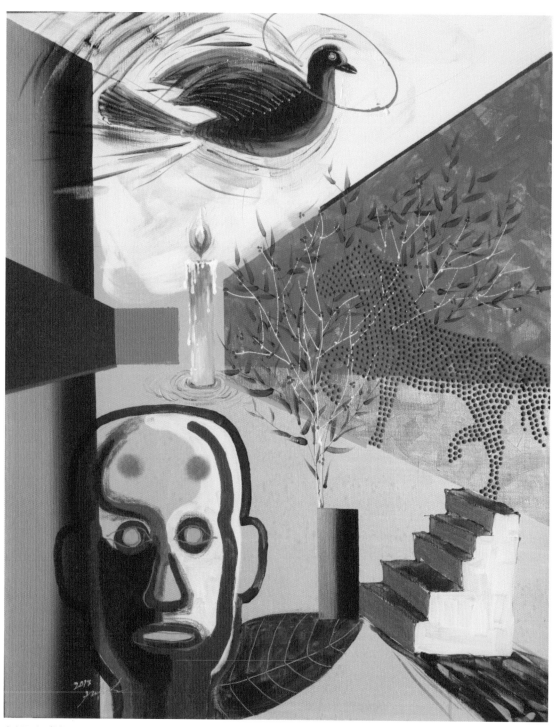

순수공간―철학자의 고독
91×72.5cm, Acrylic on Canvas, 2013

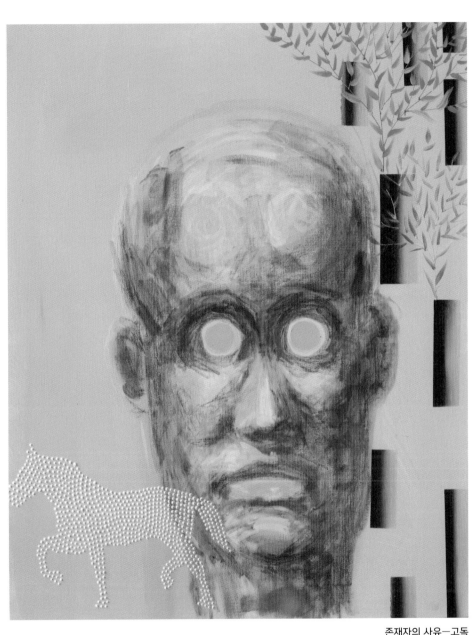

존재자의 사유—고독
91×72.5cm, Acrylic on Canvas, 2013

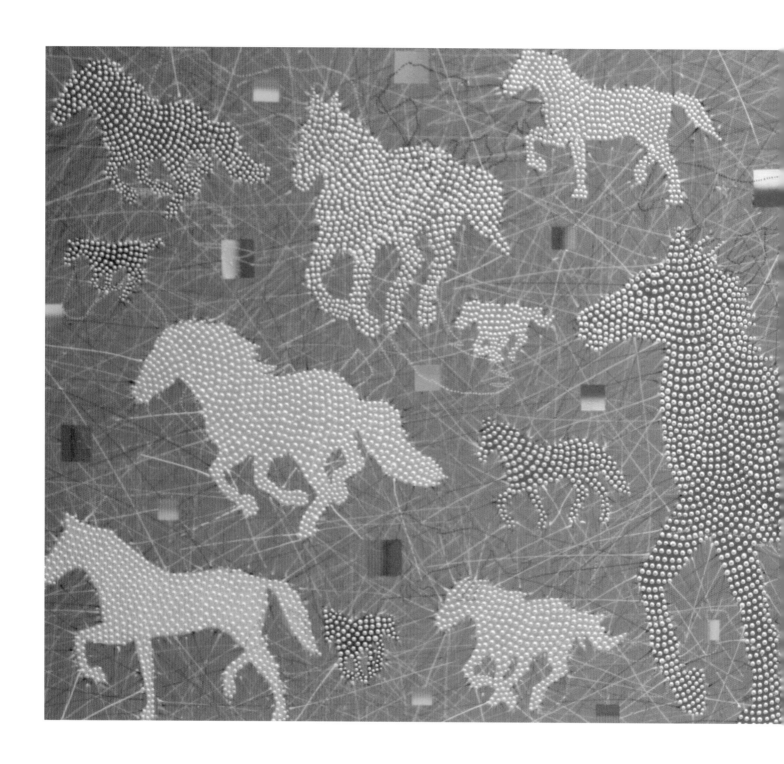

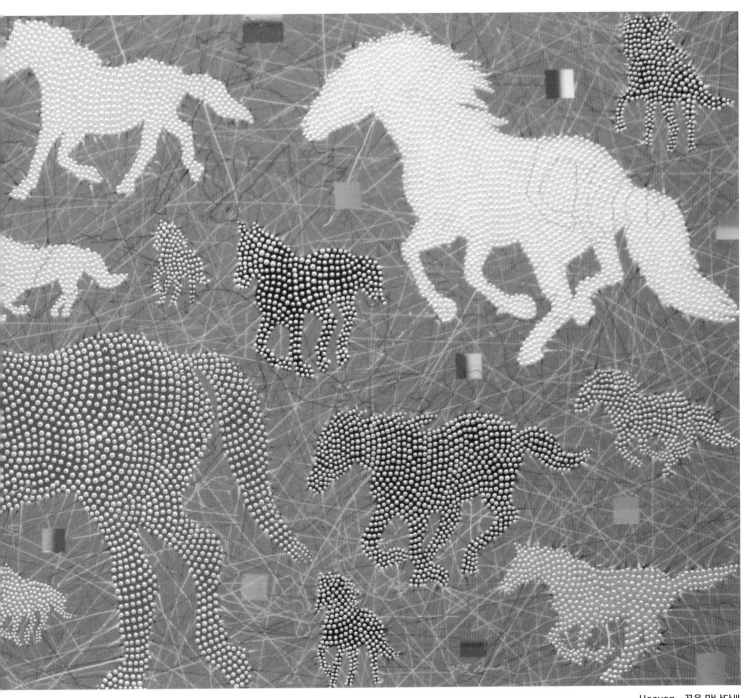

Heaven—꿈을 만나다 Ⅲ
259×162cm, Acrylic on Canvas, 2015

7장

COSMOS

— 유영, 우주여행

말(馬)을 말(言)하다

이 탈
작가

의미구조

물체를 초속 11.2㎞의 속도로 하늘로 던지면 대기권을 벗어나게 된다. 우주선은 이 속도를 유지함으로 우주로 향하게 되는 것이다. 만약 신이 인간을 창조했다면 인간은 이처럼 시간을 정의했다. 이러한 시공간론은 인간의 역사에 중요한 관념의 지표로 작용하다가 20세기에 들어서 공간의 시대로 다시 전이한다. 그러나 이때의 공간은 우리가 알고 있는 과거의 절대 공간이 아닌 무의식의 공간을 의미한다. 그러므로 지금 우리에게 의미 있는 일이 생겼다면 그것은 무의식처럼 감각을 통해서 의미가 생긴다고 할 수 있다.

또한 의미는 관계에 의해 생겨나며 관계는 주체와 주체 간의 만남이라고 할 수 있다. 이것은 사랑하는 사람에게 꽃(Signifiant)을 건넴으로 사랑의 의미(Signification)가 전달되는 것과 같다. 그러나 의미는 한 가지로 결정되지 않는다. 꽃은 화해를 위한 제스처로서의 상징성도 갖고 있기 때문이다. 분쟁과 같은 이해관계에 있어서는 용서와 관용의 의미가 있음으로 의미를 속단해서 결정하는 것은 오류를 범할 수 있다. 또한 의미의 다양성처럼 구체적 사물의 선택도 다양하다. 화가에 의해 생산된 감각의 부유물들은 꽃의 사물처럼 의미를 내포하며 우리에게 소통을 요구하기 때문이다.

그럼으로 박동진의 20여 년간의 화력을 통해 작품의 의미를 유추해 보는 것은 특별한 일이 아니다. 또한 비평이 아닌 작품 감상의 다양한 태도를 가져본다는 것은 작품의 의미를 넘어 사회적 관계에서 주체의 객관화를 통해 감각을 공유하는 계기가 마련된다고 할 수 있다.

형태와 아플라

전통적인 회화는 형태와 색의 조화로 이뤄진다. 이때의 형태는 원근법이라는 근대 이후의 이성을 함축하게 된다. 또한 형태는 그 주의를 도포한 아플라(aplat)로 인해 구체화한다. 따라서 아플라는 공간적 배경으로서 형태를 수

축시키거나 팽창시키는 작용을 한다. 형태를 구체화시키지 않는 형식주의(추상회화) 작품이 아니라면 형태와 아플라는 동일한 화면에서 서로 접하며 평면 위에서 접촉하는 색면들 간의 긴장 관계로 놓이기 마련이다. 그러나 박동진의 형태와 아플라는 기원후 2세기에 소소스(Sosos)에 의해 재현된 치우지 않은 방(Asarotos oikos)을 연상하게 한다. 무언가 정리되지 않은 채로 유영하는 기호들로 인해 아플라로부터 단절된 상태로 떠 있는 형태들이 그것이다. 박동진은 점, 입방체 혹은 감각적인 붓질로 인한 필드(Field)를 이용해 아플라와 격리시킴으로 형상이 그림 속의 배경이나 색들과 서사적 연관을 맺지 못하게 한다. 그것은 이야기의 고립처럼 고독의 의미로 환유하는 느낌이다. 그것은 절대 순수, 형상 즉, 형태와 색채의 효과로 우리를 감각하게 하는 무언의 발언이며 박동진 스스로의 방식으로 자신의 역사를 요약하는 것이다.

박동진의 공간론, 공간에 유영하는 감각들

이처럼 수년간 지속된 형태들은 그의 캔버스 공간을 유목한다. 유목이란 정착하지 않는 것을 의미한다. 속도와 시간은 활용하지만 구체적으로 가고자 하는, 정착하고자 하는 지점이 발견되지 않기 때문이다. 모듈처럼 줄긋기와 색의 채워 넣기로 구조화하지만 그것엔 각본이 존재하지 않는 방식의 감각을 대입하고 있는, 그래서 그것의 구조는 무언가 의미를 제공하고 있지만 차이와 반복을 통해 소비될 감각의 자유로운 유영의 공간이 되는 것이다. 따라서 그의 화면 공간은 유목처럼 시간을 제어하는 방식으로 천천히 느리게 유목하고 있는 중이다. 그것은 일정 공간 안에 울타리를 치고 정착시키는 정주 공간이 아닌 유목민의 삶처럼 염소의 앞다리를 묶어 정주시키지 않고 영토에 유목하게 하는 것이다.

이러한 인문적 정체성으로 인해 수년간 박동진의 작품

에서 변화의 흔적이 느껴지지 않을 수 있다. 변화란 시간을 통한 관계 만들기이므로 충분한 차이들이 캔버스 공간 안에 존재해야 했기 때문이다. 그것은 또한 정물화의 구조처럼 박물하거나 채집의 결과만을 표현함으로 채집된 오브제는 죽음처럼 영원히 벗어날 수 없는 격리의 공간에 정착시키는 우를 범할 여지가 있기 때문이다. 변화가 없다면 관념의 공간만 남게 마련이고 박동진의 말(馬)은 이러한 격리의 사건이기 때문이다.

말을 말하다

얼마 전부터 그의 작품엔 동서남북 또는 수직과 수평의 선상에 그려진 말을 발견할 수 있다. 이집트 벽화에서 보는 정면기법처럼 그의 말은 네 개의 다리가 온전히 보이게 하는 방식을 선택한다. 또한 그의 말엔 수레가 달려 있지 않다. 이를테면 짐을 나르기 위한 말이 아닌 말의 순수 형태만을 고집함으로 단지 달릴 수밖에 없는 말의 구조만을 그려낸다. 따라서 그의 말이 아플라의 공간과 관계를 맺지 않는 이유이며 사막에 떨어진 존재의 불안처럼 영원히 정착하지 않는 그의 유목적 사고를 점을 찍어 그린 말의 형상을 통해 알 수 있는 것이다.

그렇다면 지금 그의 말들은 어디로 유영하는 것일까? 아마도 박동진은 저 세계(The world)가 아닌 그의 세계(His world)를 달리길 원하는 것은 아닌가. 그의 세계는 에이도스이며 관념이며 우주의 지평이기 때문이다. '나도 모르는 무엇이 그림과 시에 있다'는 라이프니츠의 말처럼 그의 그림엔 감각된 형태로 아플라의 공간을 서성이는 알터에고(Alter Ego)가 느껴지기 때문이다.

어른이 만든 흔들 목마에 정작 어른은 탈 수 없다는 논리는 역설이다. 그러나 흔들려야 하는 것이 목마의 구조다. 그의 말(馬)은 결국 흔들림의 구조를 말(言)하고 있는 것은 아닐까.

순수공간―거닐다
121×121㎝, Acrylic on Canvas, 2017

순수공간―거닐다 II
121×121cm, Acrylic on Canvas, 2017

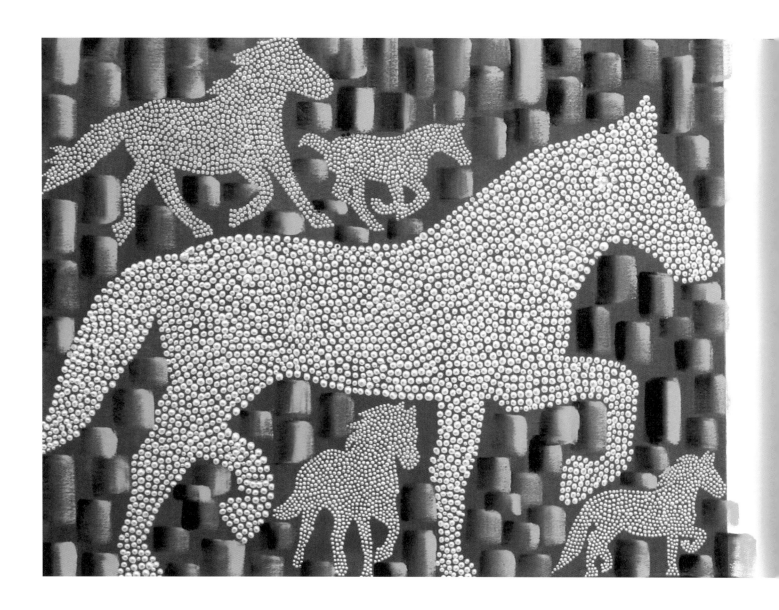

우주산책—만남
155×56cm, Mixed Media, 2010

우주산책—Today
155×56cm, Mixed Media, 2010

천상을 거닐다
151×91cm, Acrylic on Canvas, 2017

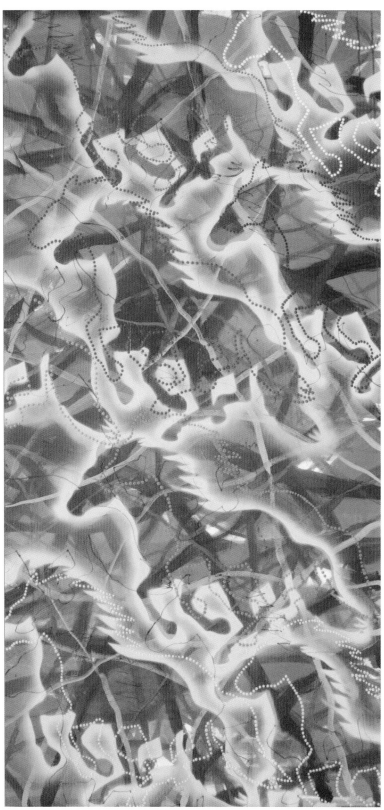

천상을 거닐다 II
193×96.5cm, Acrylic on Canvas, 2017

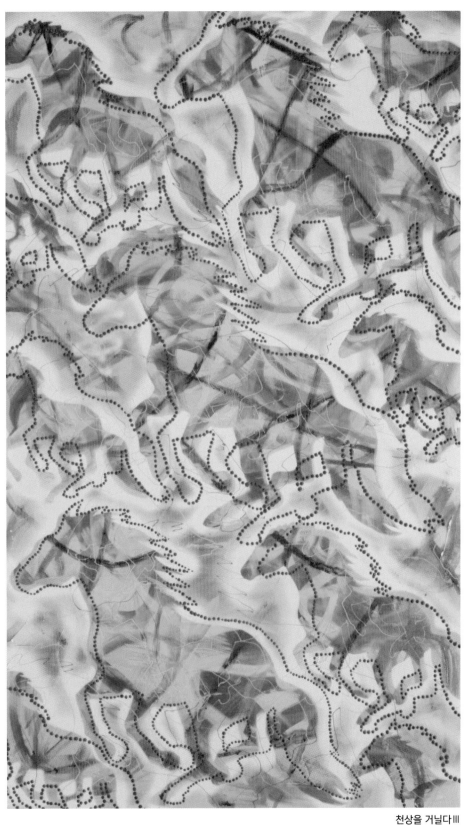

천상을 거닐다Ⅲ
151×91cm, Acrylic on Canvas, 2017

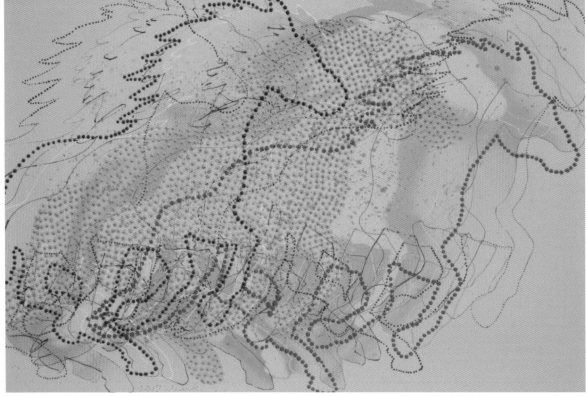

COSMOS—시간을 달리다
91×60.8cm, Acrylic on Canvas, 2017

COSMOS—시간을 달리다 II
91×60.8cm, Acrylic on Canvas, 2017

168

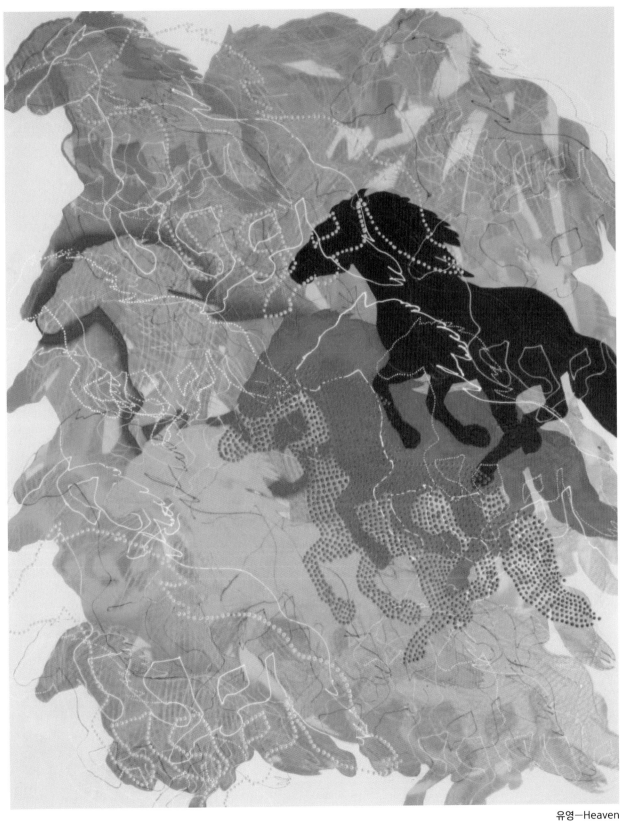

유영—Heaven
152×123cm, Acrylic on Canvas, 2017

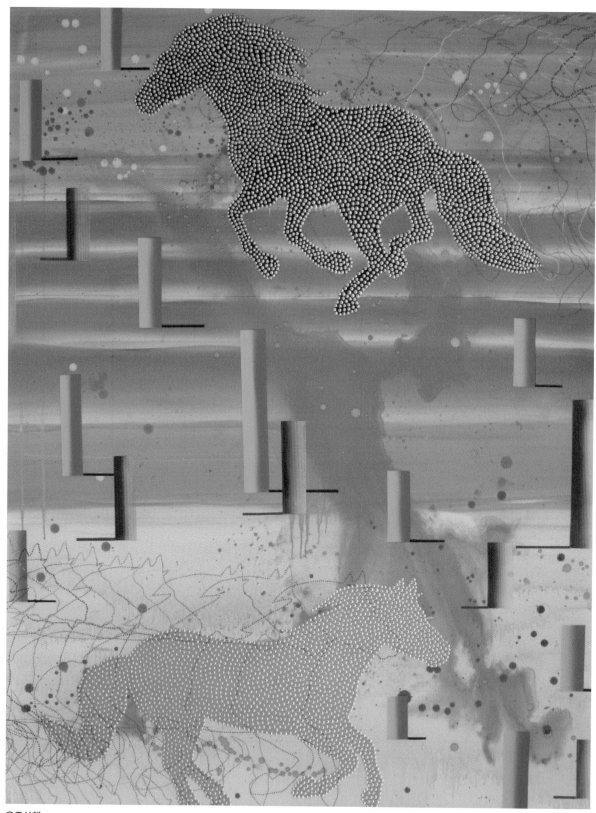

우주산책
145×112cm, Acrylic on Canvas, 2013

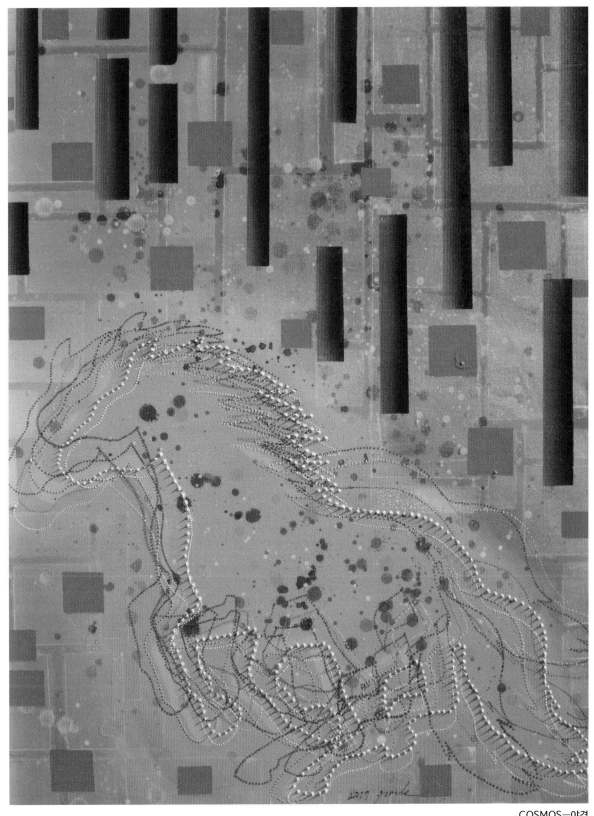

COSMOS—야경
102×76cm, Acrylic on Canvas, 2017

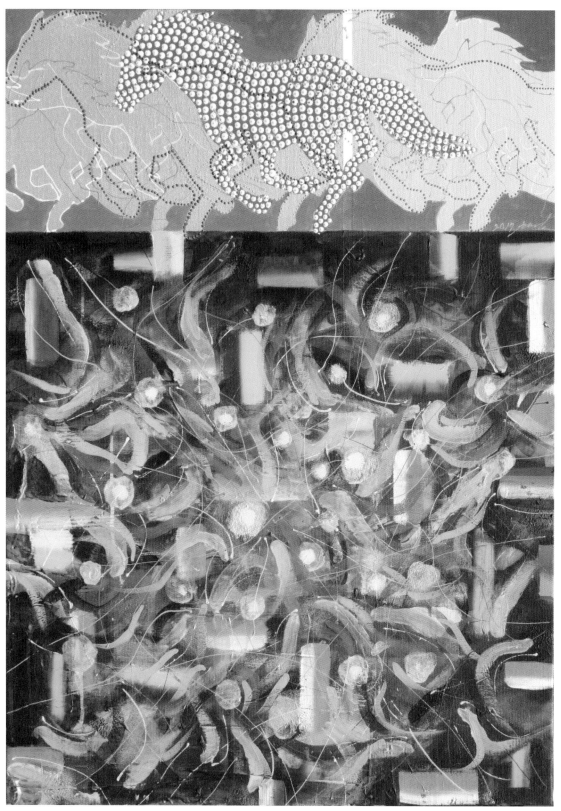

Take a walk―공간을 넘어 II
91×63cm, Acrylic on Canvas, 2017

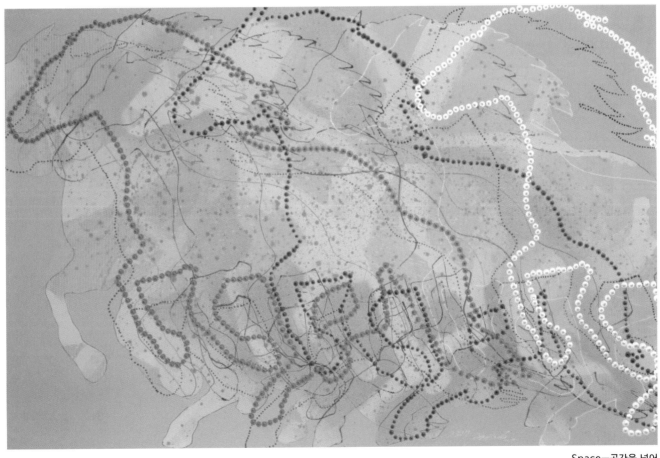

Space—공간을 넘어
91×60.8㎝, Acrylic on Canvas, 2017

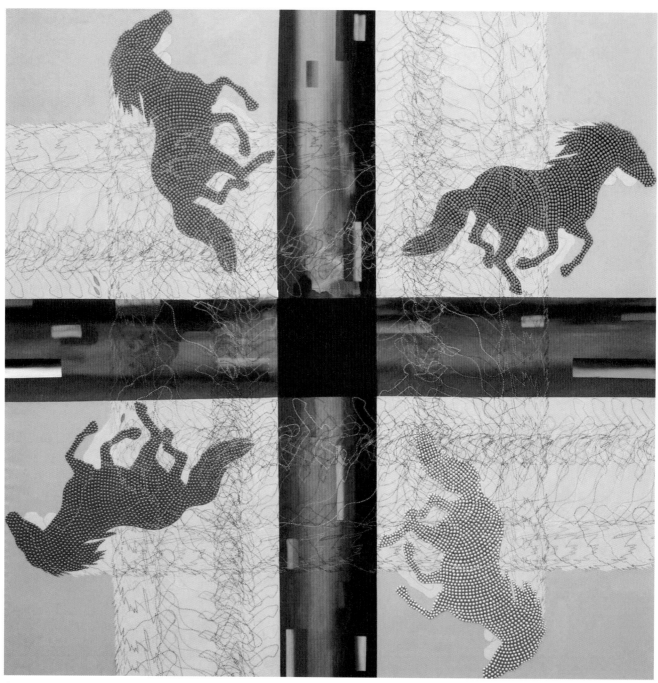

COSMOS—Space travel I
210×210cm, Acrylic on Canvas, 2015

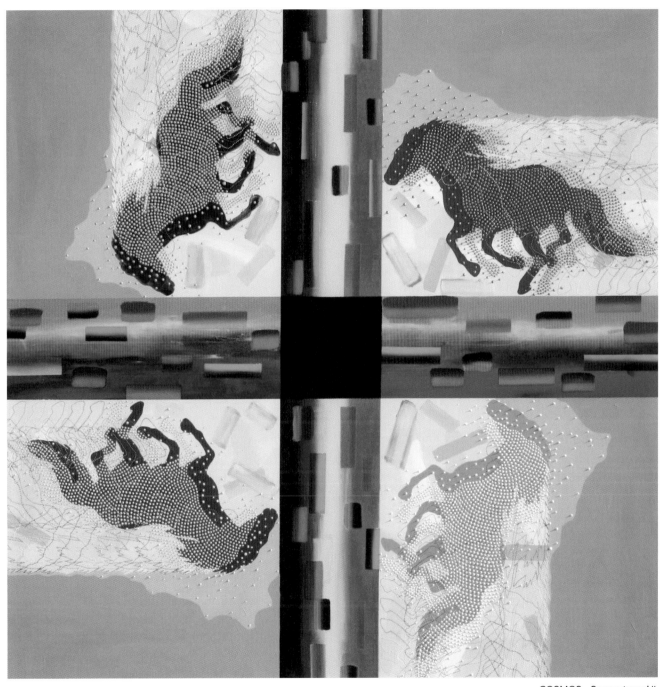

COSMOS—Space travel II
210×210cm, Acrylic on Canvas, 2015

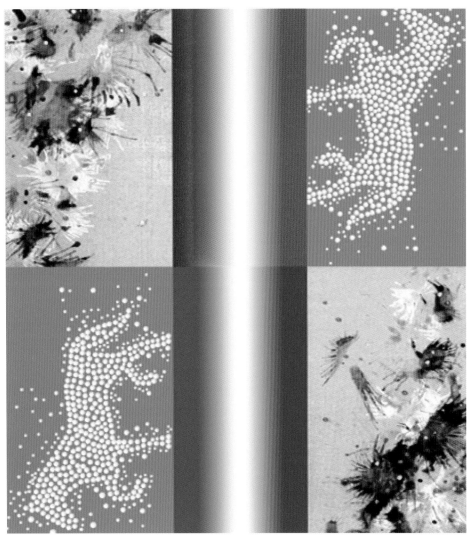

COSMOS—Glory
210×210cm, Mixed Media, 2013

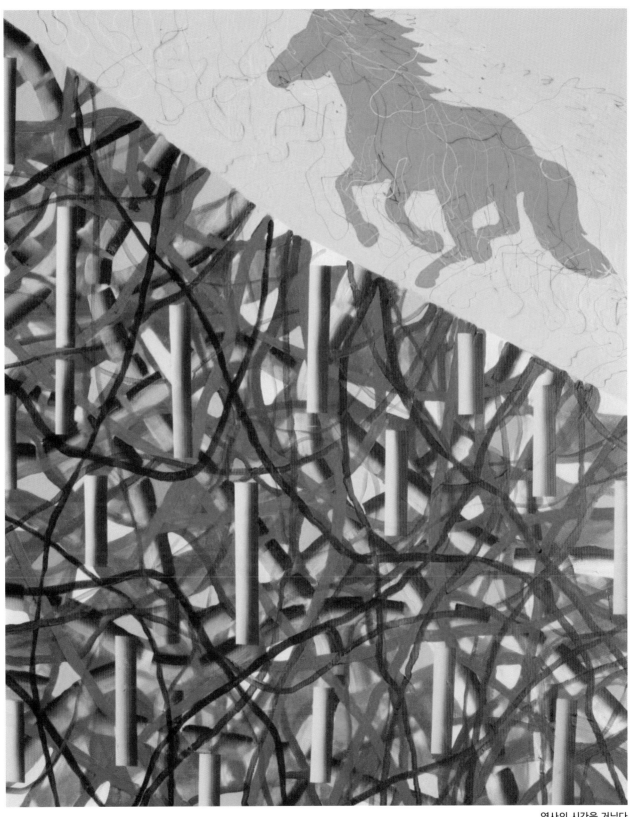

역사의 시간을 거닐다
162.2×130.3cm, Acrylic on Canvas, 2017

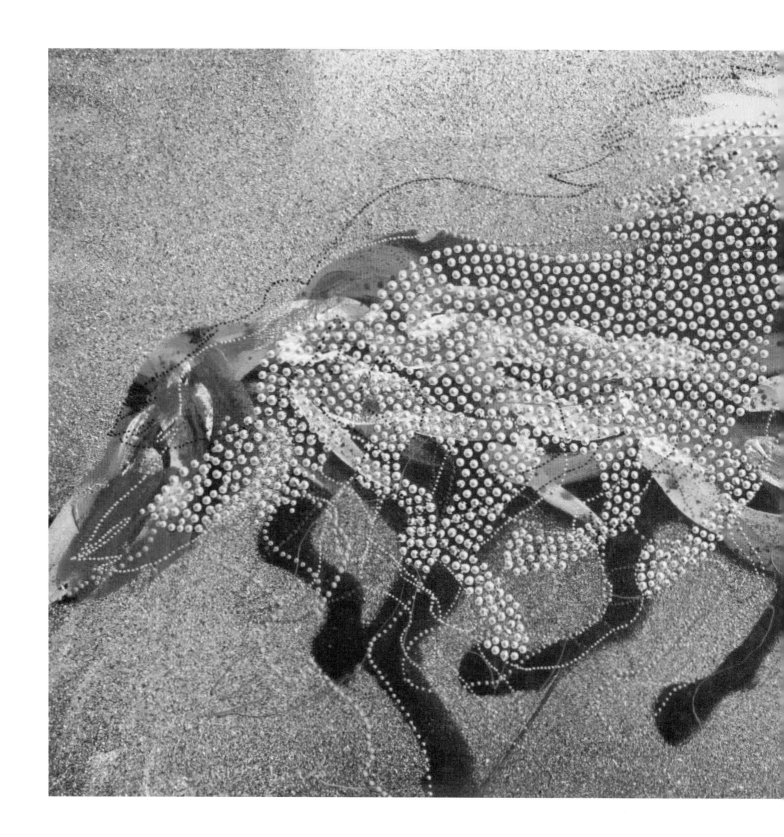

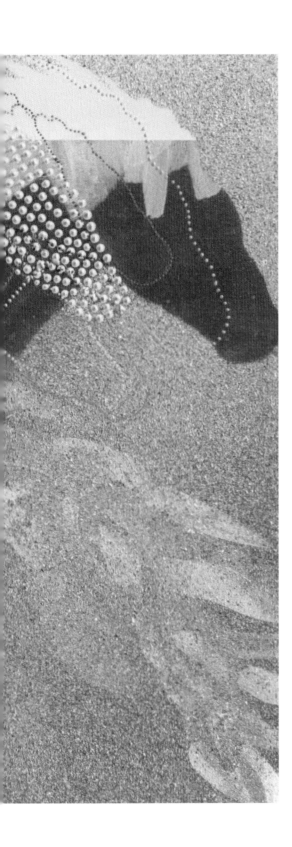

Glory—빛
72.7×50cm, Acrylic on Canvas, 2017

8장

세상에 없는 것

— 유니콘

차이와 반복을 통한 공간의 생산, '지금 여기'서 다른 세상을 보다

박승규

춘천교육대학교 사회교육과 교수

1 그림을 본다. 그림을 보며 상상한다. 그림 너머에 있을 화가를, 그림을 통해 화가가 표현하고 싶었던 세상을, 하지만, 쓸데없다. 화가는 그림을 그리는 순간에 사라지고, 화가가 표현하고자 했던 세상도 신기루가 된다. 남아 있는 것은 나와 우리들뿐이다. 그림이 관람자와 마주하는 순간에 화가는 죽었다고 말하는 리오타르의 주장을 상기하지 않는다 하더라도, 우리는 그림을 보면서 화가가 아닌 나와 우리의 세상을 이미지화(Imagination)한다. 그림을 본다는 것은 결국 나를 보는 것이고, 내가 꿈꾸는 세상을 확인하는 셈이다. 그림을 매개로 잊고 있던 우리의 어린 시절을 상상하고, 반복된 일상 속에 존재하는 작은 차이에 주목한다. 그림이란 매일같이 흐려지는 우리의 마음속 거울을 닦게 만들어 주는 세상을 비추는 창문이기 때문이다. 다마스쿠스의 사울이 자신의 눈에서 비늘이 벗겨지면서 자신이 살아가는 세상을 다시금 인식하였듯이 나 역시도 그림을 대하면서 내 눈에 덧씌워져 있는 비늘을 벗겨내고자 한다. 나는 이런 생각으로 박동진의 그림을

본다. 그리고 상상한다. 그의 그림 속에 담겨져 있을 나를.

2 공간. 박동진의 그림을 보며 생각한다. 비어 있지만, 비어 있지 않은 역설적인 개념. 그곳은 아무것도 채워지지 않은 곳이지만, 아무것도 채워지지 않은 공간은 공간이 아님을 우리는 안다. 아르키타스는 '인간이 존재한다는 것은 어떤 공간 안에 있다'고 말한다. 아르키타스의 말에 의하면, 인간을 이해하기 위한 전제가 공간인지 모른다. 인간은 기본적으로 어느 공간을 점유한다. 그럼으로써 세상에 존재한다. 인간이 누구이고, 우리가 누구인지에 대한 설명은 내가, 우리가 점유하고 있는 공간과의 관계 속에서 가능하다. 추상적이고 관념적인 담론을 넘어 구체적인 공간에서 인간을 이해한다. 그렇기에 공간은 자아의 연장이다.

몇 년 전 후쿠시마에서 발생한 지진과 해일은 사람들의 삶터를 폐허로 만들었다. 사람이 살 수 있는 집과 일터만을 사라지게 한 것이 아니다. 그 공간에 담겨 있던 개인의

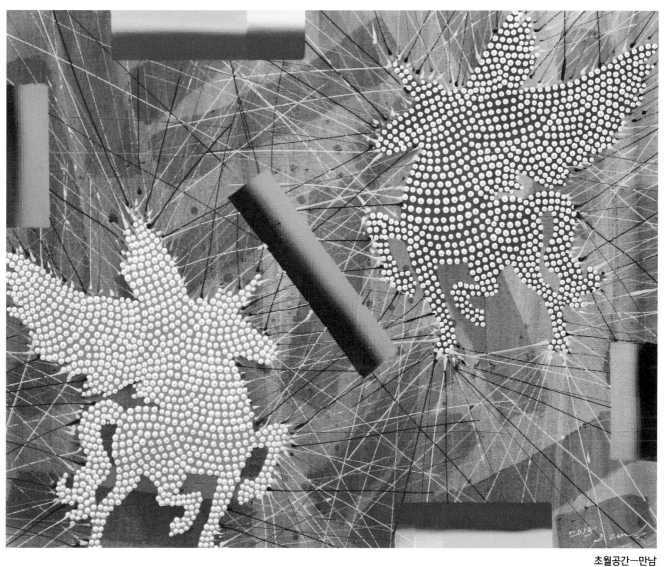

초월공간—만남
65×53cm, Acrylic on Canvas, 2018

기억마저 앗아갔다. 그 공간을 토대로 살아가고 있는 사람들의 삶의 의미마저 황폐하게 했다. 지진과 해일로 잃어버린 것은 삶터가 아니다. 그 공간에 거주하고 있었던 인간 존재 자체이다. 공간은 인간의 삶 그 자체이다. 그렇기에 그들의 삶터가 파괴된 것이 아니다. 인간의 삶이 무너져 내린 것이다. 그곳에 있던 나도 우리도 모두 사라지고 없다. 내가 누구이며, 우리가 어떻게 살고 있는지 확인받을 수 있는 길이 없다. 그곳에 있던 공간도 시간도, 세계도 모두 무너졌다. 공간의 소멸은 인간 삶의 소멸을 의미한다.

공간에 대한 관심은 인간 존재에 대한 관심을 넘어, 세상에 대한 관심을 반영한다. 공간은 나란 존재의 기반이지만, 우리 모두의 삶의 전제이기 때문이다. 박동진의 그림에 등장하는 말은 다양한 공간을 전유한다. 일상적인 공간과 일상적이지 않은 공간을 유영한다. 어쩌면 다양한 공간을 넘나들고 싶고, 다양한 공간을 생산하고 싶은 마음의 표현일지 모른다. 아름다움이 감각을 통해 이념을 담고 있는 것이라 한다면, 박동진은 말의 유영을 통해 다양한 공간의 생산을 도모한다. 말이라는 동일한 형상의 반복적인 재현. 그것은 '지금 여기'에서 반복되는 부조리함이 넘쳐나는 일상 공간을 넘어, 새로운 공간을 지향하면서 살아가는 우리 삶의 작은 차이에 대한 표현인 것이다. 반복적인 우리의 삶이 무의미한 것이 아니라, 사실은 새로운 공간을 생산하고, 새로운 세계를 향해 진화하고 있음을 말한다. 매일같이 다르지는 않지만, 그런 삶의 과정에서 담겨 있는, 보이지 않았던 삶의 의미를 말의 유영을 통해 말하려 한다. 보이지 않는 것을 보이게 만드는 것. 그것이 예술가의 임무임을 망각하지 않고 있는 것이다.

3 차이와 반복을 생산하는 말은 같은 말이 아니다. 박동진은 다양한 장치로 이를 표현한다. 색깔, 표현방식, 재료 등의 차이에서 비롯되는 말의 형상은 우리가 머무는 공간의 차이를 통해 드러나는 우리의 모습이다. 바로크 미술에서처럼 말은 배경에서 솟아오르고, 색들은 우리의 다양한 본성을 보여준다. 우리가 살고 있는 다양한 차원의 세상이 있음을 인식하게 한다. 다양한 세계 속에 거주하는 우리의 삶은 서로의 삶에 개입하고 서로의 삶에 의지해 우리 삶을 살아간다. 말의 겹침은 그런 우리 삶의 표현이다. 나를 잃지 않으면서도 나를 둘러싸고 있는 일상적인 삶의 모습에 대한 천착은 내가 혼자가 아님을, 나를 가능하게 해주는 것이 나 혼자만의 삶으로는 불가능함을 말한다.

여러 마리의 말이 생산하는 일상의 작은 차이가 생산하는 의미는 단지 근대적 주체로서 자신만의 삶을 지향하는 우리의 인식을 다시금 되돌아보게 한다. 생각하고 있는 나를 의심하지 않음으로써 지식의 기원이 개인에게 있음을 천명한 데카르트적인 근대적 인식이 옳은지에 대해서 묻는다. 적어도 진실은 내가 살아가고 있는 공간을 공유하고 있는 사람들 모두가 수긍할 수 있고, 인정할 수 있는 공공선을 담고 있어야 함을 말한다. 자본과 권력을 갖고 있는 사람들이 말하는 진실이 전부가 아니라, 힘없고 평범한 시민이 생산한 진실 또한 소통되어야 함을 말한다. 하나의 목소리가 우리 사회를 지배하는 것이 아니라, 여러 개의 목소리가 우리 사회에 존재하고 있음을 말한다. 그들이 전유하고 있는 다양한 공간의 차이가 다양한 목소리의 차이를 생산하고, 그것이 우리 사회를 건강하게 만드는 것임을 말한다. 그렇기에 박동진의 말은 혼자가 아니다. 여러 마리의 말이 함께 달린다. 지금 여기에 정주하는 것이 아니라, 새로운 세상을 향해, 새로운 공간을 생산하고, 우리 사회에 존재하는 다양한 목소리를 듣기 위해 달린다. 소리 높여 외치지만 들리지 않은 사람들의 목소리를 들을 수 있는 세상을 향해 달려간다.

리쾨르(P. Riccueur)는 '파울로 우첼로가 그린 말 그림은 우리가 눈으로 보는 현실의 말을 그리고 있지만, 사실은 추상적인 요소를 갖고 있다'고 말한다. 우리가 현실에서 보는 말의 모습에서 벗어나 절대적인 말의 형상을 그리고자 하는 의지의 표현이기 때문이다. 그렇기에 '우첼로는 말에 대한 새로운 혁명적인 모습을 지향하고 있다'고 말한다. 우첼로의 그림은 우리가 말이라 생각하고 있는 말의 이미지에서 벗어나 새로운 말의 이미지를 그리고자 노력한다는 것이다. 우첼로의 말 그림은 단순하게 대상의 재현을 넘어, 새로운 세상을 지향하는 하나의 기호라는 것이다. 리쾨르의 우첼로 해석을 토대로 한다면, 박동진의 말은 이미 혁명을 실천하고 있는 셈이다.

박동진의 말은 우첼로의 말처럼 현실적이지 않다. 그의 말은 실루엣의 연속이다. 우리 삶의 일상이 얼마나 단순하고, 반복적인지 알기 때문에 실루엣만으로도 충분하다. 그런 반복을 통한 차이의 생산. 일상 공간을 넘어 새로운 공간을 창조하는 것. 어쩌면 그것이 박동진이 그리고 싶었던 세상인지 모른다. 공간을 유영하는 말을 통해 아무런 변화가 없는 일상의 겹침이 새로운 세상을 견인하는 혁명의 시작임을 말하는 것 같다. 혁명이나 변화는 거창하고 대단하다. 하지만, 그런 거창함의 시작인 우리 일상적인 삶은 소박하다. 역사라는 거대한 물줄기는 평범한 시민들의 삶의 과정에서 시작하는 것이며, 그런 거대한 물줄기 앞에 역사책에 기록되는 사람이 서 있을 뿐임을 우리는 안다. 순수한 공간을 거닐고, 우주를 거닐고, 다양한 공간 여행을 떠나는 말을 통해 박동진은 그런 우리의 일상적인 삶을 말하려 한다. 우리의 평범한 삶이 모든 변화의 시작이며, 모든 혁명의 출발점임을 매일의 반복되는 삶의 과정에서 생산되는 차이가 새로운 세상의 출발임을 말한다.

그의 말은 단지 일상적인 공간만을 유영하지 않는다. 때로는 천상을 거닐고, 우주를 거닐고, 순수한 공간을 거닌다. 천상과 우주와 순수한 공간은 어쩌면 인간이 도달하기 어려운 공간일지 모른다. 이런 공간은 개념적으로 존재한다. 그럼에도 천상과 우주와 순수한 공간을 희망한다. 현재를 넘어 우리가 지향해야 할 공간의 모습이다. 단테가 신곡에서 베아트리체의 안내를 받으면서 경험하는 천상의 공간은 현실 속 공간이 아니다. 그럼에도 박동진은 천상의 공간을, 우주라는 공간을, 순수의 공간을 표현한다. 도달할 수 없지만, 도달할 수 없다는 인식을 갖는 순간에 우리는 영원히 그런 공간을 생산할 수 없기에.

4 박동진의 말은 한 곳에 머무르지 않는다. 실루엣을 통해 보여지는 말은 어딘가로 달려간다. 우리가 하루하루 살아가면서 내가 어떻게 살아가고 있는지, 어떤 삶을 지향하고 있는지 잊으면서 일상을 살아가는 우리와 같다. 매일같이 반복적인 삶을 살지만, 정작 나는 어디서 왔는지, 어디로 가고 있는지 알 길이 없다. 지금보다 나은 세상을 만들기 위해, 새로운 공간을 생산해야 하고, 그런 공간을 통해 우리 모두가 지금보다는 나은 삶의 과정을 살아가길 희망한다. 하지만, 쉽지 않음을 박동진은 안다. 그렇기에 이 순간에 박동진은 자신의 모습을 바꾼다. 말이 아닌 유니콘으로 무한대의 힘을 갖고 있는 유니콘을 통해 새로운 공간을 생산하려 한다.

유니콘은 전설 속 동물이다. 유니콘이 갖고 있는 힘은 무한하다. 유니콘의 뿔은 적을 만나면 자유자재로 움직이며, 수많은 상대를 제압한다. 그렇기에 유니콘을 잡기란 불가능에 가깝다. 하지만, 방법이 없는 것도 아니다. 유니콘을 잡을 수 있는 유일한 방법은 순결한 처녀를 미끼로 사용하는 것이다. 유니콘은 순결한 처녀의 냄새를 맡으면 처녀 앞에 앉아 무릎을 베개 삼아 잠을 잔다. 그렇기에 유니콘은 정결과 청순의 상징이다. 때로는 성모 마리아의 상징이기도 하

천국을 거닐다
116.8×91㎝, Acrylic on Canvas, 2017

고, 때로는 성모 마리아를 통해 태어난 예수를 가리키기도 한다.

이런 유니콘의 등장은 또 다른 박동진의 모습을 상상하게 한다. 유니콘이 그려져 있는 공간은 막혀 있다. 유니콘은 벗어나려 하지만, 쉽지 않다. 유니콘을 가로막고 있는 기하학적 형상은 마치 순결한 처녀의 사랑 같다. 유니콘을 움직일 수 없도록 만드는 사람의 힘이 유니콘을 제어하고 있는 것 같다. 청순한 사랑을 찾아 숲 속을 헤매는 유니콘의 모습에서 새로운 사랑을 찾아 헤매는 우리의 모습을 본다. 판도라의 상자가 열렸을 때 남아 있는 것이 희망이라 신화는 말한다. 하지만, 정작 현실에서 마주하는 희망은 사랑이다. 우리는 사랑의 힘으로 힘든 현실을 견딘다. 희망을 가능하게 하는 근원적 모티브인 사랑의 힘은 우리가 꿈꾸는 혁명도, 우리가 만들고 싶은 새로운 공간의 생산도 가능하게 한다.

유니콘은 한 송이 백합꽃과 마주한다. 현실에서 순수한 사람과 순수한 사랑에 직면한 우리 역시도 유니콘처럼 그 자리에 머물길 희망한다. 순수한 사람과 순수한 사람이 갖고 있는 사랑의 힘이 오늘같이 탁한 세상에 가장 필요한 것임을 우리는 안다. 박동진 역시도 안다. 그런 세상에 우리가 살고 있음을, 유니콘이 갖고 있는 무한대의 힘이 그릇된 방식으로 발현되고 있음을, 정주 공간의 부재가 내가 누구인지 말할 수 없는 현대인을 양산하고, 동네의 부재가 이웃에 살고 있는 아이의 죽음을 가능하게 하고, 익명성의 증가가 묻지마 범죄를 양산하고 있음을. 이런 부조리한 사회적인 문제가 유동하는 현대인들이 자신을 확인받을 수 있는 근원 공간의 부재에서 초래되는 것임을 간파한다.

그렇기에 박동진에게 말은 다른 세상을 향해 나아가지만, 유니콘은 정주한다. 새벽 빛이 내리쬐는 숲에, 나뭇잎이 하늘거리는 자연에, 인위적으로 만들어진 기하학적 형

상 속에, 유동성이 증가하고, 한 공간에 정주하지 못하는 인간 군상의 모습에 대한 연민이다. 정주하지 못하는 현대인의 모습이 생산하는 부조리한 모습들에 대한 비판이자 대안인 셈이다. 나를 확인받을 수 있는 근원적인 공간의 부재가 불러오는 우리 사회의 부조리한 문제를 해결하고 싶어 하는 희망이다. 아무도 제어할 수 없는 무한대의 힘을 가진 유니콘을 막아 세울 수 있는 유일한 힘은 사랑이다. 연약하고, 유약해 보이지만 순수한 처녀가 갖고 있는 사랑의 힘은 위대하다. 무한대의 힘을 가진 유니콘을 막아 세울 수 있고, 부유하는 현대인을 정주하게 한다. 이런 것을 가능하게 하는 순수한 존재의 필요성에 대한 염원이 담겨 있다. 유약하지만, 세상을 바꿀 수 있는 무한한 힘을 지닌 순수한 존재의 출현은 시대를 넘어 오늘날 우리가 필요로 하는 초인의 모습인지 모른다. 그런 초인의 모습을 박동진은 유니콘을 통해 우리에게 보여주고 있는 것은 아닐까?

5 그림을 그리고자 하는 욕구가 우리 안에 내재하고 있다는 사실은 분명해 보인다. 그림 그리기를 좋아하는 아이들을 보면 안다. 아이들은 크레용이나 연필 등을 쥐면 대담해진다. 자신이 그리고자 하는 것을 거침없이 그린다. 성장하면서 대부분의 사람들이 그런 욕구를 잃어버린다. 하지만, 화가는 그렇지 않다. 어쩌면 그런 욕구를 잊지 않고, 아이들이 그리고자 했던 세상을 어른이 되어서도 잊지 않고 그리고 싶어 하는 사람들이 화가가 아닐까? 그렇기에 그들이 바라보는 세상은 우리와는 다르다. 그들은 우리와는 다른 세상을 꿈꾸고, 다른 공간을 동경한다. 그들은 감각적으로 아름다움을 표현하면서 자신의 이념을 담는다. 아름다움을 통해 세상과 소통하면서 자신이 꿈꾸는 세상에 많은 사람들을 초대하고 싶어 한다. 자신의 그림을 통해 자신의 이념을 전달하고, 관람자와 소통하기를 원한다.

Walk to heaven Ⅲ

53×45.5cm, Mixed Media, 2015

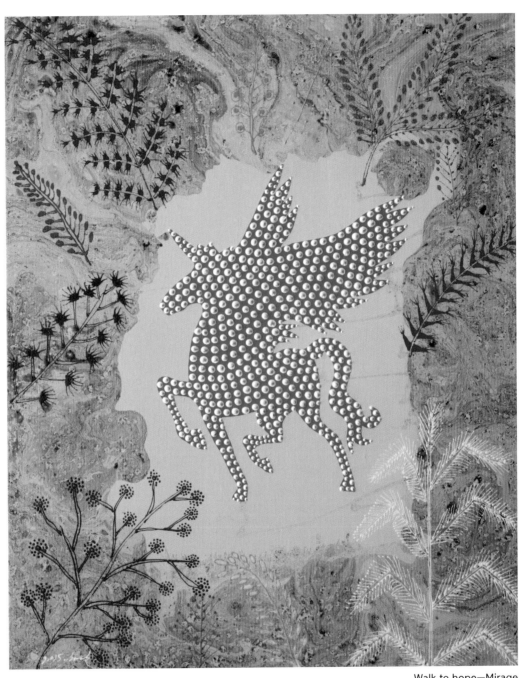

Walk to hope—Mirage
65×53cm, Mixed Media, 2015

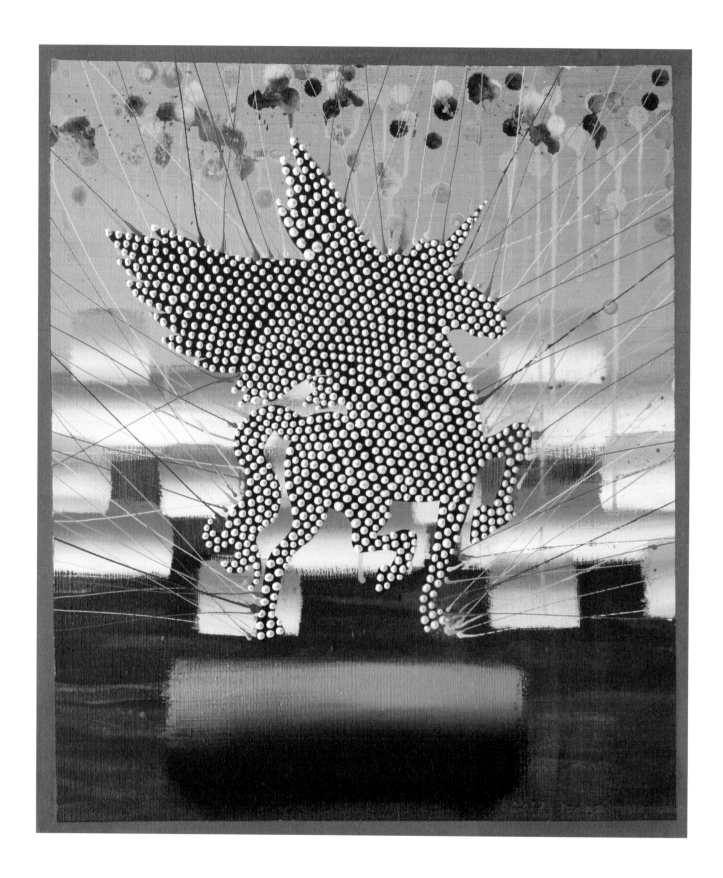

깨우다
45×38cm, Acrylic on Canvas, 2014

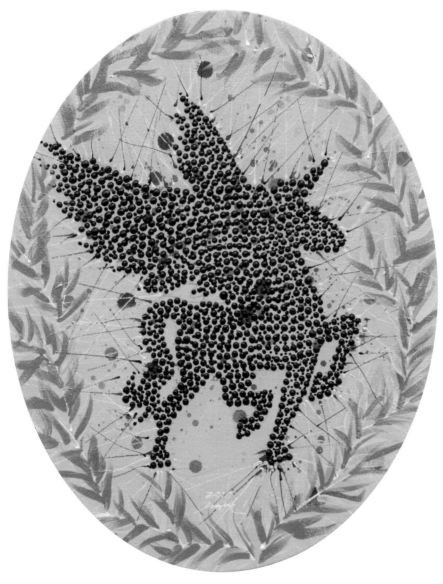

Heaven—순수
50×40cm, Acrylic on Canvas, 2015

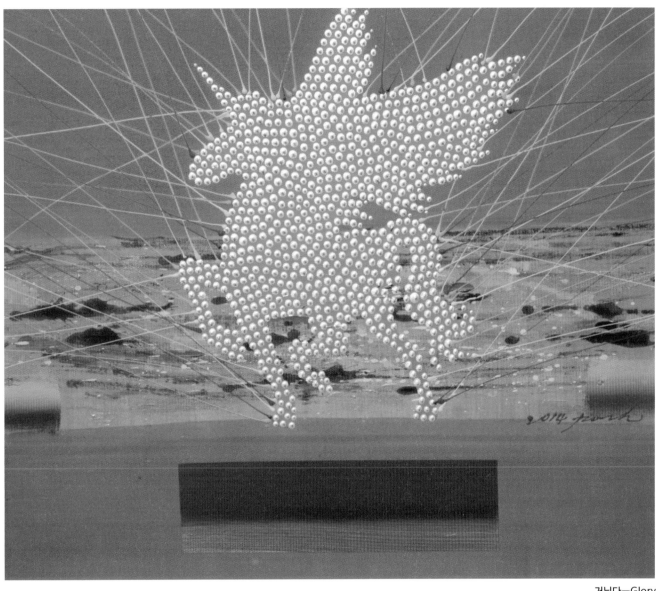

거닐다—Glory
53×45.5cm, Acrylic on Canvas, 2014

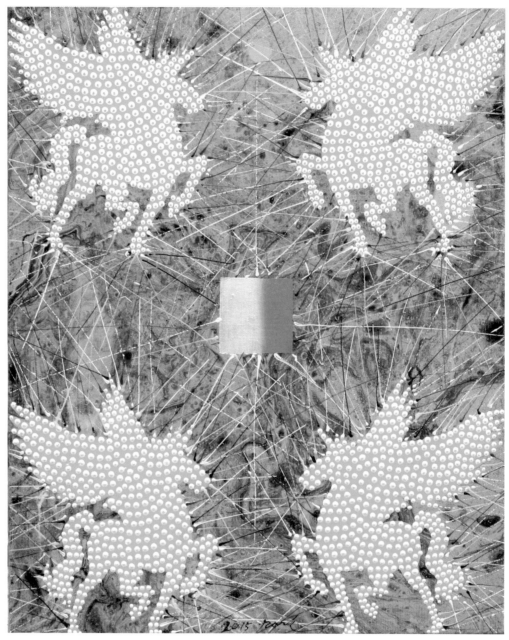

Heaven—Chaos

80.3×65.1㎝, Mixed Media, 2015

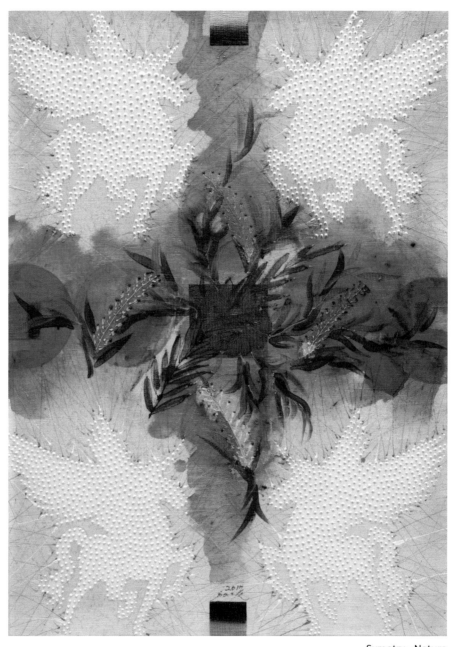

Symetry—Nature

72×53cm, Acrylic on Canvas, 2017

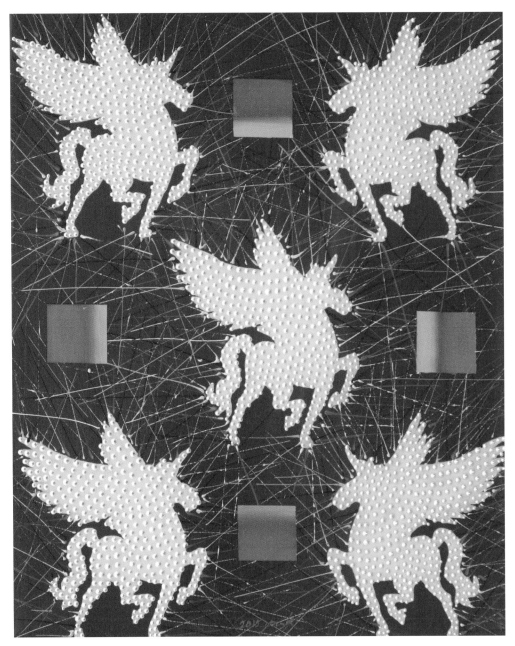

Heaven—Dreamy wave
80.3×65.1cm, Mixed Media, 2015

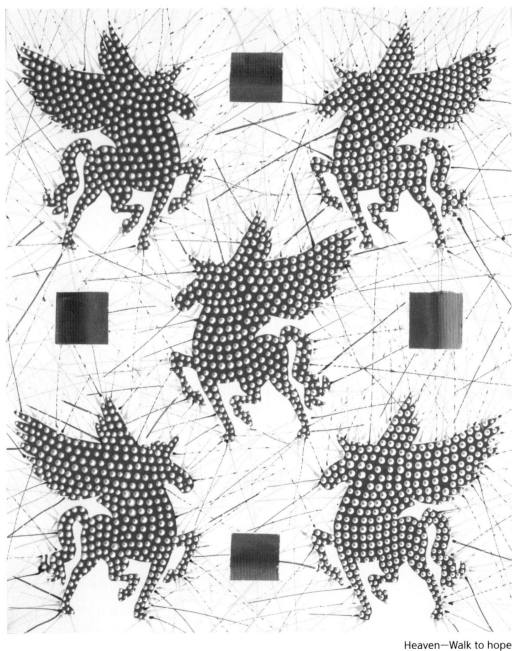

Heaven—Walk to hope
80.3×65.1cm, Mixed Media, 2015

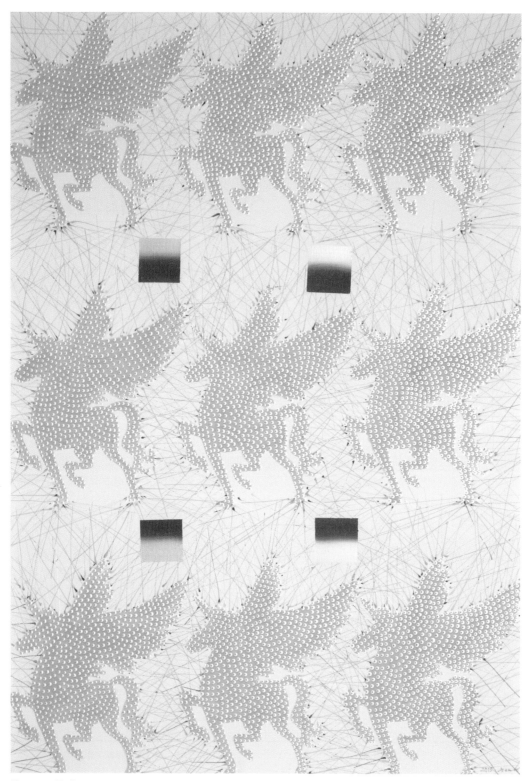

Heaven—Today
116.8×80.3㎝, Acrylic on Canvas, 2015

Heaven—꿈을 만나다
116.8×91㎝, Acrylic on Canvas, 2015

Heaven—조우
162×130㎝, Acrylic on Canvas, 2015

Vow—빛
162.2×130.3㎝, Acrylic on Canvas, 2014

빛속으로—Vow
162.2×130.3㎝, Acrylic on Canvas, 2014

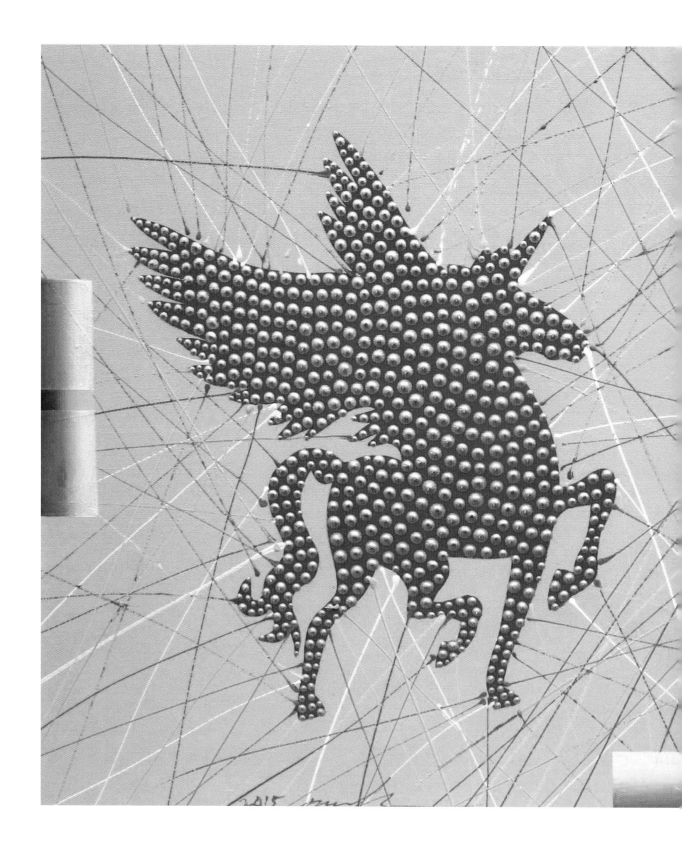

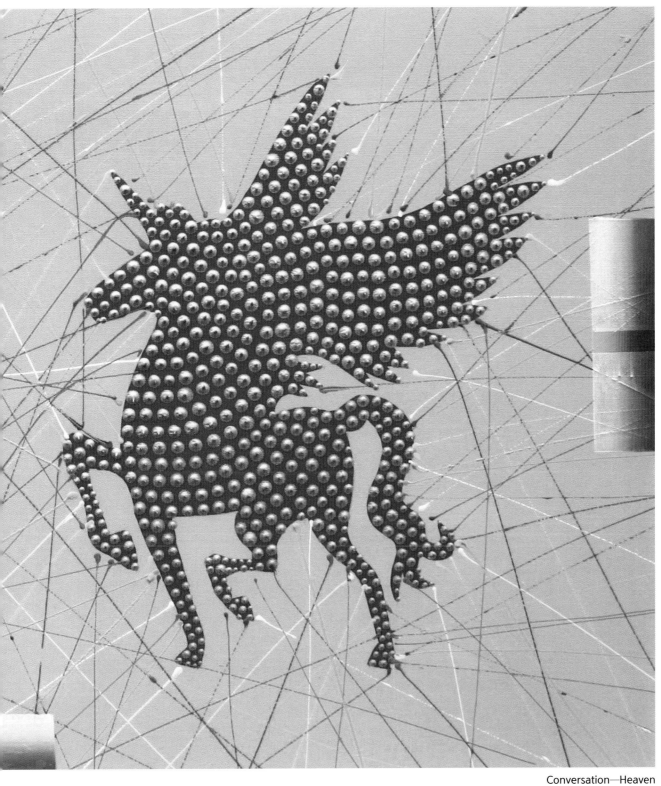

Conversation—Heaven
80.3×45cm, Acrylic on Canvas, 2015

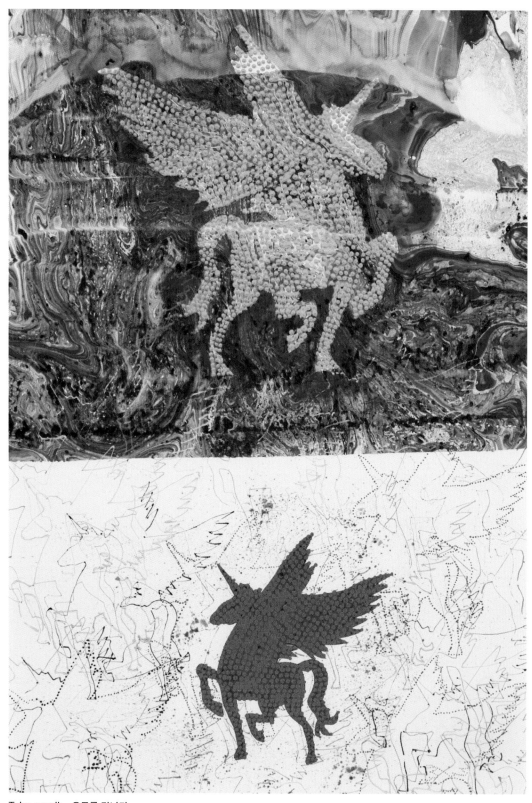

Take a walk—우주를 만나다
100×70cm, Acrylic on Paper, 2018

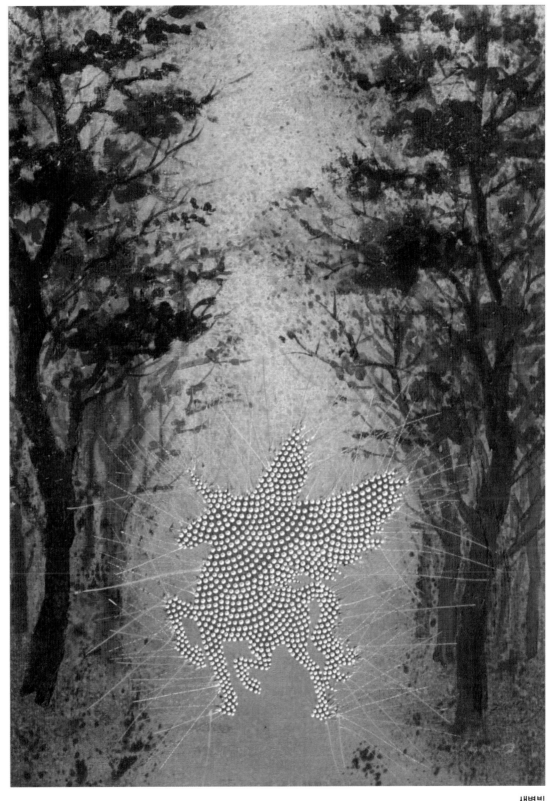

새벽빛
91×65cm, Acrylic on Canvas, 2017

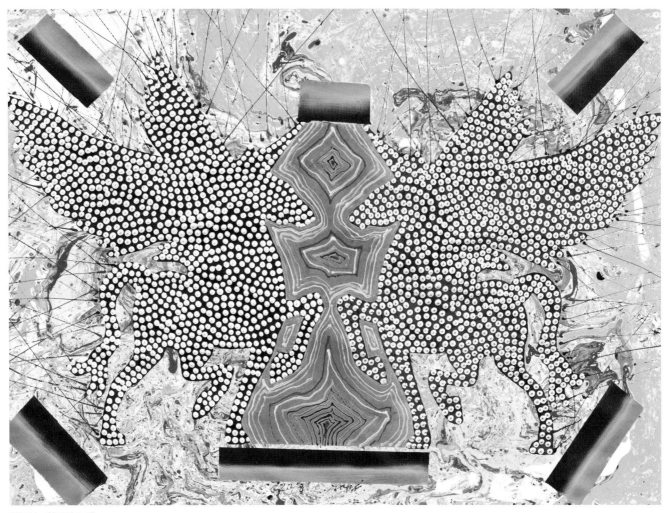

하모니―천국의 노래
76×56㎝, Acrylic on Paper, 2018

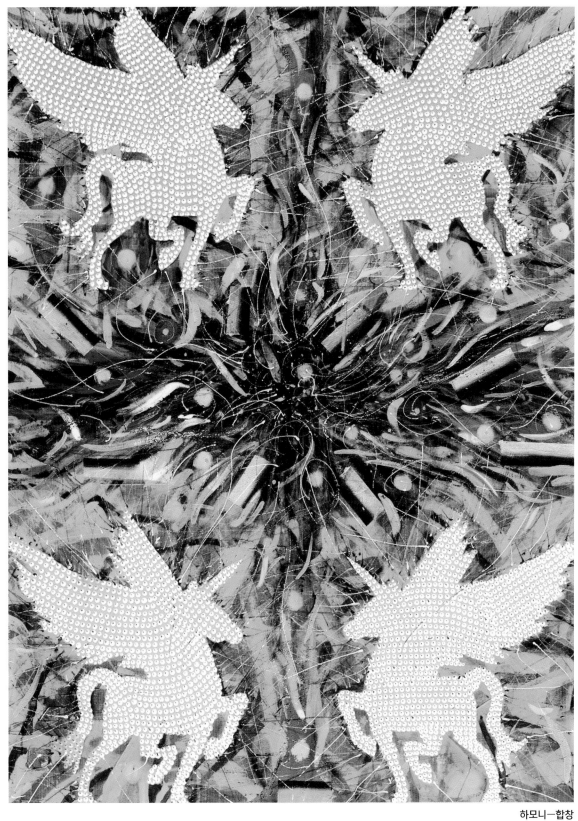

하모니—합창
122×91㎝, Acrylic on Canvas, 2018

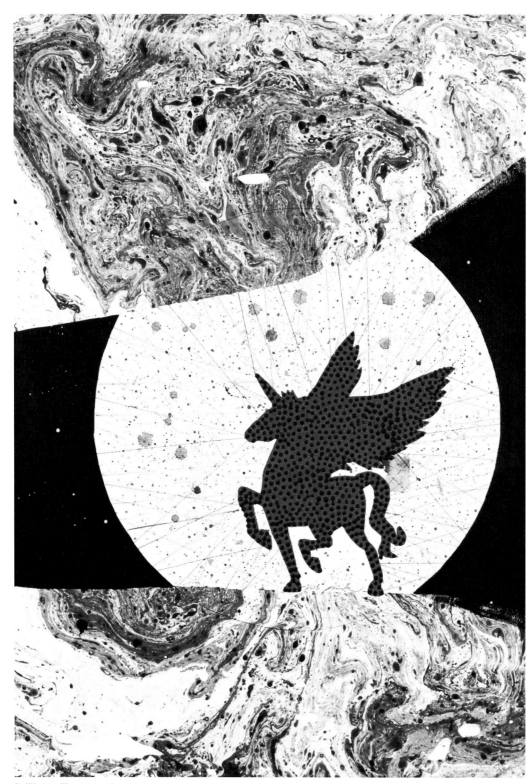

Brilliant—Fly me to the moon
100×70㎝, Acrylic on Paper, 2018

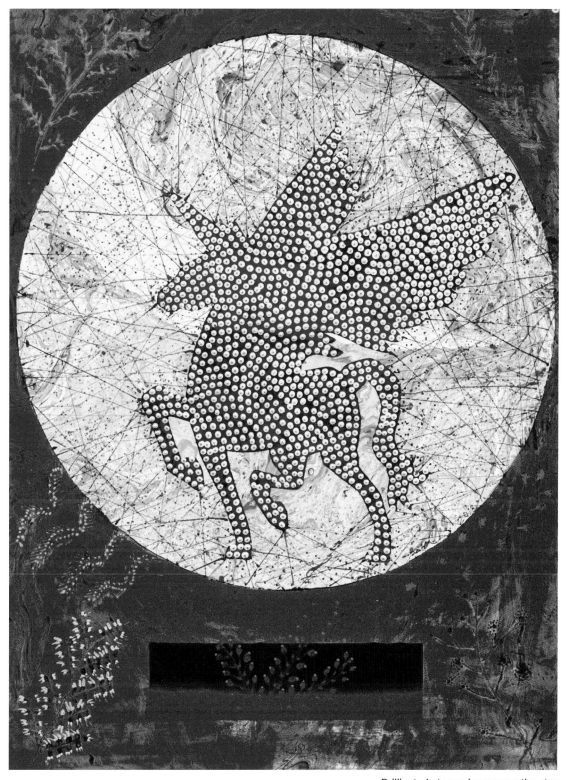

Brilliant—Let me play among the star
76×56cm, Acrylic on Paper, 2018

Heaven—푸른빛과의 조우
76×56㎝, Acrylic on Paper, 2018

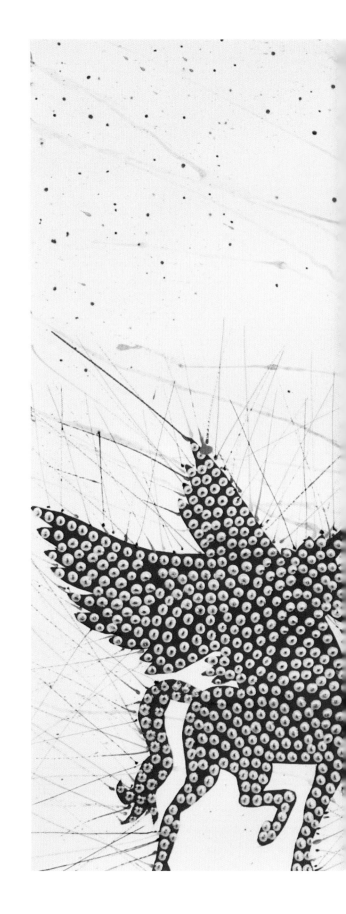

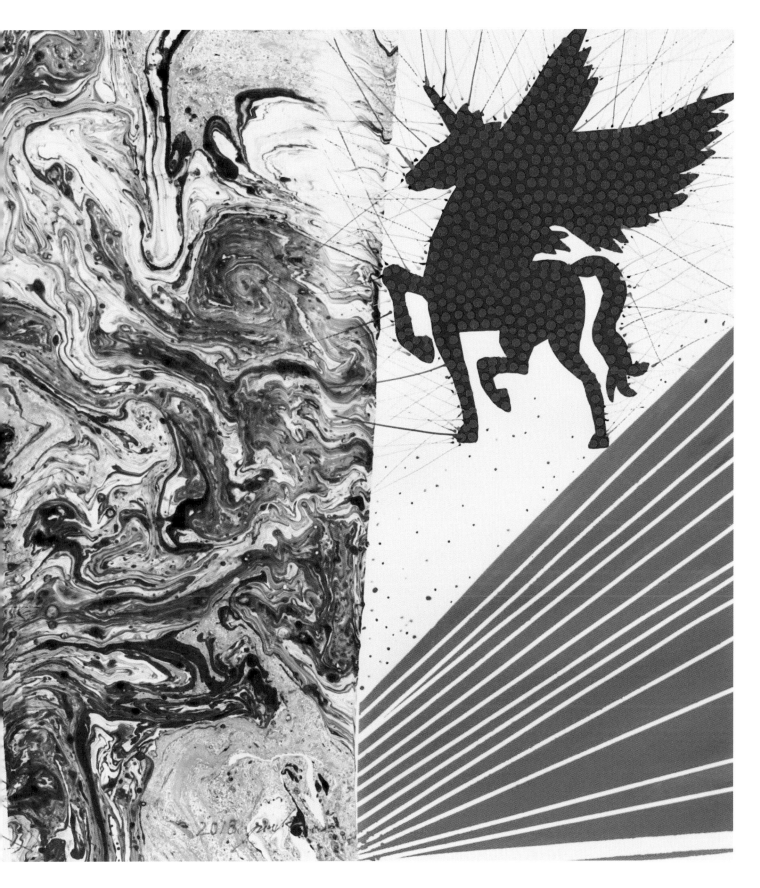

9장

노마드

— 역동

노마드적 회화의 표현

박동진

　박동진의 그림을 본다. 데이비드 호크니(D. Hockney)가 브리들링턴의 들판을 바라보면서 자신의 작업을 이어갔던 것처럼 그의 그림을 열심히 본다. 오랫동안 본다. 나는 감각적인 아름다움 속에 담겨 있는 박동진의 이념과 소통할 준비가 되어 있다. 그를 통해 내 눈에 씌워 있던 비늘을 걷어낼 수 있었다. 세태에 흐려져 가던 양심의 거울을 닦을 수 있었다. 화가 박동진이 고맙다.

　역사는 인간 사회의 다양한 운동태와 변화들 즉, 이동의 욕망과 그 산물의 흔적을 서술해 놓는다. 인간은 태생적으로 시·공간적인 이동 욕망을 지닌 유목민(Nomad)이기 때문이다. 그러므로 끊임없이 욕망하는 존재인 인간에게 정주(定住)는 구속이나 다름없다. 그것은 선천적인 이동 욕망의 제한이고 자유로운 욕망 실현의 금지이기 때문이다. 인간은 수많은 생성의 다양체 속에서 자신의 존재를 나타내려고 노력을 경주한다. 예술가들에게 있어서도 한 생명체의 삶이 도약하고 변화하는 유목적 행위 속에서 경이로움을 창출하려는 욕망이 강하게 내재되어 있다. 본래 '노마디즘(Nomadism)'의 어원은 철학자 질 들뢰즈에 의해 철학적으로 개념화된 신조어이다. 노마디즘은 특정한 가치나 삶의 방식에 구애됨이 없이 부단한 자기 부정과 변화를 통해 새로운 가치를 추구해 나가는 철학적, 예술적 경향을 뜻한다. 유목적인 삶과 정신을 바탕으로 하는 시각적 표현들은 고대 유목 민족의 문화에서부터 현재 디지털 이민자의 문화에 이르기까지 다양한 변화를 거듭하며 특정한 사유의 경계 없이 무한히 나타나고 있다. 서양 미술의 흐름은 기독교 예술이라 할 만큼 종교적 특징을 갖고 있고 르네상스와 근대, 현대를 거쳐 오면서 행위예술도 다양한 변화를 겪으며 현대미술에 이르고 있다. 이러한 과정에서 미술사학자 보링거와 리글은 미술사를 하나의 연속된 흐름으로 보았다. 이와 달리 들뢰즈의 철학적 사유는 세계 자체가 다양체로 구성되어 있다고 봄에 따라 유목적이다.

서로 다른 이질적인 다양체들을 동일성 체계 속에 질서 지워 양식화하는 것은 자연의 순리에 맞지 않는다는 것이다. 따라서 들뢰즈의 개념은 서로 다른 요소들의 부조화한 가운데서도 서로 공존을 이루는 것이라 하겠다. 이러한 조화와 부조화의 다양체들은 필연적으로 자기 확장과 자기 보존(Conatus)을 위하여 어떻게 분절, 절단, 재단하느냐에 따라 욕망의 부딪힘을 일으키며 새로운 의미들을 생성할 수 있다.

이러한 역동적 세계는 탈중심적인 다양체들의 리좀적 확장과 변형의 장이 되는 것이다. 또한 서로 다른 개념들과의 유목적 관계 속에서 개념은 또 다른 개념으로 생성되고 창조되는 것이다. 그러므로 노마드의 이동 욕망은 차이의 욕망이며 역동의 요구로 본인의 작업에서 의식과 표현의 근간이 되는 특징이다.

비정주적 표현

이동의 욕망은 삶 자체이고, 창조적 역동이며 생성의 에너지이다. 이는 외부에 존재의 근원이 있는 것이 아니라 내재된 삶 그 자체에 생명력이 들어 있다는 것을 의미한다. 리글, 보링거, 뵐플린 등의 미학자들은 예술 의욕이 창조적 역능, 기계 자체에 욕망이 내재되어 있다고 보았다. 그것을 들뢰즈는 욕망하는 기계라고 말한다. 그렇듯이 예술 욕망과 관계된 것으로 예술 의욕도 추상적인 선 하나하나에, 마치 기계가 욕망을 보유하고 있듯이 선 하나하나에서 예술 의욕이 비롯된다는 것이다.

본인의 작업에 나타난 형상은 비례와 형태가 주는 정보에 의미를 둔다기보다는 그것이 구현되는 과정에 나타나는 기록자의 행위의 동인인 나 자신의 욕망, 심리, 자율이 무의식적으로 형성되도록 한다. 이는 동일시의 조건인 재현적 요소가 주는 강박과 지시로부터 해방되어 내재된 삶의 역동에 대한 욕망을 극대화시켜 표현하기 위함이다. 그러므로 본인이 구현한 화면의 질서는 자유롭고 무작위적이며 해체되어 있음에 따라 다시점이며 다원적인 체계를 가지게 된다.

들뢰즈의 욕망의 사회학에서 또 다른 특징은 속도론이다. 즉, 인간의 생활의 내용을 규정하는 속도에 대한 철학적 고찰이다. 따라서 속도는 더 이상 기술의 문제가 아니라 사실의 문제이다. 이때의 속도란 생활 세계의 내부를 관류하는 힘의 속도이다. 정신운동, 신체운동, 생활양식의 운동, 사회관계의 운동을 통해서 흐르는 힘의 선을 특징짓는 것이라는 이야기이다. 이렇게 볼 때 속도는 무엇보다도 역사적 성격을 띠고 있다. 각각의 속도는 역사성을 가진다는 말이 화면에 고착시킴으로 일루전의 효과를 극대화시키는 전형적 재현의 방법론이 정주적 표현이라면 본인의 작업에 활용되는 방법론은 운동태를 지향하는 열려 있는 윤곽에 의한 가변성에 역점을 두고 있다. 본인은 작품에서 정주의 느낌을 해체하고자 떨림의 붓질과 점으로 말의 형상을 구현하였다. 또한 칠의 방식은 신체의 자유로움이 보장되도록 속도를 갖게 된다. 일반적으로 재현적 모사가 칠의 과정을 저속으로 속박하고, 신체를 이미지의 구현에 종속되게 하는 특징이 있는 반면 본인의 작업에서 칠의 과정은 운동 자체를 즐길 수 있는 만큼의 자율을 갖고 있는 것이다.

— 박동진, 「해체와 노마드적 표현에 관한 연구」(『예술과 미디어』, 2011) 중에서

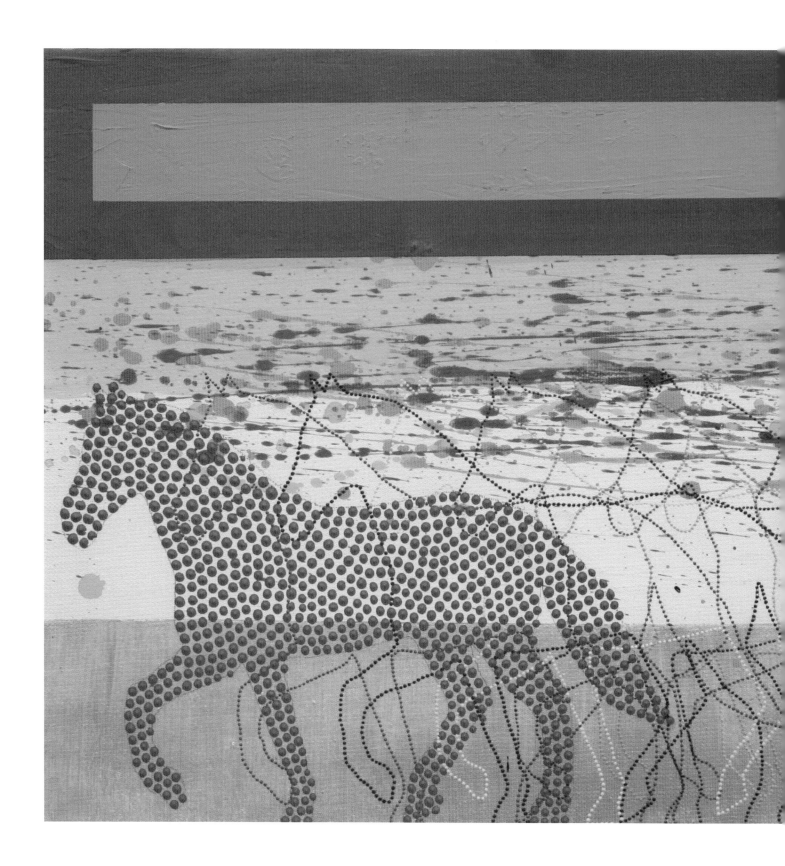

가을을 거닐다
40.9×31.8cm, Mixed Media, 2013

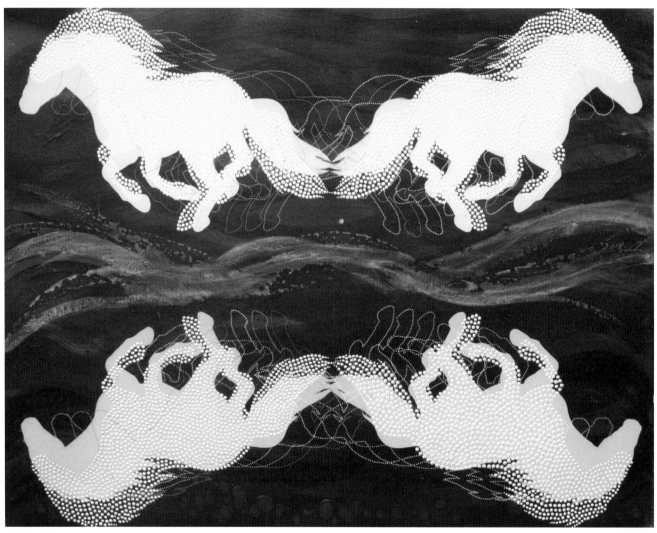

거닐다—꿈결
116.8×91㎝, Acrylic on Canvas, 2014

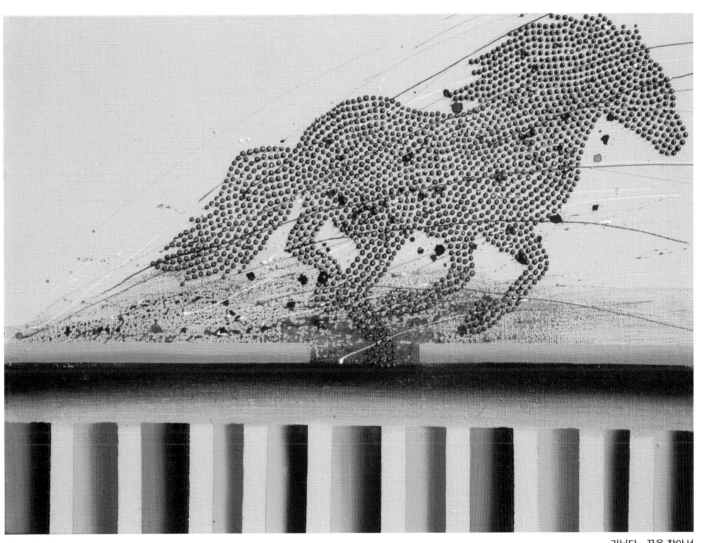

거닐다—꿈을 찾아서
73×53㎝, Mixed Media, 2012

공간여행—시간의 길
91×60.8cm, Acrylic on Canvas, 2017

공간여행—햇살의 길
61×61cm, Acrylic on Canvas, 2017

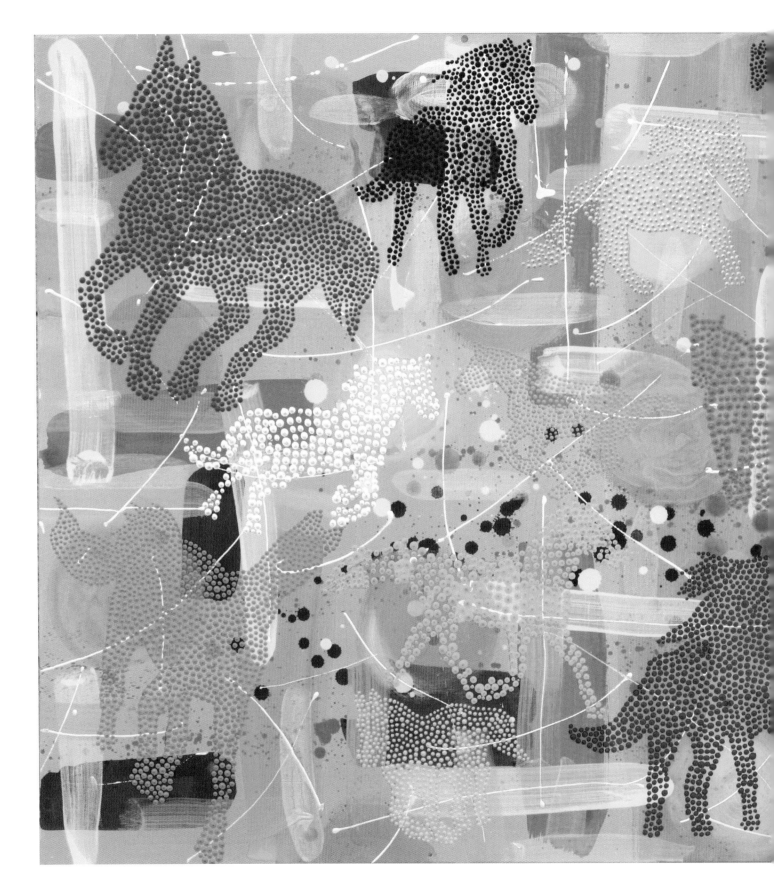

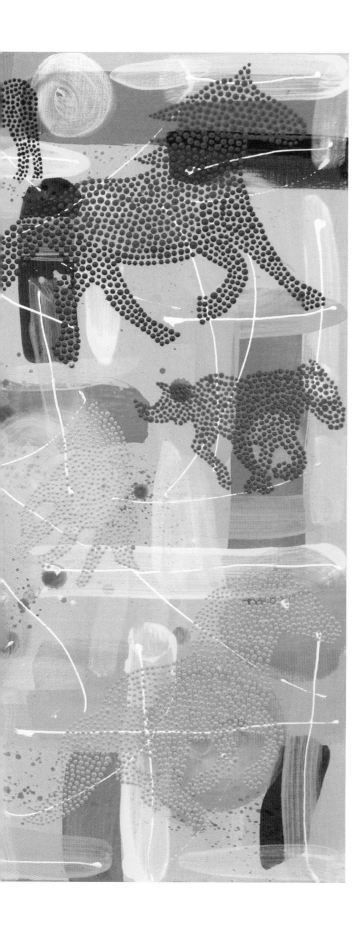

산책—Funny
65×91㎝, Mixed Media, 2010

Blue space
72×34cm, Acrylic on Paper, 2014

COSMOS—Run the mint light

116.8×80.3cm, Acrylic on Canvas, 2015

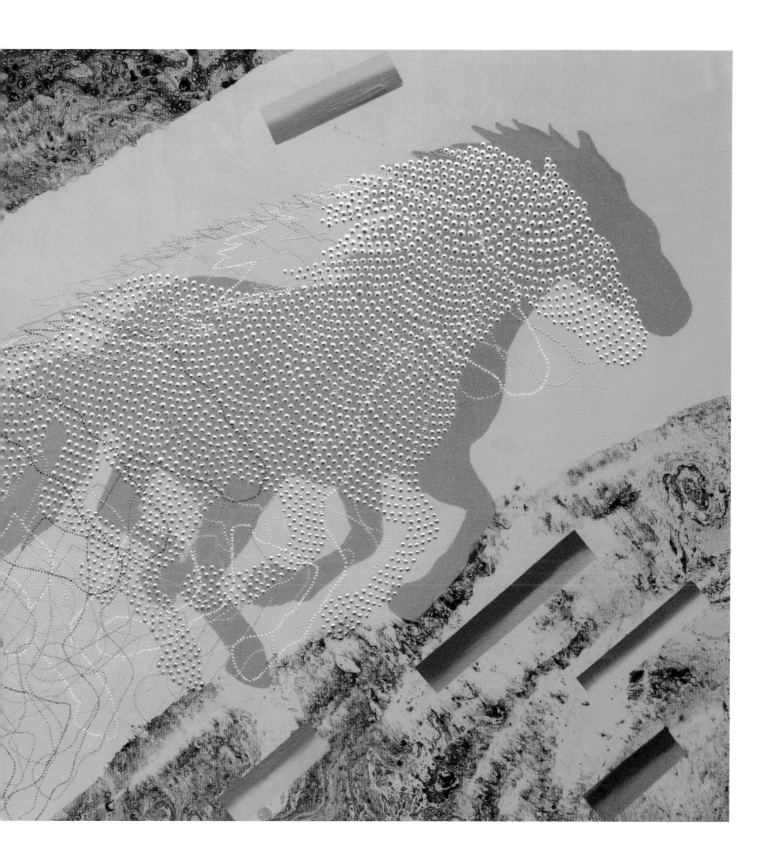

COSMOS—Light, move
116.8×91cm, Acrylic on Canvas, 2015

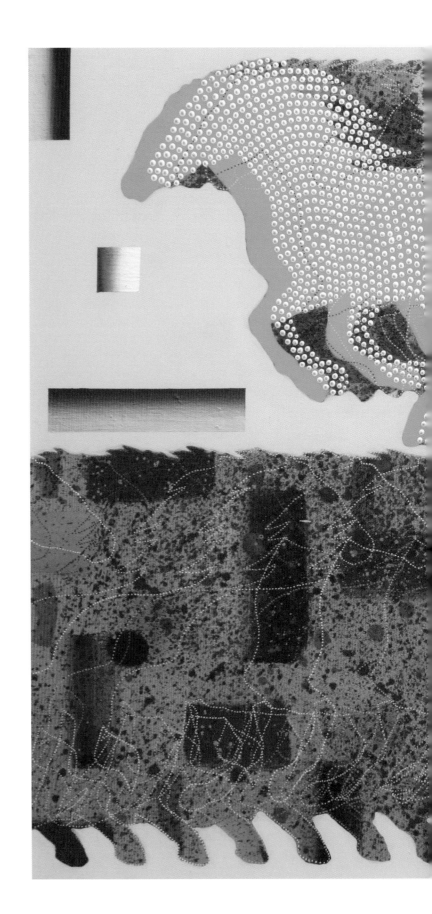

COSMOS—Run the light I

117×80cm, Acrylic on Canvas, 2014

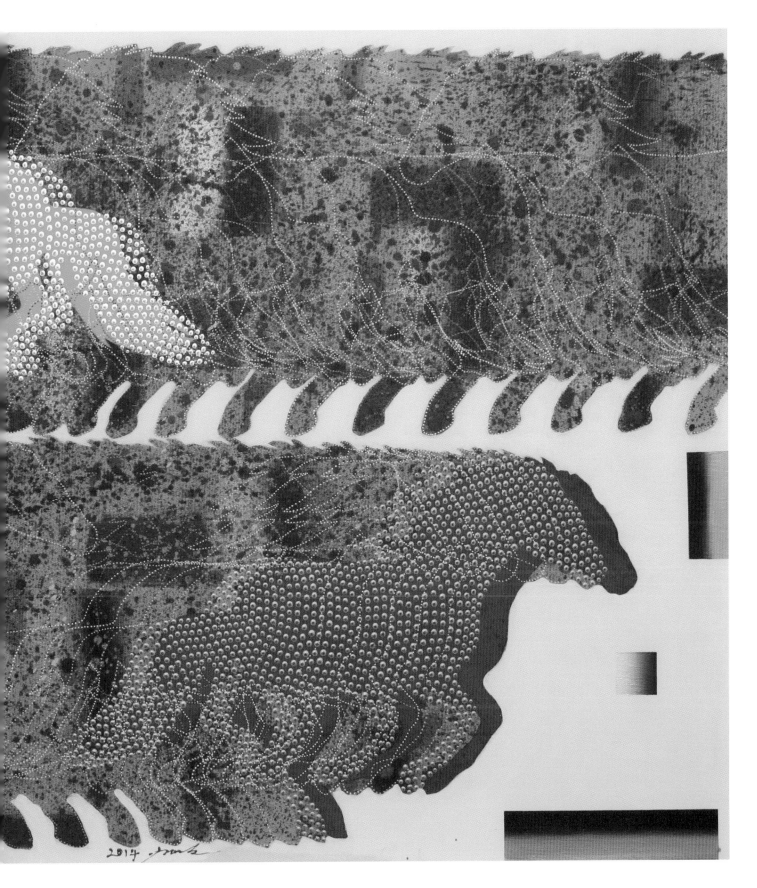

2014

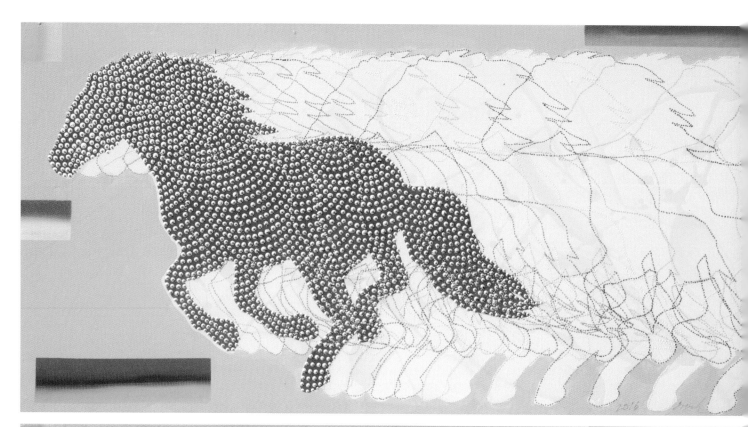

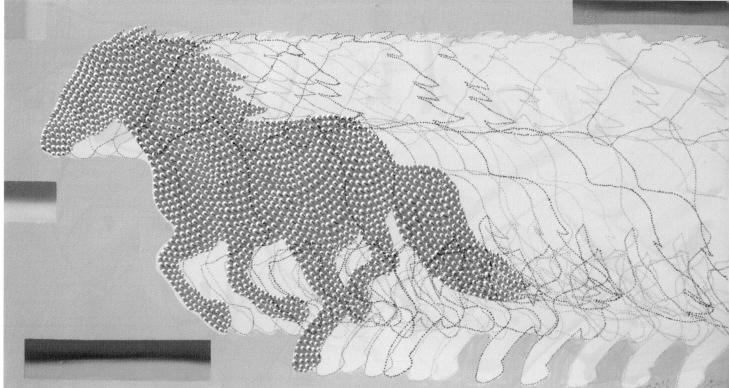

On the dream
70×35cm, Acrylic on Canvas, 2016,

On the wind
70×35cm, Acrylic on Canvas, 2016

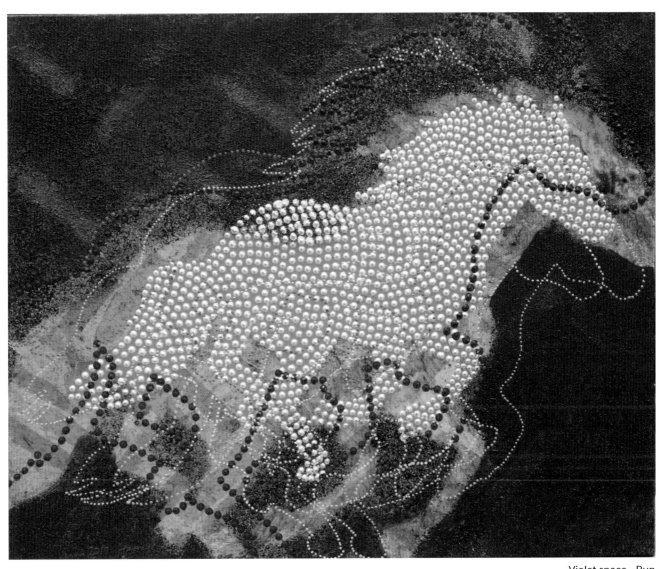

Violet space—Run
65×53cm, Acrylic on Canvas, 2017

Red space
70×35cm, Acrylic on Canvas, 2014

Silver space
70×35cm, Acrylic on Canvas, 2014

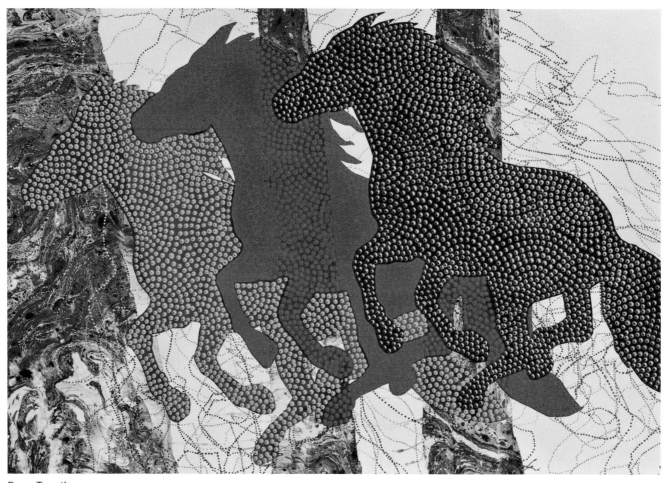

Run—Together

100×70cm, Acrylic on Paper, 2018

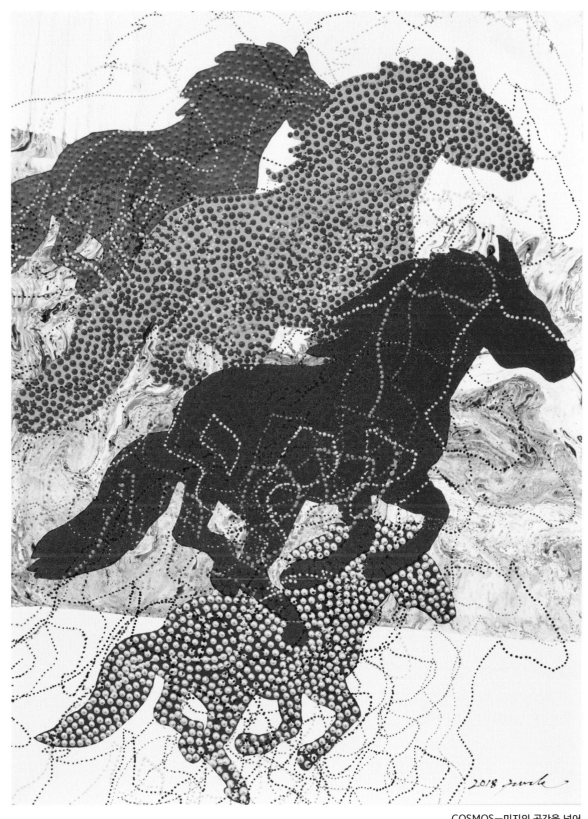

COSMOS—미지의 공간을 넘어
76×56㎝, Acrylic on Paper, 2018

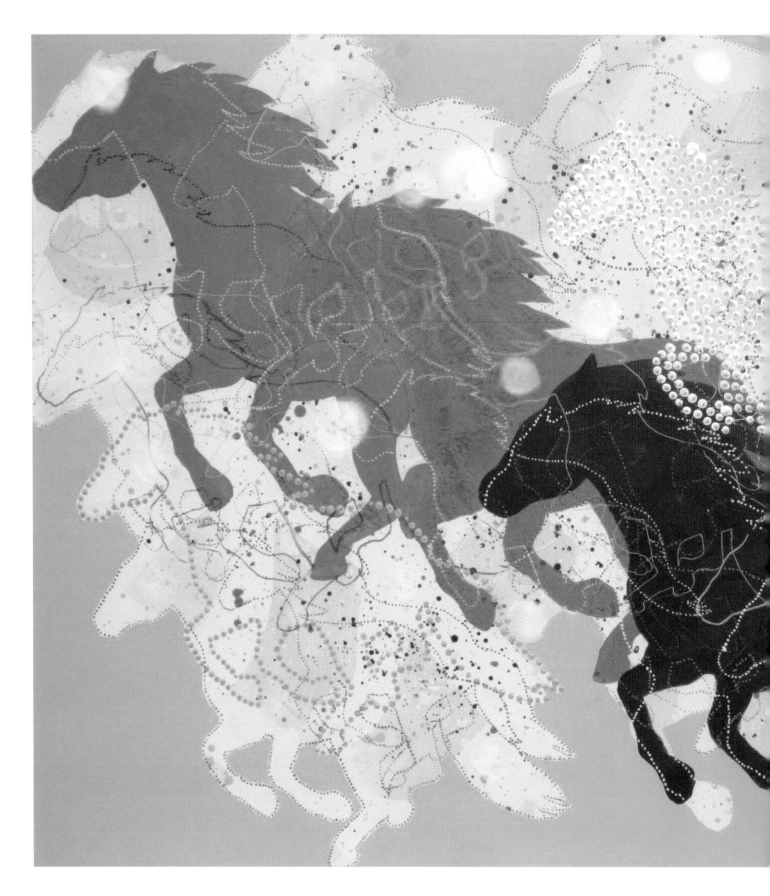

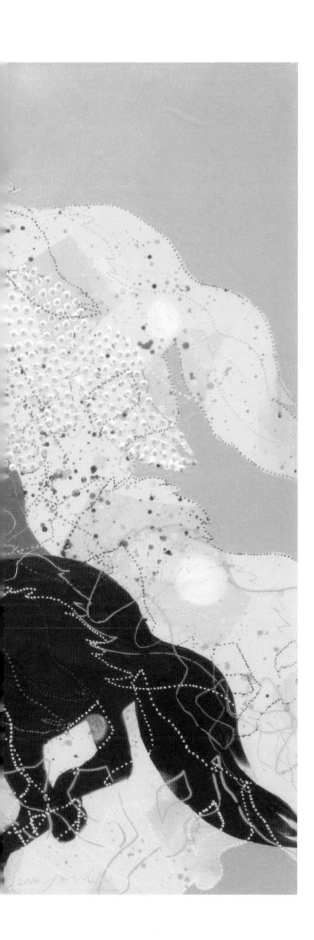

COSMOS—공간을 넘어
110.8×91cm, Acrylic on Paper, 2017

길들여지지 않는 시선

— 드로잉

나를 찾는 드로잉

박동진

말, 풀, 기하학면, 바(Bar), 점, 꽃, 계단, 나무, 가는 선, 나뭇잎, 꽃잎, 격자, 색면, 흘러내림, 떨어짐, 긁힘, 흩뿌림, 일렁임

분출하는 남성성과 미래주의적 생동감

세상의 모든 그림은 그림의 물리적인 원인으로서 화가의 신체를 지표 한다. 그래서 우리는 그림을 볼 때, 작가의 신체적 작용을 상상할 수 있으며 그 에너지를 그림의 물리적 기저로 삼는다. 폴록의 추상작품을 보면서 느낄 수 있는 폭발하는 남성성은 유동성이 농후한 페인트를 격정적으로 뿌리고 쏟아버리는 작업을 통해 드러난다. 폴록의 작업방식은 신체에너지를 직접적으로 느낄 수 있게 해준다. 이런 원시적·원초적인 창조행위로 인한 에너지는 생성물에 고스란히 더해져 경외감을 느끼게 하며 다분히 남성적 생식력으로 받아들여진다. 그런데 폴록의 남성성은 이른바 '마초적'이라고 표현되는 경직되고 유치한 힘의 과시가 아니라 화가와 캔버스 사이에서 열정적으로 교집합을 찾는, 마치 종교의 제의와 같은 경건한 느낌을 준다. 폴록의 남성성은 캔버스위에 선 한 주체로서 현대 사회 속에 함몰되어 버린 강인하고 주체적이며 모험적이고 창조적인 남성성의 면모를 표출하려는 느낌이 짙다. 이러한 남성성은 그림 안에서 내가 무엇을 하는지 모른다거나 혹은 그림이 저절로 나오도록 놓아둔다는 폴록 본인의 진술을 통해 보수적, 권위적 의미의 남자다움이 아님을 확인 할 수 있다.

이탈리아 시인 마리네티(Filippo Emilio Marinetti)는 1909년에 파리에서 발표한 선언문을 통해

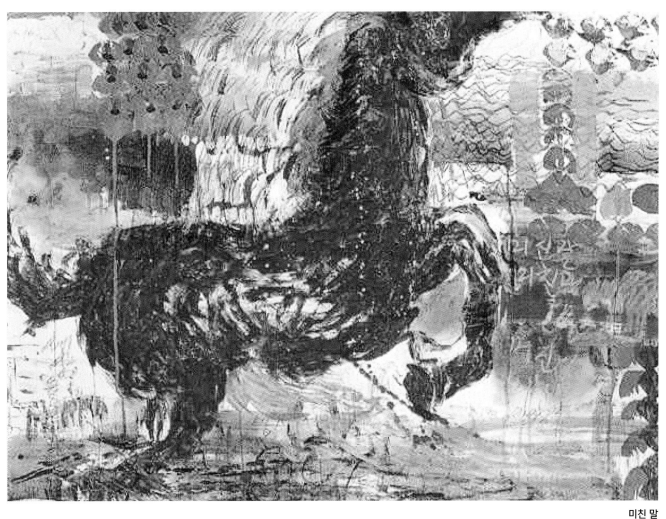

미친 말
100×72cm, Mixed Media, 1998

미래주의의 시작을 알렸다. 마리네티는 미술과 시에 대한 전통적 개념을 격렬히 거부하며 에너지와 운동을 특성으로 하는 동적인 표현방법이 미술의 가치기반이 되어야 한다고 했다. 마리네티가 주장했던 혁명적인 힘과 움직임, 그리고 현대 문명의 역동적인 변화 모습은 기계문명의 각종 장치들, 공장의 노동자와 도시의 군중들 등 여러 군상과 개체들을 진보적으로 포착하려고 했다. 마리네티의 선언으로부터 영감을 얻은 이탈리아 화가들은 '움직임' 그 자체를 표현하려고 시도했으며 이 과정에서 강렬한 선형과 색채대비를 특성으로 하는 동적 패턴들을 생성해냈다.

미래주의 작가 중 움베르토 보치오니(Umberto Boccioni)는 마치 시간과 공간을 넘어 그 어딘가로 향하는 듯한 동작들을 동시적인 시점을 이용해 입체로 표현하였다. 이런 역동성은 이전의 입체작품에서는 표현하기 힘들었던 것들로 특히 단 하나의 이미지로 표현해야하는 입체작품에서 그러한 묘

사는 보치오니만의 특별함을 나타낸다고 볼 수 있다.

　내 작품의 추상적 형태에 내재한 남성성과 미래주의의 움직임·역동성은 내게 변형과 실험의 기회를 제공해주었다. 거칠게 표현된 내 초기 작품들은 폴록의 액션 페인팅처럼 남성성을 다분히 가지고 있다. 그리고 화려함과 밝아짐이라는 새로운 코드로 해석되는 최근 작품들에서도 그 기저에 여전히 남성주의적 신화를 찾아볼 수 있다. 특히 최근 작품 속 남성성의 분출은 이전에 비해 정리되고 제어 가능한 형식으로 표현되면서도 억압되지 않는 다분히 주체적인 모습으로 나타난다. 미래주의는 짧은 시간 동안의 번영에도 불구하고, 변화를 추구하는 나에게 새로운 역동성과 공간감을 끌어낼 수 있는 단초가 되었다. 발전된 형식의 시점표현은 화면을 해체하고 겹겹이 쌓아갈 수 있는 가능성을 제시해 주었다. 그리고 그림 속 인간과 사물에 움직임의 요소를 더해 역동성을 높여주었다. 미래주의와 남성성의 결합은 필연적으로 찾아오는 변화에 대한 갈등을 누그러트릴 수 있는 일종의 계시가 되었으며, 결과적으로 내 작품 속 두 표현성의 결합은 역동적인 현대적 삶을 바탕으로 하면서도, 과거 향수가 함께 표출돼 이질적 감성을 함께 느낄 수 있는 미묘한 심미성을 제공한다. 그리고 이렇게 태어난 내 그림 속 서로 다른 형상들은 그 의미를 새롭게 해석할 수 있는 가독력을 제시하였다.

이동본능

　그 동안 내 그림의 주된 주제는 주변 세계와의 관계성에 대한 의심이었다. 나는 나와 연결돼 있는 낯선 공간과 시간, 타자들과의 관계성 속에 숨어있는 의미 찾아 그림을 통해 세상에 토해냈다. 그래서 항상 그 '관계성'으로 형성된 기억들을 곁을 두고, 그 기억들 속에서 소요하곤 했다. 때로 그 기억은 치유와 화해로, 기쁨과 만족으로 혹은 비참함과 질시로도 내게 남아있다.

　이제와 돌이켜볼 때, 타자와의 그 모든 관계에 대한 기억들은 내안에서 예술적 가치로 재생되고 영적인 치유로 치환되었다고 확실히 이야기할 수 있다. 여러 제목들 — 공간, 우주, cosmos 등 — 은 그 관계성에 대한 기억들이 내안에서 어떤 기제로 작용하였는지 알 수 있게 해준다. 나는 낯선 존재와 세계를 향해 떠나고, 그곳에 머무르면서 차이를 생성하고, 불안해하고, 불신하고, 화해하고, 끌어안고, 가치를 논하고, 또 다른 세상으로 관계성을 찾아 떠난다. 이렇게 기꺼이 새로운 차이를 찾아 떠나면서 늘 타자성에 대해 호의적 태도를 견지하는 것을 아마도 '노마디즘'이라고 부를 수 있을 것이다.

　유목민은 사막이나 초원 혹은 빙하 등, 그곳이 어디건 땅이 가진 유용함을 뛰어넘어 살아가는 방법을 찾아내는 사람들이다. 그들은 이런 삶의 방식을 유지하기 위해서 성공에 취해 멈추지 않으며 익숙함을 피해 이동한다. 그들은 소유의 익숙함을 철지난 욕심으로 규정하고 떠나라고 한다. 유목민에게 떠남(이동)은 성공의 다른 말이며 본질적으로 특별함의 발로이다. 익숙함에서 벗어나려고 발버둥치고 새로움을 열어가는 노마디즘은 기존 질서를 멀리하고 변형시키려 한다는 점에서 포스트모던적이다.

　노마디즘을 이야기할 때 가장 신경 써야 할 부분이 바로 성공의 정의라 할 수 있다. 정착해 살아가는

이들에게 성공은 욕망의 성취라고 할 수 있다. 그러나 유목의 삶을 사는 사람에게 그것은 성공이 아니다. 그들에게 욕망의 성취는 불가능한 것으로, 이동할 수 있는 삶 그 자체가 성공의 조건이다. 그들에게 떠나지 못한다는 것은 능력의 상실을 의미하며 새로움의 가능성을 버리고 영토에 고착됨을 말한다.

칭기즈칸은 후손들이 한 곳에 정착해 땅에 씨를 뿌리는 순간, 제국의 번영이 멈춰버릴 것을 예감했을 것이다. 인간의 삶은 필연적으로 멈추거나 머무르지 않을 수 없다. 그러나 그 멈춤이나 머무름이 삶을 살아내기 위한 새로운 방식을 찾아내기 위한 것이 아니라 단지 소유의 욕망과 욕심을 채우기 위해서라면, 모든 것을 얻어 쓸모가 없어진 땅은 유한한 존재일 수밖에 없을 것이다. 이에 비해 유목적인 삶을 사는 이들에게 땅은 소유의 대상이 아니다. 그들은 잠시 정착하는 동안 땅의 가능성과 새로움을 찾아내 과하지 않게 사용하고, 땅이 가진 어떤 여지들을 남겨 두고 홀연히 길을 재촉한다. 이런 의미에서 유목민은 욕망에 안주하려는 자신과 대결하는 사람이고 언제나 대결에 승리하는 사람이다. 늘 자신을 열어두고 낯선 존재들을 통해 자신을 변화시키는 자다. 주체와 타자, 주체와 세계의 관계성을 의심하고 낯선 존재들을 통해 자신 안에 새로운 차이를 만들어내는 자다.

떠나는 삶의 고단함은 누구나 느낄 수 있는 공통된 감정이다. 그러나 예술가가 한 곳에 고착되어 성공을 반복할 수는 없는 일이다. 예술가는 고단해야 한다. 영토를 재산으로 점유하고 욕망을 채우기 위해 한 없이 고착돼 있는 사람들에게서 진취적인 삶의 방식을 찾는 것은 불가능하다. 떠날 능력을 상실한다는 것은 예술가에게 있어 성공의 능동력 상실이라고 할 수 있다.

대부분의 예술가들은 반복된 형식에서 탈피하지 않고서는 성공할 수 없다는 점을 알고 있다. 나 역시 비슷한 형상과 형식을 무던히 반복하면서 그림을 그리고 있지만 그런 반복은 익숙해진 관계의 의심을 목적으로 한다는 점에서 이동을 위한, 갱신을 위한 반복이라고 하는 것이 더 정확한 표현이다. 나는 익숙해 진 것, 성공한 것, 능숙해진 것을 떠나 새로운 것을 찾기 위해 늘, 그리고 조금씩 이동한다. 작가는 낯선 세상과 타자를 대면하면서 스스로를 매일 규정하는 존재로, 노마디즘적 사고는 끊임없이 삶을 새로 태어나게 해 우리 자신의 삶을 예술로 만든다. 예술가는 성공을 떠날 때가 되었다는 의미로 받아들 줄 아는 사람이여야 한다. 예술가에게 멈춤과 머무름은 이동을 위한 찰나일 뿐이다.

예술 속의 나 찾기

그림(예술) 속에서 우리는 새로운 세계로 향하는 무한한 시공간성, 그리고 그 안에서 어김없이 들어있는, 다른 곳으로 일탈할 수 있는 용기를 얻는다. 그러나 그림을 통하여 새로운 세계에 자신을 던지며 꾸밈없이 스스로를 돌아본다는 것은 쉽지 않은 일이며 평면 속에서 한 번의 칠로 자신이 꿈꾸는 세계를 보여주려 하는 것은 차라리 도박에 가깝다. 이렇게 우리(나)는 감성적으로 집약된, 섬세하고 민감한 이미지를 창조하고 화면 위에 드러내는 과정 속에서 고통을 겪는다. 그럼에도 우리(나)는 하루하루 예술을 더 이해하기 위해 노력하고 예술 속에서 삶을 연습하길 멈추지 말아야한다고

이야기한다.

　역사와 철학은 흔히 과거의 사건들을 염두에 두고 현재 맞닥뜨린 상황을 지혜롭고 현명하게 풀어 나가기 위한 교훈으로써 가르쳐져 왔다. 그러나 현대에 철학은 인식론적 정당성을 담보하기 위한 근거를 찾기 위해 편집증적인 모습을 보이고 있으며 역사는 과거에 사로잡혀 흔들리지 않는 근원적 논리와 지식으로 자리 잡고 말았다. 그렇기 때문에 '진리'에 다다르기 위한 이성은 삶에서 분리되고 형이상학적 목적을 추구하며 삶과의 괴리를 더 하고 있다. 우리가 추구하는 '예술'도 그 자체가 우리가 추구해야할 목적이 된다면 역사와 철학처럼 삶과 유리된 먼 그 어떤 곳으로 하염없이 우리를 안내할 것이다. 그럼 역사나 철학과 마찬가지로 예술 역시 우리를 안식처로 이끌어 줄 수 없다는 결론에 다다르면 우리는 무엇을 별자리로 삼아야 할까?

　예술은 궁극적인 미의 추구라기보다는 일상 속에서 우리가 흔히 느끼는 아름다움에 대한 희구라고 보는 것이 더 타당하다. 예술은 심미적 다양성을 인정하고 예술표현에 기꺼이 참여하는 일상생활의 방식으로 받아들여져야 한다. 예술이 단지 절대적 유토피아로 향하는 과정에만 몰두하고, 그것이 예술을 구분하는 기준으로 작용한다면 그것은 삶과 괴리된 의식과정으로만 남게 될 것이다. 따라서 예술 그 자체가 목적이나 결과가 아닌, 일상생활 속 일부분으로 자리 매김하고 삶 속 여러 측면에서 작용하도록 하는 의식의 변화가 필요하다. 이렇듯 삶에 관한 예술로 시각을 이동시키면 예술은 우리에게 다른 삶, 나은 삶으로 보답할 것이다. 이것은 예술의 존재의미이자 긍정적인 삶의 바람이다. 이전과 다른 것을 보게 하고 이전과 다른 감각으로 살게 하는 쾌감을 통해 예술은 즐겁고 신나는 삶의 촉발을 가져 올 것이다.

　그러기 위해 우리는 예술 작품 앞에서 자신의 감정을 그대로 쏟아낼 줄 아는 솔직한 입장을 견지해야 한다. 작품은 예술가의 것이 아니라 보는 이의 가슴으로 다시 그려지는 것이기에, 작품은 예술가를 뛰어넘어 보는 이의 삶으로 만들어진 새로운 작품이 된다. 예술작품 속에는 예술가들 — 천재, 나, 아이들 — 이 체험하거나 관찰한, 혹은 사유하거나 상상한 삶이 스며들어 있다. 고흐나 세잔 같은 천재적인 화가뿐만 아니라 나, 내가 가르치는 학생들, 예닐곱 살 아이들의 그림도 세계를 바라보는 그들만의 새로운 시각으로 우리를 이끈다. 보는 이는 새로운 시선을 하나하나 체험할 때마다 삶에 새로움이 보충되고 영혼은 충만해진다. 예술의 주변에서, 삶속의 예술에서 우리는 그렇게 끊임없이 새로움을 경험하게 된다. 삶 속으로 다가온 예술로 인해 감각과 생각은 달라지고 우리는 이전과는 다른 삶을 살게 된다.

　바뀐 삶을 맞이하기 위해 우리는 근육을 늘리듯 조금씩 예술을 바라보는 연습을 해야 한다. 인생을 관통하는 거장들의 역작을 만났을 때만이 아니라 내 아이의 그림을 봤을 때조차도 우리는 그 작품 앞에 앉아 진지하게 대화하며 삶을 다르게 만들어가는 연습을 조금씩 해야 한다.

삶 그리고…
146×97㎝, Mixed Media, 1999

　삶 속에서 예술을 실현한다는 것은 그림을 업으로 삼는 나와 같은 그림쟁이들에게 희열과 불안의 양가적 감정으로 다가온다. 내 삶을 녹여낸 그 그림들은 그 자체로 소명을 다했다고 받아들여야 할까? 아니면 그 한 폭, 한 폭의 그림들이 나를 대신해 살아가길 바라야 하는 것일까?

　화가는 정말 그림으로 남을까? 당연히 그래야 하겠지만 현실은 그리 녹록하지 않다. 많은 화가들이 자신의 그림이 영생은 아닐지라도 꽤 오랫동안 생명력을 발하기를 기대한다. 수많은 선배 예술가들이 그랬고 내 소망도 그들과 같다. 하지만 세상은 우리들의 그림을 모두 품을 만큼 넓지 못하기에 많은, 아니 거의 대부분의 그림들은 순간을 지나면 사라져 버린다. 생명을 출산하듯, 열정을 짜내 그림을 그리는 많은 화가들의 노고에도 불구하고 말이다. 그럼에도 나와 같은 많은 그림쟁이들이 밤을 새며 그림을 그리는 이유는, 아마 그림의 영생이 아니라 그리는 행위로써만 얻을 수 있는 내 존재의 가치와 창작의 기쁨 때문일 것이다. 어떤 사람은 빨리, 어떤 사람은 멀리, 자신만의 이상향을 향해 지금 이 순간에도 전력을 다하고 있다. 나는 여전히 그림을 그릴 때가 가장 행복하다.

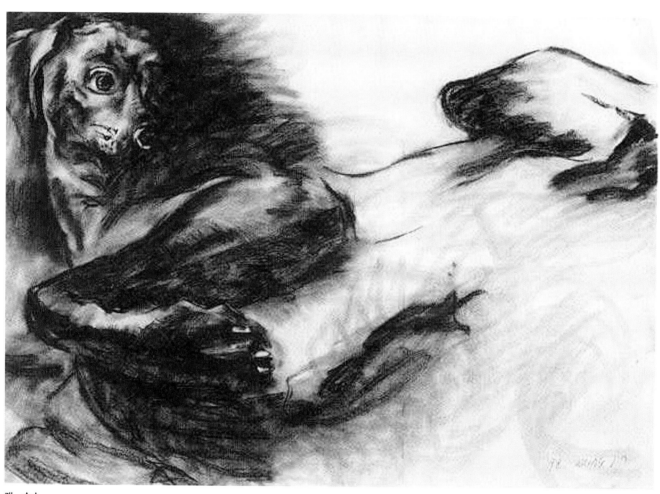

개—순수
100×72cm, Graphite on Paper, 1998

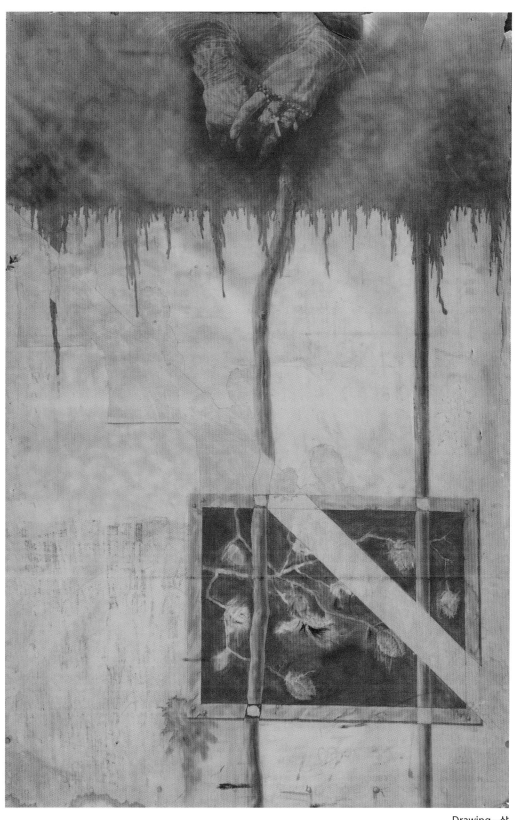

Drawing—삶
146×97cm, Pencil on Paper, 1985

눕다─버려지는 것에 대한 단상
80×60cm, Ink on Paper, 2003

눕다─버려지는 것에 대한 단상 II
80×60cm, Ink on Paper, 2003

무제
80×60cm, Mixed Media, 2003

우주 속 풍경
57×38㎝, Mixed Media, 2005

보다—History
78×53cm, Mixed Media, 2005

COSMOS—Legend
65×53cm, Mixed Media, 2008

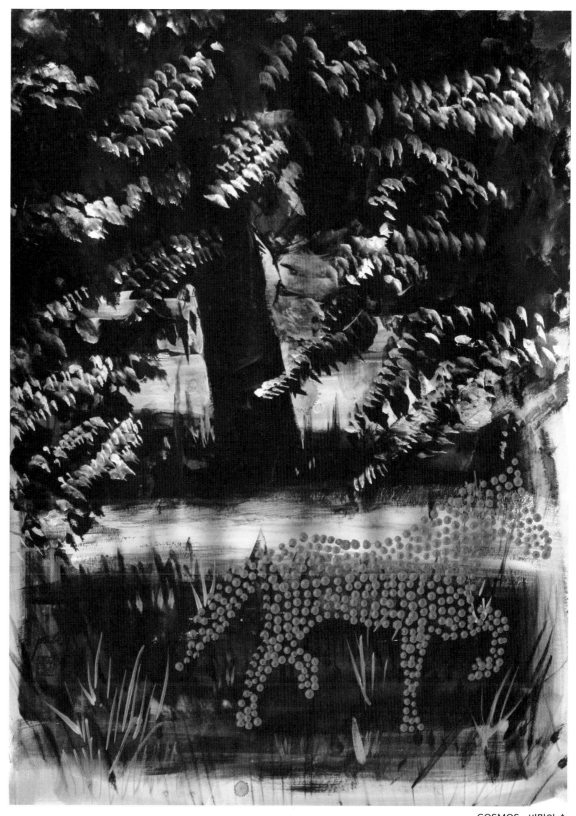

COSMOS—비밀의 숲
50.7×70.6㎝, Mixed Media, 2008

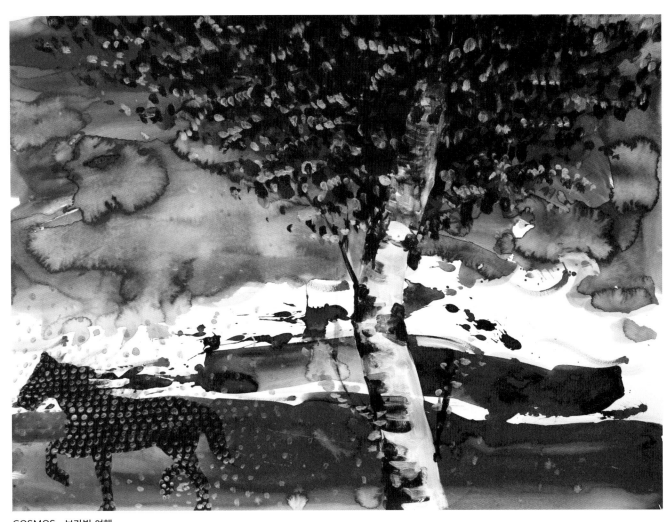

COSMOS—보라빛 여행
70.6×50.7㎝, Mixed Media, 2008

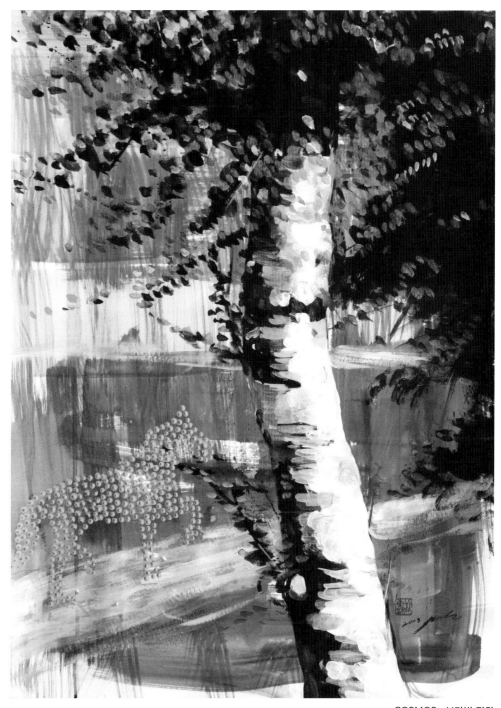

COSMOS―보라빛 정원
50.7×70.6cm, Mixed Media, 2008

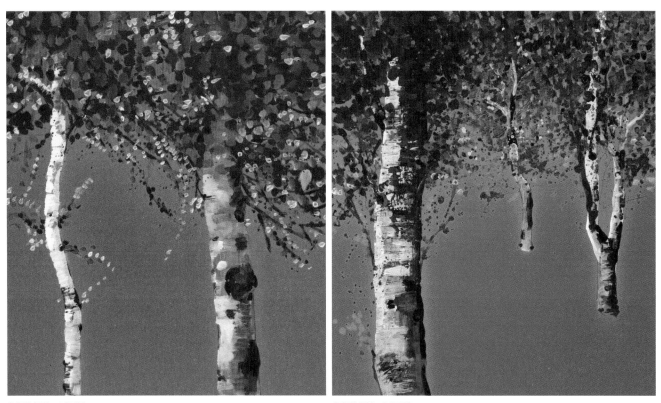

COSMOS—나무둘

53×45㎝, Mixed Media, 2009

COSMOS—나무셋

53×45㎝, Mixed Media, 2009

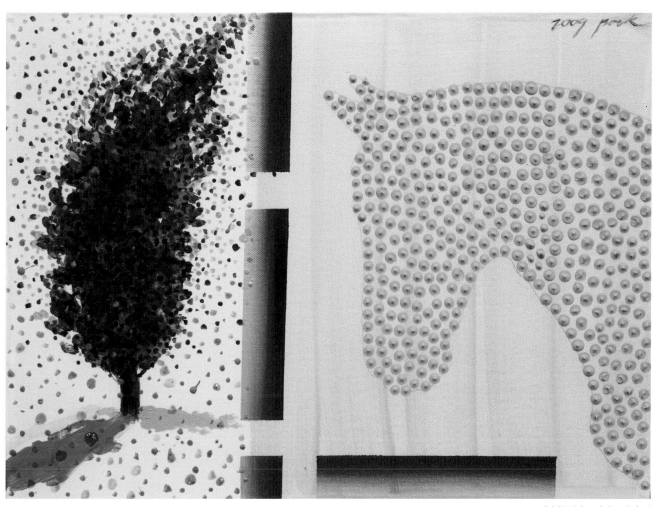

COSMOS—삼나무의 추억
53×43cm, Mixed Media, 2009

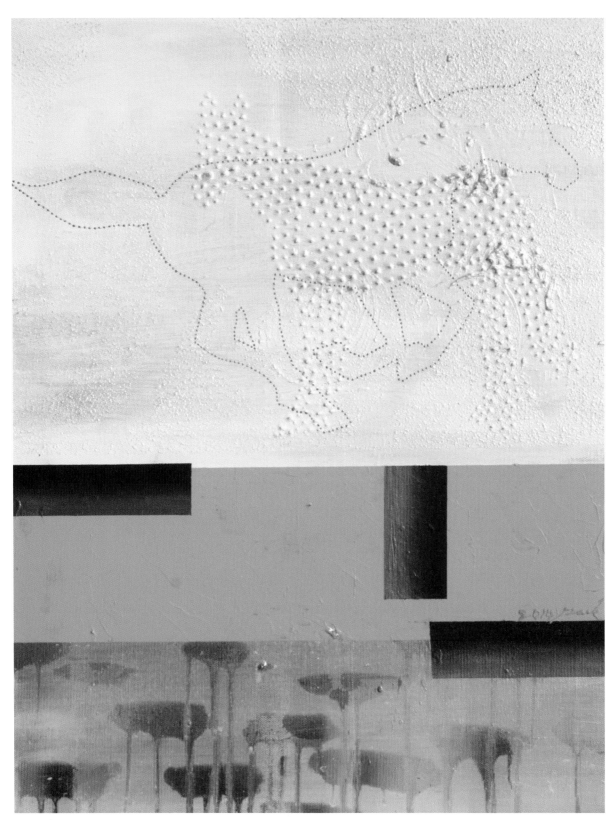

고요 그리고…
53×41㎝, Acrylic on Canvas, 2014

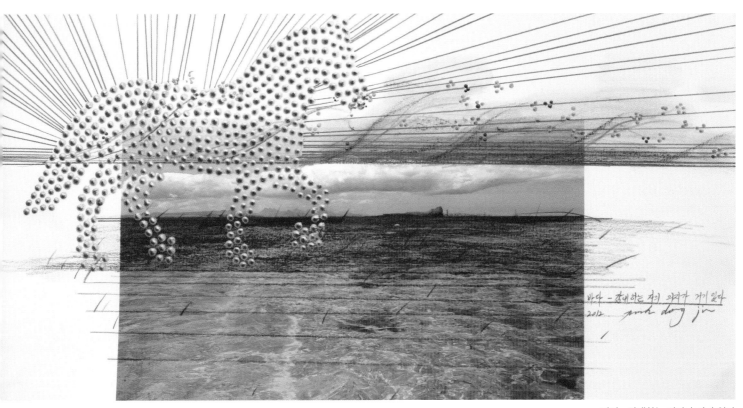

바다—감내하는 의지가 거기 있다
68×28cm, Mixed Media, 2012

거닐다—10월 어느날
45.5×27cm, Mixed Media, 2011

거닐다—10월 어느날 II
45.5×27cm, Mixed Media, 2011

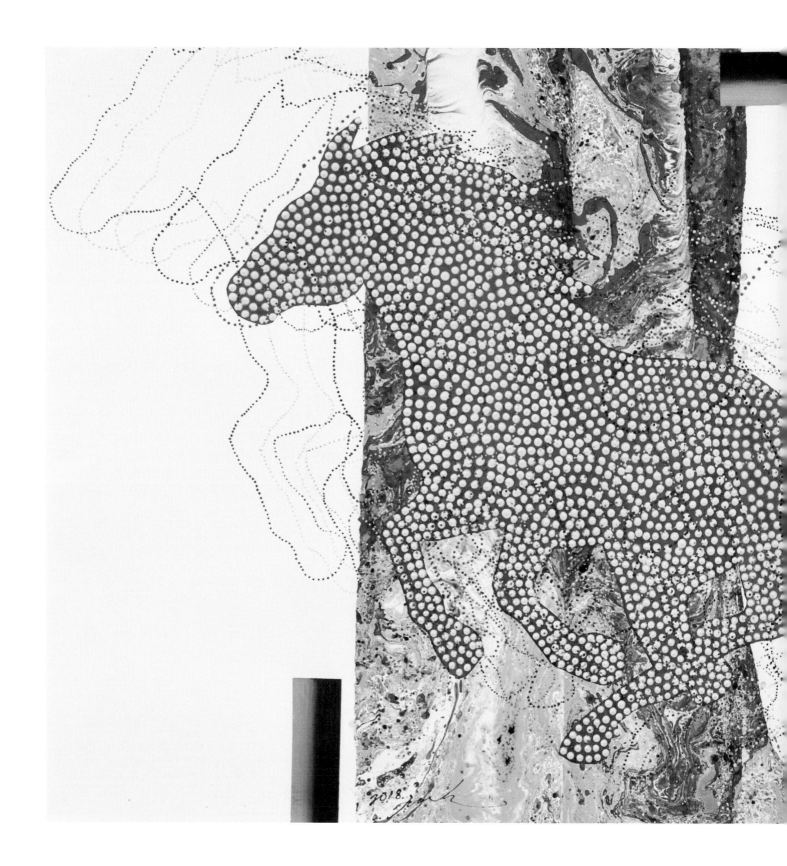

COSMOS—미래를 달리다
100×70㎝, Acrylic on Paper, 2018

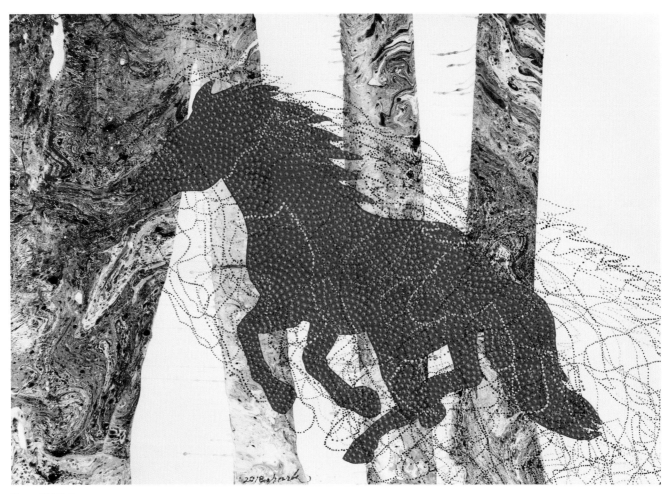

Run—빛속으로
100×70cm, Acrylic on Paper, 2018

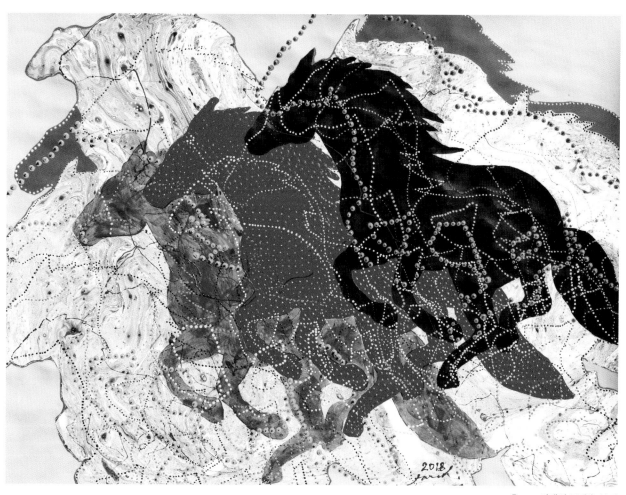

Run—여백의 공간을 넘어
76×56cm, Acrylic on Paper, 2018

Run—우주를 만나다

100×70㎝, Acrylic on Paper, 2018

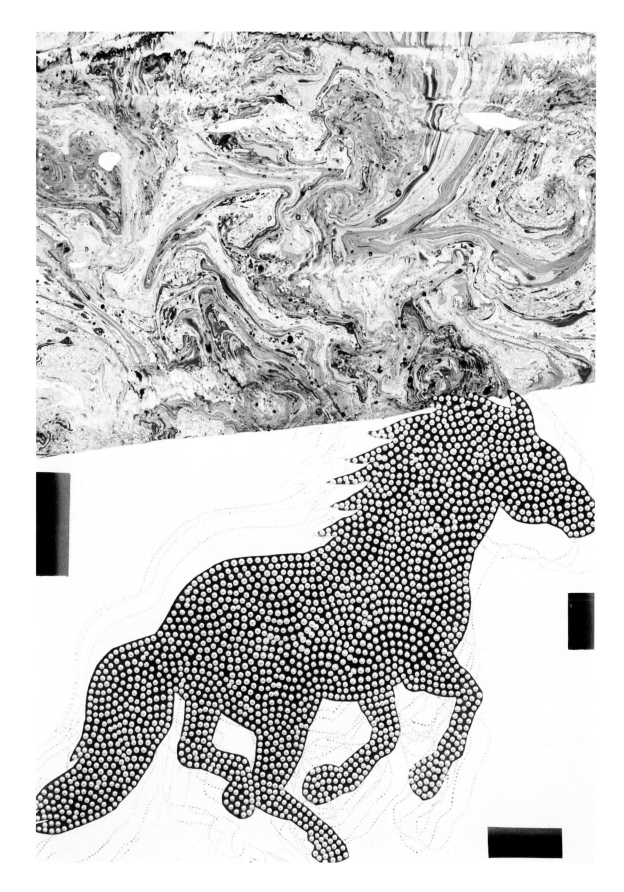

평행 우주

Drawing—말

에필로그

계단의 정체
90.0×72.7㎝, Oil on Canvas, 1983

*

화집을 만들며, 목마에 관해 썼던 옛 글을 다시 읽어보았다. 작가로서의 외양을 완성시켜 준, 말(목마)에 관한 몰두를 시작했던 그 시절로 돌아가 본다.

시작

대학생 시절, 동네 어귀에서 갑자기 아이들이 우르르 몰려가는 것을 보고 자연스레 호기심이 발동했습니다. 줄지은 아이들을 따라가 보니 그 앞에는 리어카를 끌고 있는 한 아저씨가 있었습니다. 그 리어카 위에는 스프링으로 고정된, 자그마한 말이 달려 있었고, 동전을 내면 리어카 위의 말을 신나게 탈 수 있었기에 아이들은 서로 타겠다며 목청을 높였습니다. 목마 위에 앉아 함박웃음을 짓는 아이의 모습 그리고 그 아이를 지탱하고 있는 목마의 흔들림을 보고 있자니 "살아 있는 순수함"이 어떠한 것인지 절로 느낄 수 있더군요. 목마의 떨림, 그 순간을 캔버스에 담기 시작하면서 말(목마)은 제 그림의 상징과도 같은 존재가 되었습니다.

끊임없이 위협받고 공격당하는 순수성에 대한 불안을 떨쳐버리려는 듯 힘차게 움직이는 말로 시작해, 돋을새김의 점을 통해 완성되는 형태로서의 말까지, 비록 모습은 전혀 다르게 나타나지만, 이들을 통해 끝내 말하고자 하는 바는 같습니다. 그림 속에 말을 전면으로 내세움으로써 '순수성'에 대한 절대적인 믿음을 지키겠다는 것이지요. 이것은 동시에 긍정적이고 낙천적인 믿음을 지켜내려는 제

스스로의 노력을 표현한 것이기도 합니다. 그림을 통해 자신의 신념을 드러내는 것은 작가로서 생각보다 많이 망설여지는 일입니다. 하지만 역으로 생각해 보면, 그림을 토해 자신의 변치 않는 신념을 확인할 수 있기에, 그 자체가 크나큰 행운이기도 하지요. 좁은 골목길에서 어린 꼬마들을 잔뜩 태웠던 흔들 목마는 이제 더 이상 찾아보기 어려운 풍경으로 사라졌지만, 아직도 저는 그때의 그 추억을 고스란히 남기기 위해 캔버스 위에 이야기를 풀어냅니다.

<center>*</center>

작가로서 세계를 이해하려는 관점은 이성적인 인식이라기보다 어쩌면 순수한 시각 그 자체일 것이다. 그 순수한 시각 안에서 내 삶의 맥락과 관계 맺고 있는 그 무엇인가를 찾기 위해 대상과 끊임없이 소통하고 해석하고 의미화한다. 그리고 때때로 진지한 목적과 원리가 없는 비이성적인 바람, 심지어 표현과 무관하다고 생각되는 가치와 동기 등도 담아낼 수 있는 '그' 대상을 드디어 찾게 된다. 馬가 그렇다.

순수

사실 '목마'라고 하면 으레 박인환의 '목마와 숙녀'가 떠오르고, 술 취한 모더니스트들이 탐닉하던 세기 말적 허무주의의 냄새가 풍겨나기 마련인데, 따지고 보면 박동진의 '목마'도 결코 그것과 무관하진 않다.

박동진에게 있어서 목마는 일종의 순수성을 상징한다. 그의 말대로라면 어린아이들이 타기 때문에 순수하다는 것이다(물론 어른이 타면 순수하지 않다는 뜻은 아니겠지만). 모더니스트들의 목마가 행복했던 어린 시절이나 철없는 낙관주의로 비유되었던 것처럼 박동진의 목마 역시 이러한 유아기적 순수성과 관계 맺고 있는 것이다. 다만 다른 점이 있다면 모더니스트들의 목마는 퇴색한 어린 날의 추억이나 도회인들의 허영심 등 숙명적인 파멸이나 망각·이별을 배후에 깔고 있다면, 박동진의 목마는 훨씬 긍정적이고도 낙천적인 믿음을 지금까지 지켜왔다는 점이 다를 뿐이다. 모더니스트의 목마가 황폐한 겨울 유원지에 버려져 있다면 그의 목마는 좁은 골목길에서 두어 살 된 꼬마들을 잔뜩 태운 신나는 목마인 것이다.

그러나 문제는 그의 그림이 자신의 낙천적인 믿음을 가시화시켜 주지 못한다는 데 있다. 목마는 항상 텅 비어 있으며 색조 자체도 그리 명랑한 편은 못 된다. 붓 자국은 거칠기만 하고 결국 그의 목마는 어딘가 불안한 위협과 도전 속에 늘 긴장된 분위기에 휩싸여 있게 된다. 그의 작품 속에서 힘찬 필치를 느끼긴 하지만 그 힘조차도 어둡고 암울한 데에서 잉태된 힘처럼 산만하고 불안하다. 물론, 모더니스트들의 목마나 목마로 상징되는 순수성처럼 현대 산업사회에서 끊임없이 위협받고 공격당하는 순수성에 대한 은유적 표현일 수도 있다. 세상은 목마 한 마리 분의 순수쯤이야 쉽게 먹어 삼킬 만큼 충분히 지저분하고 난폭하고 변화무쌍하다. 세속의 자욱한 풍진 속으로 내던져진 한 마리 목마를 바라보는 눈으로 박동진은 그림을 그렸

을지도 모른다. 그 목마는 어쩌면 유아기적인 순수성에 대한 믿음을 끝까지 지켜가려는 작가 자신일지도 모른다.

그래서 그림 속에서 목마를 둘러싸고 있는 공간이 그토록 거칠고 난폭한 붓 자국과 강렬하고 대조적인 색채들로 범벅이 되어 있을 것이다. 순수는 그만큼 불투명한 미래와 예측 불가능한 세계에서 불안해야만 하는 것인가. 그럴 것이다. 서울 시내 한복판에 버려진 사슴 한 마리가 온전히 살아갈 수 있으리라고 믿을 사람이 도대체 어디 있겠는가? 예술가들이 현실에서 패배하는 이유 중의 한 가지는 그들은 사슴이 살아갈 수 있다고 믿는 데 있다.

— 월간『객석』에 쓴 오병욱의 글 중에서

*

나는 여전히 도시 한 복판의 사슴이 온전히 살아갈 수 있다고 '진지하게' 생각한다. 순수함이야말로 무한하고 창조적인 생성과 해석의 존재 바탕이다.

변화

"그림이 참 밝아졌네요." 요즘 제 작품을 보고 사람들이 하는 말입니다. 그리고 그 말을 듣고 저는 생각합니다. '아니 내 그림이 밝다는 말을 다 듣다니?' 이제 이 말이 익숙해질 법도 한데, 저는 아직도 영 어색하기만 합니다. 사실 이전까지만 해도, 제게 있어 그림을 그린다는 것은, 힘들고 고통스러운 일이었습니다. 무엇인가를 끊임없이 만들어 내야 한다는 무거운 짐을 짊어진 채, 거대한 담론을 가지고 끊임없이 실존에 대해 생각하며, 무겁고 어두운 그림을 그려왔습니다. 그렇게 어두운 색감과 격렬한 붓질은, 침울한 화면을 조성했고, 사람들은 제 그림을 보며 "무섭다"고 했습니다. 하지만 지금, 제 그림은 어두움을 대신해, 맑고 밝은 색채로 충만합니다. 밝고 화사한 색이 주는 오묘함과 여유로움, 그리고 부드러움은 저에게 색다른 즐거움을 주었습니다. 그리고 그 특유의 매력은 저를 캔버스 속으로 빠져들게 했습니다. 혹자는 제 그림을 보고 이전보다 힘이 빠진 것 같다고도 합니다. 물론 지금 제 그림 속에서 예전의 어디로 튈지 모르는 불뚝한 힘을 느끼기는 어려울 것입니다. 하지만 이제 힘을 빼고, 유연한 자세로 캔버스를 대할 수 있기에 저는 오히려 기쁜 마음이 앞섭니다. 요즘은 마치 호사를 누리고 있는 기분이 듭니다. 때로는 이 행복함이 몸 밖으로 뛰쳐나와 노래가 되기도 하고, 춤이 되기도 합니다. 화면 속, 수많은 색이 넘쳐나듯이 저 역시 그 속에서 넘치는 활력과 기운을 얻나봅니다. 그림을 그리고 있는 때가 가장 행복한 요즘, 학교 안 작업실에 앉아 즐거운 마음으로 '밝은' 그림을 그립니다.

(2011년 어느 날 여름에 쓴 작가 노트 중에서)

떨림—흔들목마
240×120cm, Mixed Media, 1988

무제
116×91㎝, Mixed Media, 1993

존재를 꿈꾸다
45×38cm, Mixed Media, 2010

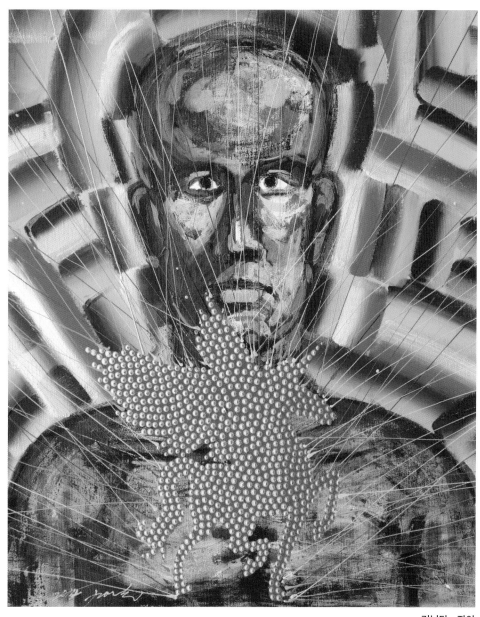

거닐다—자아
72.7×60.6㎝, Acrylic on Canvas, 2014

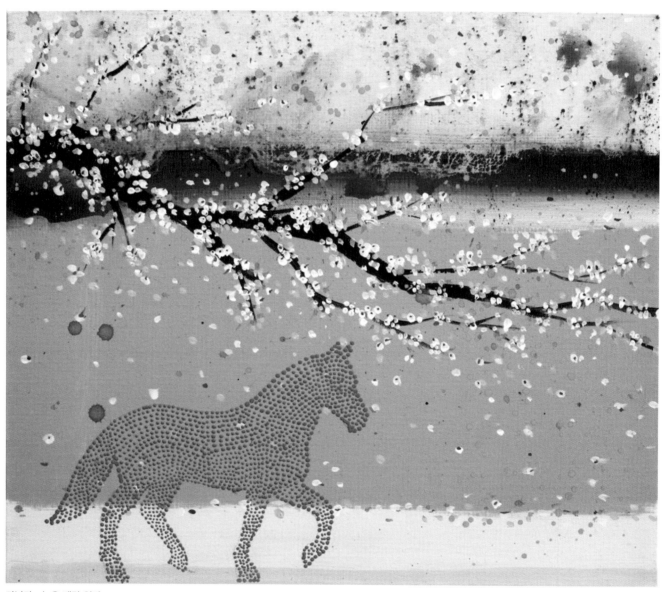

거닐다—늦은 때란 없다
53×45.5cm, Mixed Media, 2011

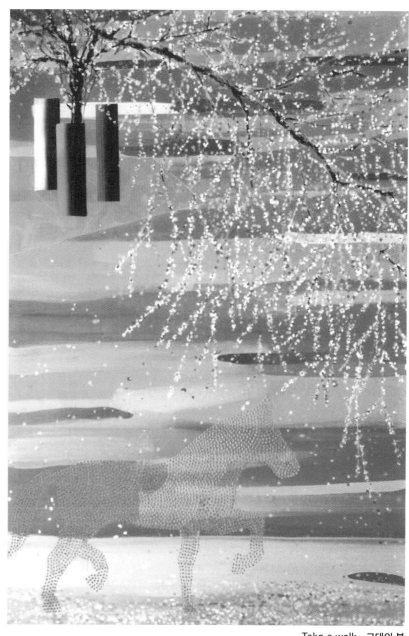

Take a walk—그대의 봄
145×97cm, Acrylic on Canvas, 2013

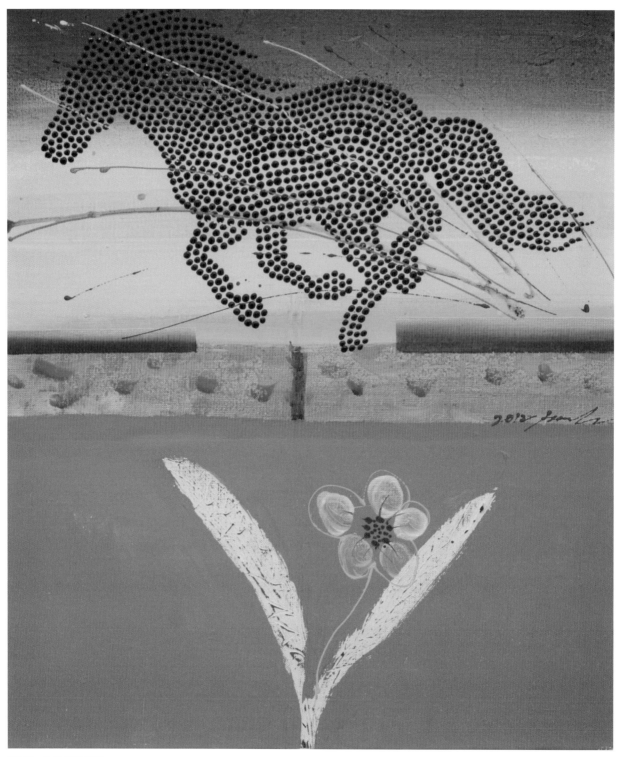

거닐다―늦은 때란 없다
53×45.5cm, Mixed Media, 2011

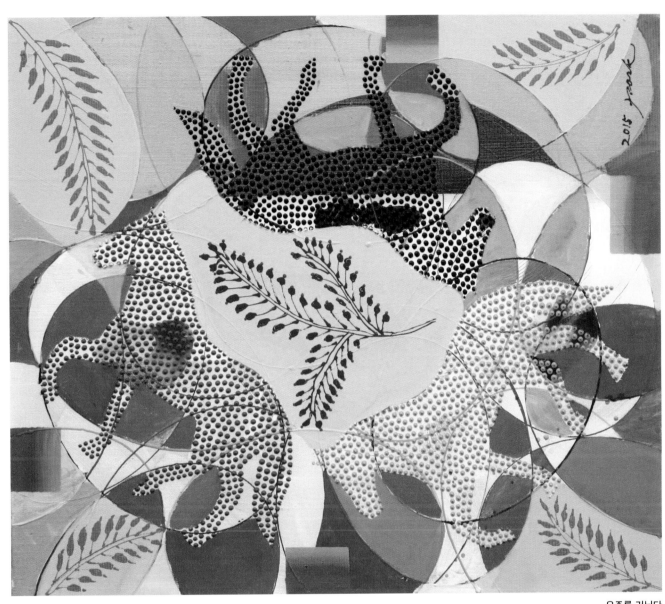

우주를 거닐다
53×45.5cm, Acrylic on Canvas, 2015

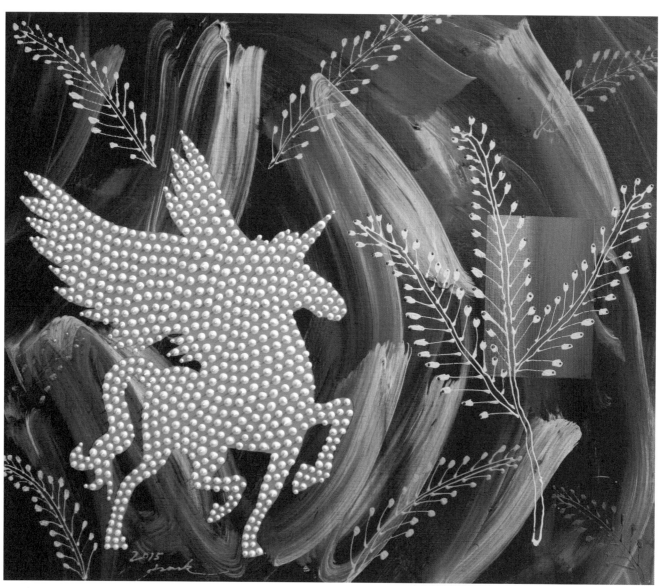

거닐다—새벽빛

53×45.5cm, Acrylic on Canvas, 2015

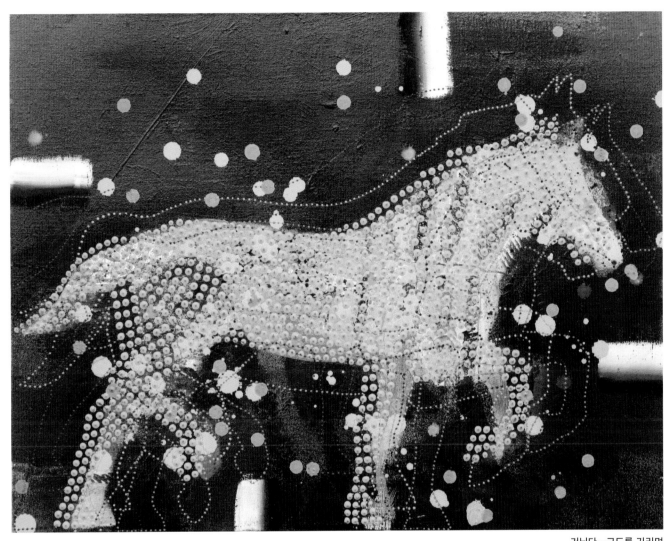

거닐다—고도를 기리며
53×45cm, Acrylic on Canvas, 2015

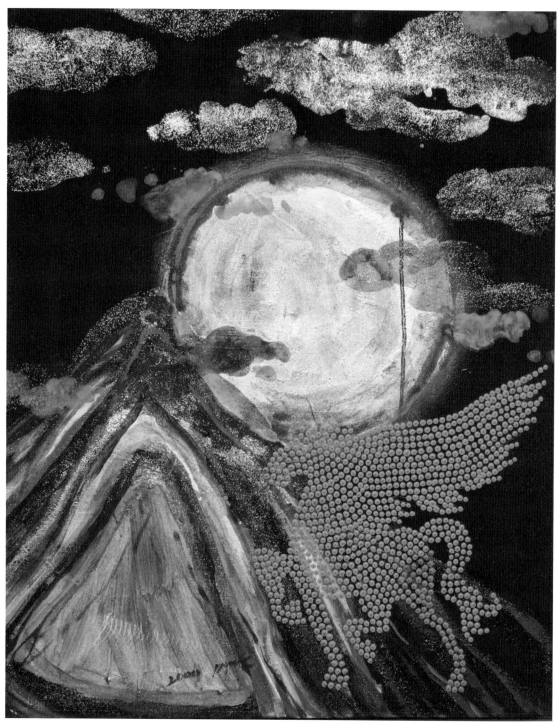

꿈길을 거닐다
65×53cm, Mixed Media, 2012

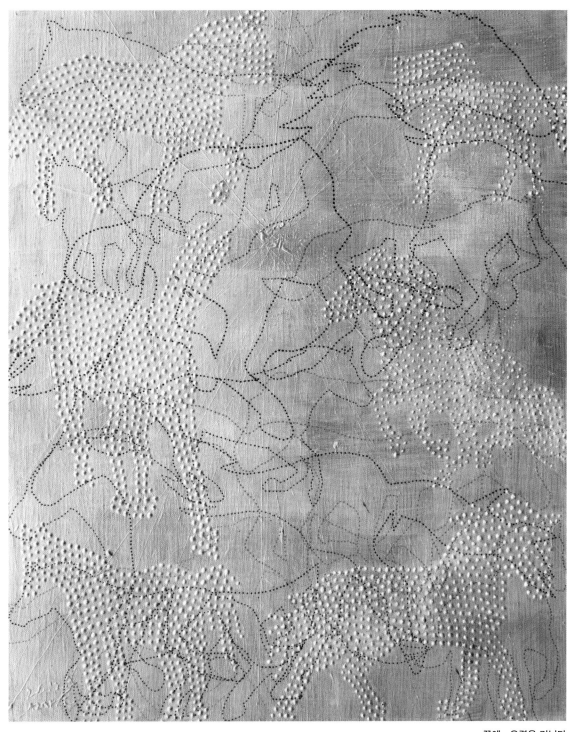

꿈에—은결을 거닐다
60.6×50cm, Acrylic on Canvas, 2014

COSMOS—저너머
60×50cm, Acrylic on Canvas, 2013

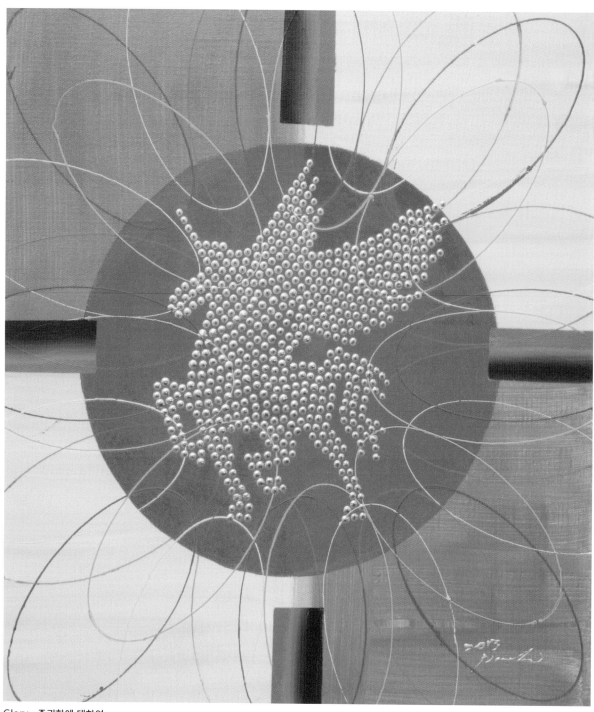

Glory—존귀함에 대하여

53×45.5cm, Acrylic on Canvas, 2013

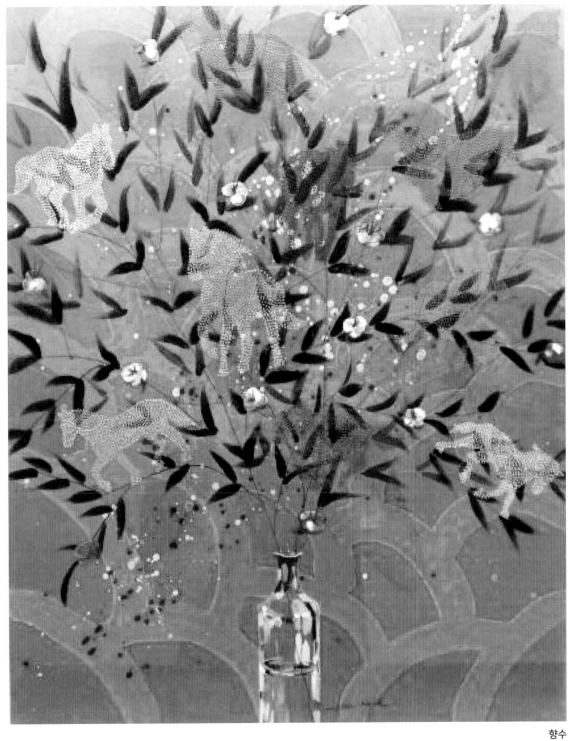

향수
90.9×72.7㎝, Acrylic on Canvas, 2013

Anima—Aesthetics를 지향하며:

노마드로서의 꿈, 자아로서의 말, 방법으로서의 회화

이광래

강원대학교 명예교수

1

"나는 분명히 미술의 역사가 철학적 문제로 점철되어 있다는 생각에 사로잡혀 있다." 미학자이자 미술철학자인 아서 단토(Arthur Danto)의 말이다. 그는 『철학하는 미술(Philosophizing Art)』(2001)에서 미술이 곧 철학이라는 생각에서 그 역사도 철학적 문제의 역사로 생각했다.

실제로 이제껏 30여 년 동안 화가 박동진이 캔버스 위에 남겨온 붓 결의 파노라마도 그와 마찬가지이다. 그는 어떤 작품에서라도 조형 예술로서 '미술의 본질'에 대한 질문을 묻지 않은 적이 없기 때문이다. '회화란 무엇인가'와 같은 본질 해명은 화가의 철학하는 방법에 다름 아니다.

그 많은 제목들은 시간, 공간, 존재 등 자신의 '존재론'을 말하고 있는가 하면 cosmos(질서), chaos(혼돈), heaven(천국), 별, 우주 등 화가의 '우주론'을 설명하고 있다. 그뿐만이 아니다. 그는 삶, 욕망, 자유, 꿈, 추억, 망각 등 자신의 '인간학'을 주저하지 않고 발언하는가 하면 역사, 혁명, 무정부주의 등 '사회적 자아의식'도 토로한다. 화가의 캔버스들은 그의 로고스(logos)와 파토스(pathos)를, 게다가 에토스(ethos)까지도 노트하고 있는 것이다.

철학의 역사에서 시대가 철학의 빈곤에 시달릴 때나 철학이 부재할 때 그와 같은 문제의식들이 철학자들에 의해

더욱 강조되어 왔듯이 미술의 역사에서도 미술가들은 그와 같은 미술의 본질에 대해 붓과 물감으로 말하기를 게을리 하지 않았다. 이를테면 20세기의 '표류하는 미술'을, 심지어 '회화의 종말'이나 '엔드 게임'을 염려하는 즈음에 개념미술가 조셉 코수스가 '철학을 따르는 미술(Art after philosophy)'을 강조한 까닭이 그것이다.

그동안 보여 온 박동진의 조형 세계도 마찬가지이다. 그는 일찍이 철학이 빈곤하거나 부재하는 미술(Art without philosophy), 그래서 '표류하는 미술'과 가래보거나 엔드 게임을 하기 위해 이른바 '철학을 지참한 미술(Art with philosophy)'을 간단없이 보여 온 것이다. 본디 철학의 밀절미는 '사유의 관점'이다. 존재, 세계, 인간, 가치 등에 대한 저마다의 관점이 개인의 세계관과 역사관, 가치관과 인생관, 즉 그의 철학을 결정하기 때문이다.

또한 철학을 결정하는 것은 개인의 '사유하는 방법'이기도 하다. 본질이든 현상이든 그것을 바라보는 관점이 곧 방법이기 때문이다. 그리스어 meta(따라서)와 hodos(길)의 합성어(methodus)에서 유래한 method(方+法)가 '따라가는 길'을 의미하듯이 우리는 존재, 지식, 가치 등에 대한 생각을 따라가는 방법에서 자신의 철학을 위한 가리사니를 찾는다. 화가 박동진이 30여 년간 걸어온 공시적/통시적, 현실적/초월적 여정이 바로 그 길이 아닌가? 그가 지금 자신을 따라보도록 초대하는 길이 바로 거기 아닌가?

이토록 박동진의 회화는 '방법적'이다. 가시적/비가시적 대상을 사유하는 방법으로서의 회화, 그것이 그의 미술이고 철학이다. '방법'은 미술이 표류하는 시대에 그가 던지고 싶은 '미술을 위한 변명(apologie pour beaux—arts)'이라 말해도 지나치지 않을 것이다.

2

화가 박동진의 자아는 '말(equus)'이다. 그는 줄곧 말로써 자기를 타자화하고 있다. 말은 그의 조형 세계로 들어가는 '입구'이자 그가 자아를 대리 표상하는 '에이전트'이다. 또한 말은 그의 미학을 읽어주는 '에피스테메(episteme, 인식소)'이기도하다.

그는 공간은 물론 시간도 말로 달린다. 그는 코스모스뿐만 아니라 카오스도 말로 달린다. 그에게 말은 조형 기계이자 에고(ego) 자체이다. '욕망하는 기계'로서의 말은 이 화가의 욕망을 실어 나르는 에이전트인가 하면 그의 철학을 따라가게 하는 길잡이다. 그에게는 말이 있는 한 유토피아도 없다. 그의 말은 이미 유토피아에 있기 때문이다.

박동진에게 말은 형이상학적 존재이고, 우주론적 존재이다. 말은 「공간을 달린다 I. II」(2009, 2010). 이어서 말은 「시간을 달린다 I, II」(2011, 2017). 나아가 말은 「천상을 거닌다 I. II, III」(2017). 「우주 산책—만남」(2010)도 즐긴다. 이처럼 그의 말은 철학한다. 말은 사색하고 고뇌한다. 말은 「자아를 찾아서」(2012) 「사색으로의 산책」(2009)에 나선다.

그런가 하면 말은 「코스모스의 순례자」(2008)가 되어 「우주 속으로」(2011)도 나아간다. 이토록 말은 철학자가 되고 싶어 한다. 그래서 그에게 말은 말이 아니다. 말은 이미 '코기토(cogito)'이다. 생각하기 때문이다. 그의 말은 생각하기 때문에 존재한다. 그의 말도 'cogito ergo sum'을 주장한다. 그래서 그의 말은 「철학자의 사유」(2007)를 말하고, 「철학자의 고독」(2013)을 대신 실토한다.

박동진에게 말은 인간학적 존재이다. 말은 「애상」(2009)에 젓는다. 말은 「추억을 그린다」(2010). (프란츠 마르크의 파란 말, 빨간 말처럼) 말은 빨강, 파랑, 보라

등의 색깔들을 드리우고 별빛 풍경에도 물든다. 말이 즐기는 산책은 「빨강에 물들고」(2005), 「파랑을 꿈꾼다」(2005), 「파란 여름」(2012)의 말은 빛, 색깔, 향기에도 흠뻑 취한다. 말은 여전히 새벽을 노래하고 「별빛을 만난다」(2018), 「별 속에서의 찬란한 유희」(2018)를 갈망한다. 그래서 그의 말은 시인이 되고 싶어 하고, 또 화가도 되고 싶어 한다.

하지만 화가의 말은 처음부터 어둠의 징조가 드리워진 「계단의 정체」(1983)만을 드러낼 뿐 어떤 시적 유희도 향유하지 않았다. 도리어 「비상을 꿈꾸는」(1989) 말의 이상은 음산한 현실의 질곡을 가로질러야 했다. '에고(ego)로서의 에쿠스(equus)'는 자기에게 묻는다. 프롤로그로서 '역사란 무엇인가'를…. 그래서 말은 혁명을, 거친 광야를 달린다. 역사 속에서의 「삶과 고요」(1995)를 생각해 본다. 「살아 있기에」(1995) 「광야에서 순수」(1996)를 노래한다. 그 말은 지금도 「역사의 시간을 거닌다」(2017).

그래서 말은 「보랏빛 자유」(2011)를 거닐고 싶어 한다. 「자유를 꿈꾸며」(2011) 더욱 자유이고 싶어 한다. 이제 「돌이킬 수 없는 나날」(2018) 앞에서 순수를 욕망하는 말은 「여백의 공간을 넘어」(2018) 「우주를 만나고」(2018) 싶어 한다. 순수에 갈급해 하는 욕망은 「미래를 달리고」(2018) 싶어 한다.

지금 말은 말에게 말하며 초인(超人)을 부른다. 니체의 말대로 '우리 뒤에 놓여 있는 하나의 기나긴 영원한 길을 달리는' 말은 「코스모스 저 너머에」(2013) 있을 영겁회귀의 시공에서 짜라투스트라를 만나고 싶어 한다. 「천국의 이방인」(2012)으로서의 말은 초인이 되고 싶어 한다. 그래서 말은 「천국의 노래」(2018)를 부르며 초인과 「초월 공간—만남」(2018)을 기다리고 있다. 말은 「찬란한 비상」(2018)을 꿈꾸며 그 공간의 「빛 속으로 달리고」(2018) 싶어 한다.

3

화가 박동진은 꿈꾸는 노마드다. 제8장의 제목 '노마드—역동'처럼 그는 꿈꾸는 말이 되어 순수를 가로지르려는 유목민이다. 그는 끊임없이 걷고, 산책하고, 달리고, 질주한다. 그는 정지하기보다 이동한다. 그의 캔버스는 인간이란 태초부터 현실 세계는 물론 이상 세계에서도 유목하는 존재임을 강조한다.

삶에서의 희노애락과 더불어(meta) 이동하는 시공의 길(hodos)도 그의 캔버스에서는 지상에서 영원으로, 역사에서 미래로, 차안에서 피안으로, 코스모스에서 우주 너머로, 현지에서 천국으로 무한정 열려 있다. 우선 책의 제1장~제4장의 제목에서 보듯이 그는 지금도 거닐고, 걷고, 달리며 시간 이동을 하고 있는 노마드다.

이를테면 「거닐다—존재」(2010)를 비롯하여 「거닐다—concentric」(2010), 「거닐다—추억을 그리다」(2010), 「거닐다—질주」(2011), 「거닐다—보랏빛 자유」(2011」, 「거닐다—야상곡」(2011), 「거닐다—우주 속으로」(2011), 「거닐다—별빛」(2012), 「거닐다—꿈결 속으로」(2012), 「거닐다—꿈의 비행」(2012), 「거닐다—자아를 찾아서」(2012), 「거닐다—보랏빛 유혹」(2012), 「거닐다—파란 여름」(2012), 「거닐다—생명」(2013」, 「거닐다—천국의 이방인」(2012), 「빛을 거닐다」(2014), 「순수 공간—거닐다」(2017), 「역사의 시간을 거닐다」(2017), 「천상을 거닐다 I, II, III」(2017) 등이 그것이다.

애초부터 영어 제목으로 표상된 「Take a walk—Violet」(2005), 「Take a walk—시간여행」(2009), 「Take a walk—space travel」(2012), 「Walk to hope—mirage」(2015), 「Take a walk—공간을 넘어」(2017), 「Take a walk—우주를 만나다」(2018) 등이나 「Run—together」(2018), 「Run—빛 속으로」(2018), 「Run—여백의 공간을 넘어」(2018), 「Run—우주를 만

나다」(2018) 등의 공간도 마찬가지다.

하지만 그가 거니는 시간은 주로 관념적이거나 몽상적인 '순수 공간'(espace pure)이다. 추억, 역사. 자유, 꿈결, 빛, 천국, 천상과 같이 물리적 공간이 아닌 순수 의식의 공간이기 때문이다. 그것은 다행히도 앙리 베르그송이 말하는 생명의 창조적 약동이 이뤄지는 '순수 지속'(durée pure)으로서의 '순수한 시간'과도 같은 것이다.

제5장의 제목 '거닐다—이원성, 순수 공간'에서 보듯이 실제로 그는 '순수 공간으로서 시간'과 같은 '시공의 이원성'을 이동하는 노마드이기도 하다. 이를테면 「Cosmos—Run the light I」(2009)이나 「Cosmos—Run the mint」(2010), 「Cosmos—시간을 달리다 I, Ⅱ」(2011), 「Cosmos—light, move)(2015), 「Cosmos—공간을 넘어서」(2011), 「공간 여행—시간의 길」(2017), 「공간 여행—햇살의 길」(2017), 「Cosmos—미지의 공간을 넘어서」(2018) 등이 그것이다.

이렇듯 그의 이동은 의도된 두동짐이지만 정적이기보다 동적이다. 정주적이기보다 유목적이다. 명사적이기보다 동사적이다. 꿈속에서도 마찬가지이다. 그가 꿈꾸는 시공은 프로이트의 말대로 무의식적 이미지들의 대체(displacement)와 응축(condensation)의 두동진 융합일 터이므로 더욱 그렇다. 「몽중한」(2006), 「몽상의 공간—철학자의 사유」(2007), 「시간 여행—꿈결을 거닐다」(2009) 「몽유병자의 꿈」(2014) 등처럼 그는 꿈에서도 시공을 구분하지 않는다. 그래서 꿈이다.

그에게도 꿈의 논리는 프로이트처럼 '왜곡된 소망(Wunsch)'의 위장 충족이므로 당연히 비논리적이다. 하지만 화가는 꿈꾸기를 주저하지 않는다. 오히려 그는 꿈으로 말하고, 꿈으로 그린다. 「거닐다—꿈결」(2014)이나 「On the dream」(2016)에서 보듯이 그는 의식 아래에 대기하고 있던 억압된 소망들을 마음대로 응축하고 대체하며 캔버스 위에다 꿈을 유감없이, 그리고 과감하게 펼친다.

본래 꿈에는 제목이 없지만 캔버스 위에서 꾸는 그의 꿈들은 꿈이 아니므로 제목이 있다. 그에게는 꿈도 노마드의 여행이고 순례이기 때문이다. 「순례—내일을 꿈꾸다」(2010)에서 보듯이 그는 무지개 속을 거닐고 있는 말처럼 형이상학적 질서의 순례자인 것이다. "많은 예술가는 위대함으로의 여권을 가질 수 있다. 하지만 '용감한' 예술가만이 그곳으로 여행을 떠난다"는 무용평론가 월터 소렐(Walter Sorell)의 주장 그대로이다.

4

화가 박동진은 영혼(Anima)의 미학자다. 그에게 말은 자아를 표상하는 영혼의 기호인 것이다. 말은 영혼의 시니피앙이고 코드들이기 때문이다. 영혼을 표상하려는 그의 조형 욕망은 지금도 기호학적 메타포로서 '말의 미학'을 구축하고 있다. 30여 년을 힘차게 약동하는 '말의 거대 서사(grands récits de cheval)'로 꾸며온 그의 텍스트가 파라노이아적(paranoïaque)인 까닭도 마찬가지이다.

노마드는 스키조적(schizoïdique)인 시대를 살아가려는 영혼의 목소리를 '말의 미학'으로 들려준다. 그는 무한 질주하는 노마드적 방법으로 시대에 응즉하면서도 '의도된 파라노이아'를 강조하고 있는 것이다. 현실과 비현실, 만들어진 질서(Cosmos)와 미지의 그 너머, 그리고 오늘과 내일을 넘나드는 흔들리지 않는 영혼이 노마드로서의 '욕망하는 기계'를 사로잡아온 탓이다.

「Cosmos—미지의 공간을 넘어서」(2018)나 「미래를 달리다」(2018)가 시사하듯 지금도 꿈꾸는 노마드는 '영혼의 약동(élan animique)' 즉, 혼의 질주와 여행을 좀처럼 멈추려 하지 않는다. 캔버스를 달리며 '영혼의 미학(Anima esthétique)'을 지향하는 노마드의 영혼은 갈수록 길들여지지 않을 것이기 때문이다.

The Pursuit of Anima—Aesthetics:

Dreamer as a Nomad, Horse as Ego, Painting as a Way

Lee Gwang—rae

Honorary Prof. at Kangwon Nat'l University

1

"I am clearly steeped in the idea that the history of art is inundated with philosophical questions," says Arthur Danto, aesthetist and philosopher of art. In Philosophizing Art (2001), he identifies art with philosophy followed by the history of art with that of its history.

This seems to be true for the panorama of the brushstrokes that painter Park Dong—jin has left on the canvass for the last three decades.

There are none of his works that has not posed a question about "the essence of art" as a formative art. The clarification of essence, as in the answer to the question "what is painting?" is nothing less than a way in which the painter has chosen to philosophize.

Many titles describe his ontology with time, space, being, etc., and his ideas of cosmology with cosmos, chaos, heaven, stars, the universe,

etc. Furthermore, he voices his perspective on anthropology without hesitation with respect to life, desire, freedom, dreams, memories, oblivion, etc., and also expresses hidden social ego—consciousness with history, revolution, anarchism, etc. The painters' canvases capture his ethos as well as his logos and pathos.

In the history of philosophy, during the periods in which people suffered from poverty or during the absence of philosophy, philosophers have emphasized the consciousness of such problems. In the history of art as well, artists have made constant efforts to have a discourse about the essence of art with brushes and paints. For example, the conceptual artist Joseph Kosuth emphasized "art after philosophy" amidst rising concerns over "drifting art," the "end of painting," or the "end game" in the 20th century.

The formative world of Park also stands in the same context. He has long boldly displayed art with philosophy to confront art without philosophy or that which lacks or has no philosophy. In doing so, he contends with or plays an end game with drifting art. At the core of philosophy are perspectives for reasoning. This is because each perspective on existence, the world, humans, and values determines the individual's worldview, view of history, value system, and view of life, that is, his philosophy.

It is also the "way of thinking" of the individual that determines his philosophy. It is because the way is one's viewpoint on something, whether it is an essence or a phenomenon. Just as the word "method," derived from the Greek word "methodus" that combines "meta" (therefore) and "hodos" (way) means "a way to follow," one finds clues to his own philosophy in his way of following his thoughts on existence, knowledge, values, etc. Is this not the way of the synchronic/diachronic and realistic/transcendental journey that Park has been pursuing for the last 30 years? Is this not the way that he invites us to follow now?

On that premise, Park's painting is "methodic." Painting as a way of thinking about visible/invisible objects is his art and philosophy. It would not be an exaggeration to say that the "way" is his "excuse for the art (apologie pour beaux—arts)" he wants to present in the era of drifting art.

2

Park Dong—jin's ego is represented by the horse (Equus). He has continuously otherized himself as the horse. The horse is an entrance into his formative world and an agent through which he represents his ego. The horse is also an episteme that portrays his aesthetics.

He runs in the time as well as in the space on the horse. He runs not only in cosmos but also chaos on the horse. To him, the horse is a formative machine and depicts his own ego.

The horse, as a "desiring machine," is an agent carrying the desire of this painter and a guide helping the viewer follow his philosophy. There is no utopia as long as he has this horse, as his horse is already in utopia.

To Park, the horse is both a metaphysical being and a cosmological being. The horse continues to ⟨Run in the Space I, II⟩(2009, 2010). Then, it proceeds to ⟨Run in the Time I, II⟩(2011, 2017). Furthermore, it goes out to ⟨Take a Walk in the Sky I, II and III⟩(2017) and also enjoys a ⟨Walk in the Cosmos—Encounter⟩(2010). As such, his horse engages in philosophical acts. It meditates and agonizes. The horse goes on to ⟨Walk to the Idea⟩(2009) to ⟨Find the Ego⟩(2012)

In other words, the horse becomes ⟨A Pilgrim to the Cosmos⟩(2008) and flies ⟨To the Cosmos⟩ (2011). In this way, it wants to be a philosopher. That is why, from Park's viewpoint, it is no longer horse. Rather, it is a "cogito," as it thinks. His horse exists because it thinks. The horse itself declares, "Cogito ergo sum (I think, therefore I am)." Thus, it discusses the ⟨Reasoning of the Philosopher⟩(2007) and confesses the ⟨Solitude of the Philosopher⟩(2013) as itself, in place of Park.

To Park, the horse is an anthropologic being. It is absorbed in ⟨Sorrows⟩(2009) and ⟨Painting Memories⟩(2010). (Like the blue and red horses of Franz Marc), the horse has the colors of red, blue, violet, etc., and is tinged with the starry nightscape. The walk that the horse enjoys is ⟨Colored in Red⟩(2005) and grows into ⟨A Dream of Blue⟩(2005). In ⟨Blue Summer⟩(2012), it is intoxicated with light, colors, and fragrances. The horse still sings about the dawn, longs to ⟨Meet the Starlight⟩(2018), and aspires to ⟨An Enchanting Play Among the Stars⟩(2018), wanting to be a poet and a painter.

However, the painter's horse initially reveals only the ⟨Truth of the Stairway⟩(1983) upon which the sign of darkness is cast, not enjoying any poetic plays. However, as the horse began ⟨Dreaming of Flight⟩(1989), it had to endure the tests of the dreary reality. The "Equus as ego" asks himself: What is history as a prologue? Hence, the horse runs through the wilderness of revolution. It mulls over the ⟨Life and Calmness⟩ (1995) throughout the history. As the horse is ⟨Staying Alive⟩(1995), it sings about the ⟨Purity in the Wilderness⟩(1996). The horse is still ⟨Walking in the Time of History⟩(2017).

Thus, the horse wants to walk in the ⟨Violet Freedom⟩(2011). ⟨Dreaming of Freedom⟩(2011), it longs to be freer. Faced with ⟨Irreversible Days⟩(2018), he wants to ⟨Meet the Cosmos⟩ (2018) ⟨Beyond Marginal Space⟩(2018) out of the desire for purity, which infuses into the horse another aspiration to ⟨Run in the Future⟩(2018).

Now the horse speaks to itself and calls the overman. As Nietzsche has expressed, the horse that "runs along the long eternal path extending

behind us" wants to meet Zarathustra in the eternal time and space ⟨Beyond the Cosmos⟩ (2013). As a ⟨Stranger in Heaven⟩(2012), the horse itself wants to be an overman. Thus, it sings ⟨The Song of Heaven⟩(2018) and is waiting for the ⟨Transcendental Space—Encounter⟩(2018) with the overman. The horse wishes to ⟨Run in the Light of the Cosmos⟩(2018), dreaming of a ⟨Splendid Flight⟩(2018).

3

Park as a painter is a dreaming nomad. As suggested in the title of Chapter 8 ⟨A Nomad— Dynamics⟩, he is a nomad who wants to be a horse that runs through purity. He incessantly walks, takes a walk, and runs. He keeps moving rather than settling. He highlights that humans are a nomadic being both in the real and ideal world since the beginning of time.

The way (hodos) through time and space that humans follow with (meta) joy, anger, sorrow, and pleasure is, in his canvas, indefinitely from the earth to eternity, from history to the future, from this world to the world of nirvana, from the cosmos to the world beyond space, and from here to heaven. As hinted in the titles of Chapters 1 to 4 of this book, he is still a nomad who keeps walking, taking a walk, running and traveling in time and space.

The titles of his works are also related to his nomadic way of life: ⟨Take a Walk—Concentric⟩

(2010), ⟨Take a Walk—Painting Memories⟩(2010), ⟨Take a Walk—Rush⟩(2011), ⟨Take a Walk—Violet Freedom⟩(2011), ⟨Take a Walk—Nocturne⟩(2011), ⟨Take a Walk—To the Cosmos⟩(2011), ⟨Take a Walk—Starlight⟩(2012), ⟨Take a Walk—Into a Dream⟩(2012), ⟨Take a Walk—A Dreamy Flight⟩ (2012), ⟨Take a Walk—Search for Ego⟩(2012), ⟨Take a Walk—Violet Temptation⟩(2012), ⟨Take a Walk—Blue Summer⟩(2012), ⟨Take a Walk—Life ⟩(2013), ⟨Take a Walk—A Stranger in Heaven⟩ (2012), ⟨Take a Walk in Light⟩(2014), ⟨Pure Space—Take a Walk⟩(2017), ⟨Take a Walk in the Time of History⟩(2017), and ⟨Take a Walk in the Sky I, II, III⟩(2017).

The same concept applies to the titles that were originally in English, including: ⟨Take a Walk—Violet⟩(2005), ⟨Take a Walk—Time Travel⟩ (2009), ⟨Take a Walk—Space Travel⟩(2012), ⟨Walk to Hope—Mirage⟩(2015), ⟨Take a Walk—Beyond Space⟩(2017), ⟨Take a walk—Meet the Cosmos⟩ (2018), along with ⟨Run—Together⟩(2018), ⟨Run— Into Light⟩(2018), ⟨Run—Beyond Marginal Space⟩ (2018), and ⟨Run—Meet the Cosmos⟩(2018).

It should be noted, however, that the time in which he walks mainly corresponds to an ideal or dreamlike "espace pure (pure space)." This realm is not a physical space like that of memories, history, freedom, dream, light, sky, and heaven, but a space of pure consciousness. Fortunately, it also corresponds to "durée pure" (pure duration), advanced by Henri Bergson, in

which the creative motions of life take place.

As shown in the title of Chapter 5 "Take a Walk—Duality, Pure Space," Park is actually a nomad who travels through the duality of time and space, that is, in the time as pure space. This is more evident in the titles such as 〈Cosmos—Run the Light I〉(2009), 〈Cosmos—Run the Mint〉 (2010), 〈Cosmos—Run in the Time I, II〉(2011), 〈Cosmos—Beyond the Space〉(2011), 〈Space Travel—The Way of Time〉(2017), 〈Space Travel—The Way of Sunlight〉(2017), and 〈Cosmos—Beyond the Unknown Space〉(2018).

Thus, Park's movement is an intended contradiction, but one that is dynamic rather than static. It is nomadic rather than sedentary. It is closer to a verb than to a noun. It is the same in his dreams. The time and space in his dreams is a contradictory convergence of the displacement and condensation of unconscious images as Freud suggested. As presented in 〈In a Dream〉(2006), 〈Reverie—Reasoning of a Philosopher〉(2007), 〈Time Travel—Take a Walk in a Dream〉(2009), and 〈A Dream of a Sleepwalker〉 (2014), he also does not distinguish time and space in his dreams. This is why they are dreams.

The logic of dreams is, of course, illogical to the Park as well, as Freud described it as a dissimulative fulfillment of "distorted hope (wunsch)." Painters, however, do not hesitate to dream. Rather, he speaks with dreams and paints with dreams. As seen in 〈Take a Walk in a Dream〉 (2014) or 〈On the Dream〉(2016), he freely condenses and replaces the displaced desires underlying in the unconscious and unfolds his dreams on the canvas in the most satisfactory and bold way.

Dreams usually have no title but all of Park's dreams are given titles for they are not dreams: To him, dreams are part of his nomadic journey and pilgrimage. As expressed in 〈Pilgrimage—Dreaming of Tomorrow〉(2010), he is a pilgrim of metaphysical order, like a horse walking under the rainbow. It is just as dance critic Walter Sorell said, "Many artists can have a passport to greatness. But only 'brave' artists go on a journey to it."

4

Park, as a painter, is an aesthetician of the soul (anima). To him, the horse is a symbol of the soul that represents the ego. It is also a signifiant and code of the soul. His formative desire to represent the soul continues to construct the aesthetics of the horse as a semiotic metaphor. This is the way his texts have been, to a great degree, paranoiac throughout the 30 years of his creation of the grand narratives of the horse that are pulsating with life.

Park, as a nomad, expresses the voice of a soul living in a schizophrenic era with the "aesthetics of the horse." He emphasizes an "intended paranoia" represented by a perpetual nomad

who runs while adapting himself to his time. This is because his unshaken soul that has crossed reality and unreality, the created Cosmos and the world beyond it, and today and tomorrow, have captivated the "desiring machine" as a nomad.

As suggested in ⟨Cosmos—Beyond the Unknown Space⟩(2018) and ⟨Run in the Future⟩ (2018), this nomad continues to dream that he would not stop the running and travel of the soul, which represent "élan animique." This is because his nomadic soul, which pursues the aesthetics of the soul running on the canvas, would never be tamed.

박동진(朴東津)

1962년 10월 20일 생

서울대학교 미술대학 서양화과 졸업

개인전 40회(뉴욕, 상해, 이스탄불, 서울, 인천, 대구, 춘천)

현재 춘천교육대학교 미술교육과 교수

대한민국 미술대전 심사위원 역임

앙가쥬망 회원

인천시 초대작가

나혜석 미술대전 심사

환경영상미술제 실행위원장

인천시 미술대전 심사, 운영위원 역임

강원도문예기금 심의위원 역임

터키—인천 현대미술 국제교류전 운영위원장 역임

신사임당 미술대전 심사

인천 아트페어 운영위원장

수상

1987	제10회 중앙미술대전 특선(호암미술관) 중앙일보사
1988	제11회 중앙미술대전 대상(호암미술관) 중앙일보사
1994	제1회 공산미술제 특선(동아미술관)
1995	대한민국 청년미술제 본상(대한민국청년미술제 운영위)
2012	올해의 미술작가상(세종문화회관) 광화문아트포럼

개인전

1989	윤갤러리(서울)
1990	태백화랑(대구)
1993	인데코화랑(서울)
1996	동아갤러리(인천)
1998	신세계미술관(인천)
1999	인천문화예술회관
2000	신세계갤러리(인천)
	여의도종합전시장 한국예술관
2001	연수구청 전시관
	예술의 전당(서울)
2003	세종문화회관(서울)
2004	신세계갤러리(인천)
2005	인천문화예술회관
2006	춘천 아트플라자(춘천)
2007	예술의 전당 한가람미술관
	PG 갤러리(이스탄불)
2008	연정갤러리
	춘천문화예술회관(GAF)
	상해 전청화랑(상해)
	평생학습교육관(인천)
	갤러리 고도(서울)
2009	아트게이트갤러리(뉴욕)

2010	구암갤러리(춘천)
	부산롯데백화점갤러리)
	이노갤러리(서울)
	모노갤러리(천안)
	인천문화예술회관
2011	갤러리 고도(서울)
2012	싸이먼갤러리(서울)
	줌갤러리(서울)
	송암아트리움(춘천)
2013	세종문화회관(서울)
	Houston Fine Arts Fair(Goorge R. Brown Convention Center, Houston, TX)
2014	동인천고등학교 오동나무갤러리
	서울 코엑스 Hall B
	The 13th Korea International Art Fair(코엑스)
	갤러리 지오(인천)
	Bank Art Fair(Pan Pacific Hotel)
2015	비앙갤러리(서울)
	두바이 월드 트레이드센터
	인천문화예술회관
2016	MK Gallerry(워싱턴 D.C.)
2017	LA Western Gallerry(로스앤젤레스)
	갤러리 고도(서울)
2018	With Art Fair 2018(오크우드 프리미어 인천)

단체전

1988	PRINT—9(土갤러리)
	感性과 表現展(바탕골미술관)
1990	부산·서울·대구·동세대전(다다갤러리, 갤러리 동숭아트센터, 태백화랑)
1991	앙가쥬망 30주년 기념 작품전(문예진흥원미술회관)
	DRAWING의 지평(나우 갤러리)
1992	현대 회화의 단면전(동아미술관)
1993	레알리떼 서울(갤러리 고도, 포럼)

수렴과 발산(인천시민회관)

1994 제6회 해랍(인천문화예술회관)

서울의 바람(인데코화랑)

공산미술제(동아갤러리)

제5회 인천 현대미술 초대전(인천문화예술회관)

황해로부터(동아갤러리)

앙가쥬망전(예술의전당 한가람미술관)

제5회 수렴과 발산(인천시민회관)

인천문화예술회관 개관 초대전(인천문화예술회관)

1995 앙가쥬망전(예술의 전당 한가람미술관)

'95 수렴과 발산 영종도(종합문화예술회관)

제6회 '95 현대미술 교류회전(대전시민회관)

인천 미술의 새로운 정신전(동아갤러리)

제6회 인천 현대미술 초대전(인천문화예술회관)

제3회 '95 대한민국 청년미술제(인천문화예술회관)

1996 일상의 전개—평면의 메시지(공평아트센터)

제4회 '96 대한민국 청년미술제(인천문화예술회관)

부평구청 신청사 개청 기념 미술관 개관 초대전(부평구청 신청사)

제8회 해랍(인천문화예술회관)

대한민국 청년미술제 본상 수상 작가전(동아갤러리)

대상 수상 작가전(국립현대미술관)

제7회 인천 현대미술 초대전(인천문화예술회관)

앙가쥬망전(예술의 전당)

'96 인천 미술의 단면전(다인아트갤러리)

1997 평면의 울림—서울 9718(웅전갤러리)

인천 현대미술의 현주소(인천문화예술회관)

서울의 바람전(인데코화랑)

현대미술 8인의 시각—상황, 그리고 그 이후(다인아트갤러리)

제9회 해랍(동아갤러리)

제16회 인천 미술 초대·추천 작가전(인천문화회관)

1998 Art Market Auction(가나아트센터)

대지와 바람, 지역 작가들의 제언전(한국문화예술진흥원 미술회관)

제17회 인천미술 초대·추천 작가전(인천문화회관)

앙가쥬망전(한원미술관)

제10회 해랍(인천문화예술회관)

'98 인천 영상 미술제—춤추는 빛(인천문화예술회관)

재현에서 표현까지(한원미술관)

Drawing 이야기(현대아트갤러리)

'98 인천 현대미술 초대전(인천문화예술회관)

1999 '99 봄의 소리—200인 작가 작은 그림전(선화랑)

'99 인천 미술박람회 개인전(인천문화예술회관)

인천 · 상해 국제 미술교류전(인천문화예술회관)

2000 인천 환경영상 미술제(인천문화예술회관)

송은 유성연 이사장 1주기 추모전(송은문화재단 갤러리)

수렴과 발산 미술—탐구생활(신세계갤러리 인천점)

2001 "세계로 열린 하늘 · 인천"전(인천문화예술회관)

앙가쥬망 40주년 기념전(예술의 전당)

2002 앙가쥬망—정신과 물질(갤러리 동국, 국민아트갤러리)

인천 신세계갤러리 기획 회화전—시각과 형상(인천 신세계갤러리)

인천 미술의 오늘전(인천문화예술회관)

부천미술제(부천문화재단 복사골갤러리)

춘천교육대학교—연변대학교 교수 미술작품 교류전(춘천문화예술회관)

터키—인천 현대미술 국제 교류전(인천문화예술회관)

2003 TURKISH—KOREAN FRIENDSHIP EXHIBITION(앙카라 국립현대미술관)

명보갤러리 기획 초대—제2회 인천 미술의 지상도전(명보갤러리)

2004 제주—바람—태평양(제주문화예술회관)

2004 인천 현대미술 초대전—떨림(인천문화예술회관)

해반갤러리 기획(해반갤러리)

제20회 복사골예술제 부천미술제(복사골갤러리)

터키—인천 현대미술 국제 교류전(인천문화예술회관)

연변대학—춘천교육대학교 교수 작품 교류전(연변대학교 미술관)

2005 인천아트페어(인천문화예술회관)

혜원갤러리 개관 기념 초대전(혜원갤러리)

힘 있는 강원전(국립춘천박물관)

대륙의 메아리전(안산 단원전시관)

제5회 죽비전(인천문화예술회관)

21세기로 열린 창 인천 미술전(인천문화예술회관)

제65회 인천미술협회 회원전—인천을 그린다 LOOK FEEL THINK(인천문화예술회관)

Installation Art Exhibition(통영시민문화회관)

제12회 계양구미술협회 회원전(계양문화회관 전시실)

인천—상해 수채화 교류전(인천문화예술회관)

2006	제5회 인천 수채화 연구회 작품전(혜원갤러리)
	인천—산동 대표작가 국제미술 교류전(인천문화예술회관)
	인천광역시 미술 초대 작가전(인천문화예술회관)
	큰 들로 걸어 나온 사람—강광 그리고 〈同行〉(인천문화예술회관)
	제5회 터키—인천 현대미술 국제 교류전(인천문화예술회관)
	제3회 춘천교육대학교—연변대학교 교수 미술작품 교류전(춘천문화예술회관)
	인천 회화의 조망전(연정갤러리)

2007	SPRING The New Contemporary Artworks Festival 2007(예술의전당)
	근·현대 인천 미술의 궤적과 방향전(인천문화예술회관)
	황해미술 24호(스페이스빔)
	명도화랑 개관 기념 초대전(명도화랑)
	앙가쥬망 한강 기행(모란갤러리)
	100인 미술 초대전(부평역사박물관)
	인천—이스탄불 현대미술 교류전(이스탄불 현대미술관)
	구월동을 오가는 작가들(복합문화공간 '해시')
	제2회 인천 남동구 테마 기획전(갤러리 몽떼)
	한국—터키 현대미술의 단면(이스탄불시립아트센터, 당림미술관)
	舊態意然展(구태의연전)(혜원갤러리)
	상해—인천 수채화 작품 교류전(상해시포동신구도시뮌)
	이스탄불 그리고 에게해전(혜원갤러리)
	서울 한국—난징 중국예술가 교류전(남경사방당대미술관)
	중국&한국 작가 교류전(동국갤러리, 서울)
	제7회 인천 수채화 연구회 작품전(인천문화예술회관)

2008	인천 미술의 현장과 작가전(인천 신세계갤러리)
	동방의 빛 강원도와 현대미술(일현미술관)
	인천미술 대표작가 초대전(인천광역시 평생학습관)
	제4회 연변대학—춘천교육대학교 교수 미술작품 교류전(연변대학교 미술관)
	꽃을 읽다(명도갤러리)
	인천—산동 국제미술 교류전(인천문화예술회관)
	2008 힘 있는 강원전(국립춘천박물관)
	SEOUL ART FAIR(가산화랑)
	천진 국제미술 교류전(천진체육관)
	인천—상해 수채화 교류전(인천문화예술회관)
	소통과 어울림(두레아트갤러리)
	인천 아트페어(인천문화예술회관)
	강화별곡(인천 신세계갤러리)

산책—서울, 거리를 거닐다(모란갤러리)

한국 중동 포럼 "한국의 미" 특별전(국립 카이로오페라하우스 전시장, 이집트)

나눔—희망의 아트마켓(신세계갤러리)

제7회 인천 터키 현대미술 교류전(인천문화예술회관)

작은 작품 미술제(갤러리 인사아트프라자)

7080 청춘예찬전(조선일보미술관)

인천을 담은 그림전(인천학생교육문화예술회관 가온갤러리)

2009 Disourse(Duru Art Space)

반딧불이 마을(인천 신세계갤러리)

환경미술깃발축제(인천환경공단 학익사업소)

2009 국제 초대작가전(강릉미술관)

제8회 인천 수채화 연구회 작품전(인천문화예술회관)

그날의 조우(The K. Gallery)

국제 10개 도시 미술 교류전(인천학생교육문화예술회관 가온갤러리)

상해 인천 수채화 국제 교류전(인천문화예술회관)

2010 드로잉 왁자지껄전(인천문화예술회관)

인천남동구 테마 기획전(소래포구축제장 내 특별전시실)

인천—산동 국제미술 교류전(인천문화예술회관)

한국 현대미술 조용한 정신(Seattle Handforth Gallery)

2010 현대미술 춘천작가전(함섭한지아트스튜디오)

2010 힘 있는 강원전(국립춘천박물관)

컬러 차트 서울 2010(성균갤러리)

제10회 인사동 아트페어(라메르갤러리)

다시 희망을 그리다 5회 사람과 사람전(인천학생교육문화예술회관)

6대 광역시 제주자치도 예총연합회 미술작가 초대전(인천문화예술회관)

부조화 속의 조화(전북도립미술관)

한국—터키 현대미술 교류전(이스탄불)

2011 인도 아트 써밋(뉴델리)

풍경—그림이 된 시간여행(부천)

모젤 와인 그리고 예술(롯데캐슬갤러리)

인천 현대미술의 단면전(동인천고등학교 오동나무갤러리)

2011 환경미술 회화제(인천문화예술회관)

박치성 추모 유작전(인천학생교육문화회관)

2012 아트 인 강원(춘천문화예술회관)

다름의 공존(현갤러리)

힘 있는 강원전(국립춘천박물관, 박수근미술관)

한강 살 · 가 · 지 전(춘천문화원, 오대산 월정사)

한국─터키 현대미술 교류전(이스탄불)

한국─호주 예술가 그룹전(인천 가온갤러리)

한국─산동 국제 교류전(부평 미술관)

2013 Incommensurable field 불특정의 지층 展(갤러리 산토리니)

아! DMZ 오! DMZ(춘천문화예술회관, DMZ박물관)

강원아트페어(국립춘천문화예술회관)

선광미술관 개관 기념 전시회 "인천애"(선광미술관)

2013 힘 있는 강원전(춘천박물관)

2013 한강 살 · 가 · 지 전(춘천 KBS,구리아트홀, 월정사)

"MEERING PLACE" THE ASIAN CENTVRY(호주 골든코스트 아트갤러리)

2014 당대 국제예술전(ARTE PLACE)

Spirit─Scape 2014 ART IN GANGWON 展(춘천문화예술회관)

2014 앙가쥬망전(인사갤러리)

인천 현대미술의 흐름전(인천문화예술회관)

Red Space─Shine(국립춘천박물관)

2014 신포로드 815전(인천 갤러리 지오)

GLOBAL DRAWING INTERFACE ARCHIVE(쾌연재 도자 미술관)

아름다운 북한강 지킴이 전(남송미술관)

제5회 한강 살 · 가 · 지 전(KBS춘천총국)

10인의 10월 전(contemporary art space Gallery 4F)

인천─산동 국제 교류전(인천아트플랫폼 A전시관)

제23회 부천미술제─10월의 春夢을 꿈꾸다(부천시청역갤러리)

2014 자연은 다음 세대의 생명전(인천학생교육문화회관 가온갤러리)

제10회 춘천교육대학교 미술교육과 교수 작품전(춘천문화원)

느린 걸음과 난상 토론(한원미술관)

2015 2015 인천 아트 페스티벌전(갤러리 지오)

봄꿈… 미술에 취하다(부천시청역갤러리)

구아슈의 재발견 展(Gallery SOBAB)

단오 풍경 부채 그림전(송암아트리움)

2015 ART IN GANGWON展 "강원의 美意識 찾기"(춘천문화예술회관)

2015 힘 있는 강원전(국립춘천박물관)

International Contemporary Art. summer Dream(Arte Place)

명상과 힐링(강원랜드)

제6회 한강 살 · 가 · 지 전(춘천예술문화회관/노원예술문화회관/월정사 깃발전)

2016 딜레당트 4(강동아트센터)

	소요(앙가쥬망)(Gallery 4F)
	제12회 춘천교육대학교 미술교육과 교수 작품전(춘천교육대학교)
	신명展(광주문화예술회관 갤러리)
2017	아트인 강원전(춘천문화예술회관)
	서울대학교 아카이브전(서울대학교 미술관)
	한중 수교 25주년 기념전(광저우 오페라하우스)
	제13회 춘천교육대학교 미술교육과 교수 작품전(춘천교육대학교)
	장욱진의 숨결 II : 2017 앙가쥬망전(양주시립 장욱진미술관)
	Dilettante II (쾌연재미술관)
	한국—세네갈 국제미술 교류전(세네갈 국립미술관)
	그림, 사람, 학교(서울대학교 미술관)
2018	2018 PASSAGE BETWEEN BORDERS(G/F Y2 Residence Hotel Santiago)
	2018 동시대와의 교감展(갤러리 지오)
	Space, Fill with Notion(LA 한국문화원 아트갤러리)

작품소장

국립 현대미술관 미술은행

인천문화재단

인천광역시 부평구청사

인천터미널공사

춘천교육대학교

춘천 이마트

세네갈 한국대사관

권진규미술관

Park, Dong—Jin

1962　　Born in Kangwondo

MFA in Painting, seoul national university

Solo Exhibition more than 40 times(Newyork, Seoul, Shanghai, Istambul, Incheon, Daegu, Chuncheon)

Present prefessor of Chuncheon national university of education

Judge Grand Art Exhibition of Korea

A member of "ENGAGEMENT" group

The invited artist of Incheon city

Judge "Rha Hye—suk" Grand Art Exhibition

Executive committee chairman, Eco Media Art Festival

Judge and operating committee, Incheon Grand Art Exhibition

Judge the donation of culture and art by Kangwondo

Executive committee chairman, Incheon—Turkey International Exchange Exhibition

Judge "Shin Saimdang" Grand Art Exhibition

Executive committee chairman, Incheon Art Fair

Award

1987	Special Prize at the 10th Joongang Fine Arts Prize(Hoam Art Museum) The JoongAng Ilbo
1988	Grand Prize at 11th Joongang Fine Arts Prize(Hoam Art Museum) The JoongAng Ilbo
1994	Special Prize at the 1st Kongsan Art Festival(Donga Gallery)
1995	Prize at Korea Youth Artists Festival(Steering Committe of Korea Youth Artists Festival)
2012	Artist of the year(Sejong Center for the Performing Arts) Gwanghwamun Art Forum

Solo Exhibition

1989	Yoon Gallery(Seoul)
1990	Taebaek Hwarang(Daegu)
1993	Indeco Hwarang(Seoul)
1996	Dongah Gallery(Incheon)
1998	Sinsegae Gallery(Incheon)
1999	Incheon Culture & Arts Center
2000	Sinsegae Gallery(Incheon)
	Seoul Yoido Exhibition Center
2001	Yeon—su District Office
	Seoul Arts Center
2003	Sejong Center for the Performing Arts
2004	Sinsegae Gallery(Incheon)
2005	Incheon Culture & Arts Center
2006	Chuncheon Art Plaza
2007	Seoul Arts Center
	PG Art Gallery(Istanbul)
2008	Yeonjung Gallery
	Chuncheon Culture & Arts Center(Gangwon Art Fair 2008)
	Jun—chung Gallery(Shanghai)
	Incheon Lifelong Education Center
	Gallery Godo(Seoul)
2009	Artgate Gallery(New York)
2010	Guam Gallery(Chuncheon)
	Busan Lotte Department Gallery
	Inno Space Gallery(Seoul)
	Gallery Mono(Cheonan)

	Incheon Culture & Arts Center
2011	Gallery Godo(Seoul)
2012	Simon Gallery(Seoul)
	Zoom Gallery(Seoul)
	Songam Atrium(Chuncheon)
2013	Sejong Center for the Performing Arts(Seoul)
	Houston Fine Arts Fair(Goorge R. Brown Convention Center, Houston, TX)
2014	Dong Incheon Highschool O—Dongnamoo gallery
	Seoul Coex Hall B
	The13th Korea International Art Fair(Coex)
	Zio Gallery(Incheon)
	Bank Art Fair(Pan Pacific Hotel)
2015	Gallery Biang(Seoul)
	Dubai World Trade Center
	Incheon Culture & Arts Center
2016	MK Gallery(Washington D.C.)
2017	LA Western Gallery(Los Angeles)
	Gallery Godo(Seoul)
2018	With Art Fair 2018(Oakwood premier Incheon)

Group Exhibition

1988	PRINT—9(Toh Gallery)
	Sensitivity & Expression(Batanggol Gallery)
1990	Busan Seoul Daegu Contemporary Generation Exhibition(Dada Gallery, Dongsung Art Center, Taebeak Hwarang)
1991	ENGAGEMENT 30th Aanniversary Exhibition(Arts Council Korea of Arko Art Center)
	The 3rd Exhibition of Horizon of The Drawing(Now Gallery)
1992	Phase of Modern Paintings Exhibition(Dongah Gallery)
1993	Realite Seoul(Gallery Godo, Forum)
	Convergence & Divergence(Incheon Citizen's Hall)
1994	The 6th HAE—RAB Exhibition(Incheon Culture & Arts Center)
	Wind of Seoul Exhibition(Indeco Hwarang)
	Gongsan Art Exhibition(Dongah Gallery)

The 5th Incheon Invited Modern Arts Exhibition(Incheon Culture & Arts Center)

From Yellow Sea(Dongah Gallery)

ENGAGEMENT Exhibition(Seoul Arts Center)

The 5th Convergence & Divergence(Incheon Citizen's Hall)

Incheon Culture & Arts Center Opening Invitation Exhibition(Incheon Culture & Arts Center)

1995 ENGAGEMENT Exhibition(Seoul Arts Center)

'95 Convergence & Divergence—Youngjongdo(Incheon Culture & Arts Center)

The 6th '95 The Contemporary Art Exchange Association Exhibition(Taejeon Citizen's Hall)

New spirit of Incheon Art Exhibition(Dongah Gallery)

The 6th Incheon Invited Modern Arts Exhibition(Incheon Culture & Arts Center)

The 3rd '95 The Art Festival of Korean Youth Artists(Incheon Culture & Arts Center)

1996 Everyday Development—Plane Message(Gongpyoung Art Center)

The 4th '96 Art Festival of Korean Youth Artists(Incheon Culture & Arts Center)

Bupyunggu Office New buildings Art hall Opening Ceremony Inviation Exhibition(Bupyunggu Office New buildings)

The 8th HAE—RAB Exhibition(Incheon Culture & Arts Center)

National Youth Artists Inviation Exhibition(Dongah Gallery)

Grand Prize Artists Exhbition(National Museum of Contemporary Art)

The 7th Incheon Invited Modern Arts Exhibition(Incheon Culture & Arts Center)

ENGAGEMENT Exhibition(Seoul Arts Center)

A Focal Facet of '96 Incheon Faintings Exhibition(DainArt Gallery)

1997 Plane of Sound—Seoul 9718(WoongJeon Gallery)

The present status of Incheon contemporary art Exhibition(Incheon Culture & Arts Center)

Wind of Soeul Exhibition(Indeco Hawrang)

Contemporary Art of 8 Artists's View — A Situation, And Afterward(Dain Art Gallery)

The 9th HAE—RAB Exhibition(Dongah Gallery)

The 16th Inchoen Inviatation & Recommendation Artist Exhibition(Incheon Culture & Arts Center)

1998 Art Market Auction(Gana Art Center)

Earth and wind, suggestions from local artists Exhibition(Art Center in Korea arts & culture education service)

The 17th Inchoen Inviatation & Recommendation Artist Exhibition(Incheon Culture & Arts Center)

ENGAGEMENT Exhibition(Hanwon Art Gallery)

The 10th HAE—RAB Exhibition(Incheon Culture & Arts Center)

'98 Incheon Multimedia Art Biennale—Playing Lights(Incheon Culture & Arts Center)

From reappearance to expression(Hanwon Art Gallery)

Drawing story(Hyundai Art Gallery)

'98 Incheon Contemporary Art Inviatation Exhibition(Incheon Culture & Arts Center)

1999 '99 Spring Sound—200 Artists's small art Exhibition(Sun Galley)

'99 Inchoen Art Fair Solo Exhibition(Incheon Culture & Arts Center)

Inchon—Shanghai International Fine Arts Exchange Exhibition(Incheon Culture & Arts Center)

2000 Incheon Environmental Media Art Festival(Incheon Culture & Arts Center)

The 1st Anniversary of The Chairman SongEun Yusungyeon Memorial Exhibition(Song Eun Art & Cultural Gallery)

Convergence & Divergence Art—Explore Life(Incheon Sinsegae Gallery)

2001 Open Sky to The World, Incheon Exhibition(Incheon Culture & Arts Center)

ENGAGEMENT 40th Exhibition(Seoul Arts Center)

2002 ENGAGEMENT—Spirit and Material(Gallery Dongguk, Kookmin Art Gallery)

Incheon Sinsegae Gallery Planning Painting Exhibition—View and Shape(Incheon Sinsegae Gallery)

Today of Incheon Fine Arts Exhibition(Incheon Culture & Arts Center)

Bucheon Fine Arts Festival(Poksagol Gallery)

Chuncheon National University of Education—Yanbian University professor Art Work Exchange Exhibition(Chuncheon Culture & Arts Center)

TURKEY—INCHEON International Contemporary Fine Arts Exchange Exhibition(Incheon Culture & Arts Center)

2003 TURKISH—KOREAN FRIENDSHIP EXHIBITION(Ankara)

Myung Bo Gallary Project Invitation—The 2th "The ground map of Incheon fine arts" Exhibition(Myoungbo Gallery)

2004 Jeju—Wind—Pacific Ocean(Jeju Culture & Art Center)

2004 Incheon Comtemporary Art Exhibition—Tremor(Incheon Culture & Arts Center)

Haeban Gallary Project(Haeban Gallery)

Bucheon Fine Arts Festival—The 20th Poksagol Art Festival(Poksagol Gallery)

TURKEY—INCHEON International Contemporary Fine Arts Exchange Exhibition(Incheon Culture & Arts Center)

Yanbian University—Chuncheon National University of Education professor Art Work Exchange Exhibition(Yanbian University Art Gallery)

2005 Incheon Art Fair(Incheon Culture & Arts Center)

Commemorative Invitation Exhibition for Opening Hyewon Gallery(Gallery Hyewon)

Powerful Gangwon Exhibition 2005(Chuncheon National Museum)

Continental Echo Exhibition(Ansa Danwon Pavilion)

The 5th Bamboo Gate Exhibition(Incheon Culture & Arts Center)

An Open Window to The 21C Incheon Fine Arts Exhibition(Incheon Culture & Arts Center)

The 65th Incheon Fine Arts Association Exhibition—Draw an Incheon, LOOK FEEL THINK(Incheon Culture & Arts Center)

Installation Art Exhibition(Tongyoung Citizen's Hall)

The 12th Gyeyanggu Artists Association Exhibition(Gyeyang Culture Center)

Incheon—Shanghai Watercolor Exchange Exhibition(Incheon Culture & Arts Center)

2006 The 5th Incheon Watercolor Research Society Exhibition(Gallery Hyewon)

Incheon—Sandong International Fine Arts Exchange Exhibition(Incheon Culture & Arts Center)

Incheon Metropolitan City Invitation Exhibition(Incheon Culture & Arts Center)

The people walked to the Wide Field—Kang Kwang and 〈go with〉(Incheon Culture & Arts Center)

The 5th TURKEY—INCHEON International Contemporary Fine Arts Exchange Exhibition(Incheon Culture & Arts Center)

The 3th Chuncheon National University of Education—Yanbian University professor Art Work Exchange Exhibition(Chuncheon Culture & Art Center)

The outlook on Incheon Painting(Yeonjung Gallery)

2007 SPRING The new contemporary Artworks Festival 2007(Seoul Arts Center)

Modern · Comtemporary Incheon Art Trace and Direction Exhibition(Incheon Culture & Arts Center)

The Yellow Sea Art NO.24(Space Bim)

Commemorative Exhibition for Opening MyungDo Gallery(MyungDo Gallery)

ENGAGEMENT, the travels in Han river(Moran Gallery)

100 Artists Invitation Exhibition(Bupyung history museum)

Incheon—Istanbul Exchange Exhibition(Istanbul Museum)

Passersby Artists to Guwol—dong(Compound Culture Space 'Haesi')

Incheon Namdong—Gu a Theme Project an Art Exhibition 2nd(Gallery Montte)

The Cross—section of Korea—Turkey Contemporary Arts(Dangrim Art Museum, TARIK ZAFER TUNAYA KULTUR MERKEZI)

'Remain unchanged' Exhibition(Gallery Hyewon)

Shanghai—Incheon Watercolor Exchange Exhibition(Shanghai Pudongxin Library)

Istanbul and the Aegean Sea Exhibition(Gallery Hyewon)

SEOUL—NANJING artists Exchange Exhibition(Square Gallery of Contemporary Art Nanjing)

China—Korea artists Exchange Exibition(Dongduk Gallery, Seoul)

The 7th Incheon Watercolor Research Society Exhibition(Incheon Culture & Arts Center)

2008 The scene of Incheon Art and Artist Exhibition(Incheon Sinsegae Gallery)

Light of the East, Gangwondo and the Contemporary Art(Ilhyun Art Center)

Incheon Marsterpiece Artist Invitation Exhibition(Incheon Metropolitan City lifelong education Building)

The 4th Yanbian University—Chuncheon National University of Education professor Art Work

Exchange Exhibition(Yanbian University Art Gallery)

Reading Flowers(MyungDo Gallery)

Incheon—Sandong International Fine Arts Exchange Exhibition(Incheon Culture & Arts Center)

2008 Powerful Gangwon Exhibition(Chuncheon National Museum)

SEOUL ART FAIR(Gasan Hwarang)

Tianjin International Fine Arts Exchange Exhibition(Tianjin Gymnasium)

Incheon—Shanghai Watercolor Exchange Exhibition(Incheon Culture & Arts Center)

Communication and Harmony(Doore Art Gallery)

Incheon Art Fair(Incheon Culture & Arts Center)

Ganghwa Special Tune(Incheon Sinsegae Gallery)

A Walk in Seoul—Go out for a Walk(Moran Gallery)

2008 Korea—Middle East Forum "The Beauty of Korea" Spacial Exhibition(Egypt Cairo Opera House, Egypt)

Art Market for Sharing and Hope(Incheon Sinsegae Gallery)

The 7th Incheon—Turkey Contemporary Art Exchange Exhibition(Incheon Culture & Arts Center)

Small Work Art Festival(Gallery Insa Art)

7080 Ode to Youth Exhibition(ChosunIlbo Gallery)

The Paintings that Containing Incheon Exhibition(Gaon Gallery in Incheon Educational And Cultural Center For Students)

2009 Disourse(Duru Art Space)

Town of lightning Bug(Incheon Sinsegae Gallery)

Environment Art—Flag Festival(Enviromental Corporation of Incheon—Hakik Center)

2009 International Invitation Exhibition(The City Art Museum of Gangneung)

The 8th Incheon Watercolor Research Society Exhibition(Incheon Culture & Arts Center)

A Fortuitous Meeting of The Day(The K Gallery)

The International Art Excange Exhibition : Fearturing Works by Artists from 10 Cities Around the World(Gaon Gallery)

Shanhai—Incheon International Watercolour Exchange Exhibition(Incheon Culture & Arts Center)

2010 Drawing—Hubhub Exhibition(Incheon Culture & Arts Center)

Namdong—gu, Incheon Theme Project Exhibition(Namdonggu Office Special Gallery)

Incheon—Sandong International Fine Arts Exchange Exhibition(Incheon Culture & Arts Center)

Korea Contemporary Art, Calm Spirit(Seattle Handforth Gallery)

2010 Contemporary Art Chuncheon Artist Exhibition(Hamsub Art Studio)

2010 Powerful Gangwon Exhibition(Chuncheon National Museum)

Color Chart Seoul 2010(Sungkyun Gallery)

The 10th Insadong Art Fair(La Mer gallery)

Building Hope Again—The 5th Between Persons Exhibition(Incheon Educational And Cultural Center For Students)

The Invitation Exhibition by 6 Cities & Jeju Art Association(Incheon Culture & Arts Center)

The Match in Mismatch(Jeollabuk—do Gallery)

Korea—Turkey Contemporary Art Exchange Exhibition(Istanbul)

2011 India Art Summit(New Delhi PRAGATI MATDAN)

The Scene—A Time Travel became Art(Bucheon City Hall Art Center)

Mosel Wine & Art(Lotte Castle Gallery)

The Cross—section of Incheon Contemporary Art Exhibition(Dong—Incheon High School)

2011 Environment Art Painting Festival(Incheon Culture & Arts Center)

Park Chi Sung Memorial Exhibition(Incheon Educational And Cultural Center For Students)

2012 Art in Gangwon Exhibition(Chuncheon Culture & Arts Center)

Coexistence with Difference(Hyun Gallery)

2012 Powerful Gangwon Exhibition(Chuncheon National Museum, Park Soo Keun Museum)

Han River Sal · Ga · Ji Exhibition(Chuncheon Cultural Center, Odaesan Woljeongsa)

Korea—Turkey Contemporary Art Exhibition(Istanbul)

Korea—Australia Artist Group Exhibition(Gaon Gallery)

Korea—Shandong International Exchange Exhibition(Bupyeong Museum of Art)

2013 Incommensurable field, Strata of unspecified Exhibition(Santorini Gallery)

Ah! DMZ Oh! DMZ(Chuncheon National Museum, DMZ Museum)

Gangwon Art Fair(Chuncheon Culture & Arts Center)

SunGwang Gallery Open Ceremony Exhibition "Incheon Love"(SunGwang Gallery)

2013 Powerful Gangwon Exhibition(Chuncheon National Museum)

2013 Han River Sal · Ga · Ji Exhibition(Chuncheon KBS, Guri ArtHall, Wol jeong Temple)

"MEERING PLACE" THE ASIAN CENTURY(Australia Golden Coast Art Gallery)

2014 International Art of the day Exhibition(ARTE PLACE)

Spririe—scape, 2014 Art in Gangwon Exhibition(Chuncheon Culture & Arts Center)

2014 ENGAGEMENT Exhibition(Insa Gallery)

The flow of Incheon Contemporary Art Exhibition(Incheon culture & arts center)

Red Space—Shine(Chuncheon National Museum)

2014 Sinporoad 815 Exhibition(Incheon Gallery GO)

GLOBAL DRAWING INTERFACE ARCHIVE(Kwaeyeonjae Doja Art Museum)

Beautiful North Han River protection Exhibition(Namsong Gallery)

The 5th Han River Sal · Ga · Ji Exhibition(Chuncheon KBS)

Ten people's October Exhibition(Gallery 4F)

Incheon—Shandong Internation Exchange Exhibition(Incheon Artflatform A Gallery)

The 23th Bucheon Fine Arts Festival—Make a dream of spring in October(Bucheon Cityhall Station Gallery)

2014 Nature is next generation's life Exhibition(Gaon Gallery)

The 10th Professors' Exhibition of Chuncheon national university of education(Chuncheon cultural center)

A slow pace and free—for—all(Hanwon Gallery)

2015 2015 Incheon Art Festival Exhibition(Incheon Gallery GO)

A dream of spring… Get drunk in art(Bucheon Cityhall Station Gallery)

Rediscovery of Gouache Exhibition(Gallery SOBAB)

A view of the Dano festival, Fan picture Exhibition(Songam Artrium)

2015 Art in Gangwon Exhibition, "A Study on the Aesthetic Consciousness of Kangwon"(Chuncheon Culture & Arts Center)

2015 Powerful Gangwon Exhibition(Chuncheon National Museum)

International Contemporary Art, Summer Dream(Arte Place)

Meditation and healing(Kangwon Land)

The 6th Han River Sal·Ga·Ji Exhibition(Chuncheon Culture & Arts Center, Nowon art cultural center, Woljungsa Flag Exhibiton)

2016 Dilettante 4(Gangdong Arts Center)

ENGAGEMENT "Walk around"(Gallery 4F)

The 12th Professors' Exhibition of Chuncheon national university of education(Chuncheon national university of education)

"Joyful and Excited" Exhibition(Gwangju Art Gallery)

2017 Art in Gangwon Exhibition(Chuncheon Culture & Arts Center)

Seoul national university Archive Exhibition(gallery of Seoul national university)

The 25th Aanniversary Exhibition of diplomatic relations between Korea and China(Gwangzhou Opera House)

The 13th Professors' Exhibition of Chuncheon national university of education(Chuncheon national university of education)

Breath of Jang Wook Jin Ⅱ: ENGAGEMENT 2017(Yang Ju city Jang Wook Jin Gallery)

Dilettante Ⅱ(Kwaeyeonjae Gallery)

Korea—Senegal International Art Exchange Exhibition(Senegal National Museum of arts)

Paintings, People, School(Gallery of Seoul national university)

2018 2018 PASSAGE BETWEEN BORDERS(G/F Y2 Residence Hotel Santiago)

2018 Communication with contemporaries Exhibition(Incheon Gallery GO)

Space, Fill with Notion(Korean Cultural Center Los Angeles, Art Gallery)

Public Collection

National Museum of Contemporary Art(Seoul)

Incheon Cultural Foundation

Inchoen Metropolitan City Bupyunggu Office Buildings

Incheon Terminal Corporation

Chuncheon National University of Education

Chuncheon E—Mart

Korean embassy in senegal

Kwon jin—gyu museum

박동진 작품집

목마와 유목민

1판 1쇄 인쇄 2018년 6월 30일
1판 1쇄 발행 2018년 7월 10일

지은이 박동진
발행인 윤미소
발행처 (주)달아실출판사

책임편집 박제영
디자인 안수연
마케팅 배상휘

주소 강원도 춘천시 춘천로 17번길 37
전화 033—241—7661
팩스 033—241—7662
이메일 dalasilmoongo@naver.com
출판등록 2016년 12월 30일 제494호

ⓒ 박동진, 2018

ISBN 979-11-88710-14-0 03650

* 이 도서의 국립중앙도서관 출판예정도서목록(CIP)은 서지정보유통지원시스템 홈페이지(http://seoji.nl.go.kr)와
 국가자료공동목록시스템(http://www.nl.go.kr/kolisnet)에서 이용하실 수 있습니다.(CIP제어번호: CIP2018017580)
* 잘못된 책은 구입한 곳에서 바꿔드립니다.
* 책값은 뒤표지에 표시되어 있습니다.